20世纪
中国歌曲
发展史

吕建强 ——
著

清华大学出版社
北京

图书在版编目（CIP）数据

20世纪中国歌曲发展史 / 吕建强著. —北京：清华大学出版社，2025.1
ISBN 978-7-302-65898-6

Ⅰ.①2… Ⅱ.①吕… Ⅲ.①歌曲—音乐史—中国—现代—高等学校—教材
Ⅳ.①J642

中国国家版本馆CIP数据核字（2024）第065184号

责任编辑： 宋丹青
封面设计： 王　鹏
责任校对： 王荣静
责任印制： 丛怀宇
出版发行： 清华大学出版社
　　　　　　网　　址：https://www.tup.com.cn，https://www.wqxuetang.com
　　　　　　地　　址：北京清华大学学研大厦A座　　邮　编：100084
　　　　　　社总机：010-83470000　　　　　　　邮　购：010-62786544
　　　　　　投稿与读者服务：010-62776969，c-service@tup.tsinghua.edu.cn
　　　　　　质量反馈：010-62772015，zhiliang@tup.tsinghua.edu.cn
印 装 者： 涿州市般润文化传播有限公司
经　　销： 全国新华书店
开　　本： 170mm×230mm　　**印　张：** 10.5　　　**字　数：** 159千字
版　　次： 2025年1月第1版　　　　　　　　　　**印　次：** 2025年1月第1次印刷
定　　价： 69.80元

产品编号：100159-01

前　言

　　撰写《20世纪中国歌曲发展史》是我多年以来的一个心愿。二十多年前我在清华大学开设的这门音乐课程使我收获颇丰：一是感受到20世纪中国相比过去，其变化可以用翻天覆地来形容。我从父母那里得知20世纪上半叶中国的一些事情，80年代在上海音乐学院读大学的时候，又亲身感受中国正在发生的前所未有的变化。二是在教学之中阅读了大量关于中国歌曲的书籍，并研究了大量的音像资料，冥冥之中我认为20世纪中国音乐最能让人们感知的是中国歌曲这个课题，非常值得我们关注和研究。歌曲时刻伴随我们的生活，我萌生了用著书的办法把自己关于中国歌曲的认识与读者们分享的想法。此书写作和收集资料的过程比较艰辛，至今能够成书也就心满意足了。

　　本书内容包括20世纪上半叶与下半叶两个部分。上半叶分三章，大致反映了歌曲发展的三种思潮。第一章描写学堂乐歌和启蒙思想，一方面选自外来歌曲及重新填词的歌曲，另一方面选自由中国的本土民歌演变而来的歌曲。第二章解读"五四运动"兴起的大众性歌唱形式，它激起了民众唱歌的热情，使爱国思想经过歌唱的形式得到传播，起到的作用是最广泛的和最有效的。第三章讲解战争年代的"离散之歌"。三四十年代，中国处在战火纷飞的时候，歌曲的创作和流行不由歌曲本身决定，而是受地缘政治的影响。这一时期出现了国统区的"讽刺歌曲"、沦陷区的"上海时代曲"和解放区的"红色歌曲"。历史选择了"红色歌曲"最终成为中华人民共和国成立初期歌曲的主流风格。

20世纪下半叶分六章。第四章论述了中华人民共和国成立初期"歌颂风格"的由来。它延续"红色歌曲"在社会主义制度中的"歌颂"作用。同理，战争年代的军旅歌曲，在社会主义生产建设中也发挥着广泛的作用。第五章论述"文化大革命"时期的歌曲。知识青年爱唱理想之歌，如今他们进入社会各个领域，影响了中国政治经济与文化的发展。第六章论述抒情歌曲风格。应该正确认识抒情歌曲受社会发展、政治和经济变化的影响，海峡两岸交流及歌唱主旋律的重要意义，侧面反映了中国走向中国特色社会主义初级阶段。第七章论述流行歌曲的兴起。文化开放与思想开放下的歌曲创作，与改革开放同向同行；台湾民谣风格的兴起，以及在大陆的影响；以《阿姐鼓》为代表的中国风流行歌曲的产生。第八章论述港台流行歌曲的产生、发展与差异。例如香港Beyond乐队所开拓的非情歌主题的歌曲，证明了一种新歌曲风格的开始。"天王级"和"天后级"歌手的产生，反映了音乐文化的开放和丰富多彩。在台湾地区，谁确立了台湾流行歌曲风格？一代歌星邓丽君及其歌唱最具说服力，其他如罗大佑的创作代表着台湾地区经济发展和中产阶级的崛起和追求。第九章论述中国特色社会主义时期的流行歌曲。例如歌曲风格的历史性转变，让我们知道当社会和时代发生变化，歌曲的变化是如此敏锐和积极，侧面反映了社会的变化是艰难的，也是必然的。中国摇滚乐的诞生反映一代人的青春时光，他们最热情地拥抱中国特色社会主义建设。本书的末节安排了"中国校园歌曲"的内容，这个呼应说明校园歌曲在百年后迎来了回归。

　　作者希望本书能够让亲爱的读者更全面地理解20世纪中国歌曲发展历史，从而让大家更加热爱歌曲，热爱音乐，同时也更乐于去思考音乐背后的社会与文化内涵。

关于歌曲创作和歌曲研究的说明

首先来谈谈什么是歌曲创作。可以从两方面来谈，一是创作，二是重要性。一般来讲，学会创作歌曲是一个技术层面的问题，解决这个问题其实不难，除了老师教你，还有教科书可以帮助你。但难的是，你怎么知道创作"这个"而不创作"那个"呢？这就是"技法好教，想法难教"的道理。所谓重要性，就是你需要根据生活和时代来判断创作的重要性。不是学了点技法就可以搞创作，那是"习作"。创作与作品都是有价值的，它已经包括了重要性和思想性在里面，它是体验生活得来的。

其次，再来讨论什么是歌曲研究的问题。也可以从两方面来谈，一是目的，二是认识。比如你研究歌曲的目的是理解历史，你会发现一首首歌曲串联的历史非常有意思，它们就像一道道声音的风景线。人类的史书是沉默的，而歌曲串连的历史"栩栩如生（声）"。如果是认识层面上的歌曲研究，其情况就不一样了。你可以只针对某一首歌曲或几首歌曲进行研究，你会发现它或它们都有一样的曲式结构，甚至它或它们用了什么办法让歌曲变得动听。如果你的认识度越来越高了，你就具有了创作歌曲的一项资格。如果你是带着目的和认识去研究歌曲，那么你不仅有资格创作歌曲，还可以成为对这方面有贡献的学者。

人们为什么要听歌、唱歌和写歌呢？听歌，是一种理解、感悟和传承。唱歌，是一种体会、生活和经历。实际上歌曲能够提供的信息还远远不止这些，歌曲可以将沉默的人类文明史变得可以聆听、可以感知。因为在生活中有所感、有所思，我们喜欢唱歌、听歌，甚至写歌。

歌曲创作与时代的关系紧紧相连。每一首歌曲的创作都是随着时代和生活的需要而产生的。每个时代有它独特的价值观，同样歌曲也有艺术价值的概念。一首美妙动人的歌曲，总是与时代和人们生活的思想感情息息相关的，它是时代的一个缩影。

歌词与旋律的配合方案，对一首歌曲的艺术性起重要作用。一首歌词所涉及的东西很多，比如喜怒哀乐，音乐的旋律该怎么配置呢？怎么可以传递到人们的心灵深处呢？这里又与旋律创作有关。通常说歌词是一首歌曲的主要部分，歌词内容决定着歌曲旋律创作的基本动机，也包括哪种音区的歌唱者比较合适，选择哪类歌手演唱会容易流行，等等。一首歌曲的流行，与歌词内容被人所喜爱和关注往往是成正比的。换句话说，特别流行的歌词内容，一定是时代特别有代表性的生活内容之一，甚至是人人经历的、人人皆知的故事。

对于歌词而言，旋律意味着歌词内容用怎样的情趣表述出来。一首歌曲之所以被人传唱、被人聆听和被人所爱，是因为其旋律的情趣表述。当然，用怎样的演唱形式或歌唱音色表达也是很重要的。

歌曲的演唱形式和演唱音色是多种多样的。我们可以热爱歌手的演唱技巧，可以欣赏歌曲的优美旋律，也可以沉浸在歌曲的器乐伴奏，乃至MTV的影视效果之中。当今，歌曲研究不只是研究歌曲本身，也要研究歌曲的创作、歌曲的演唱形式以及MTV等媒介形式。现在的歌曲概念，是歌曲、歌唱和伴奏等融为一体的艺术形式，它们缺一不可，已经成为歌曲的组成部分。

20世纪80年代以来，中国歌曲的地域性特点愈加明显，内地（大陆）、香港地区和台湾地区各自的社会、文化背景以及生活态度有所差异，歌曲风格也有各自鲜明的特色。

香港地区有"上海时代曲"风格一说，因为在20世纪三四十年代，为了躲避内地战火，上海的歌手和作曲者把上海时代曲带到了那里，香港一时间成为上海时代曲最流行的地区之一。半个世纪之后，临近回归祖国的时候，香港地区再次掀起了人们曾经喜欢的粤语歌曲热。这种歌曲的文化潮流符合"港人爱港"的社会风气。至90年代，香港粤语歌曲迅速转变为国际化的歌曲

风格，乃至影响了内地歌曲的发展。

在台湾地区，20世纪50年代上海时代曲也曾盛行一时。从大陆去台湾的同胞中有很多人喜欢和爱唱这种风格的歌曲，某种意义上也代表了他们对大陆的思念之情。台湾流行歌曲的源头实际上是由上海时代曲演变而来的。70年代，很多年轻人从美国留学后陆续回到台湾地区，他们把自己在美国感受到的异国情调与台湾地区流行的上海时代曲结合起来，一种类似民谣风格的歌曲很快在年轻人中流行起来。与此同时，原汁原味的上海时代曲在青年人当中依然被广泛传唱，如一代歌星邓丽君所翻唱的上海时代曲《何日君再来》在台湾地区就非常受欢迎，《月亮代表我的心》也是受上海时代曲的影响而创作的。邓丽君在海峡两岸，乃至海外，堪称是一代人的集体回忆。80年代初，邓丽君的歌在大陆非常流行，成了海峡两岸之间沟通的纽带，她的演唱风格对大陆歌曲的发展影响深远。改革开放初期，大陆歌唱家李谷一、程琳等，以及后来在歌坛上比较有影响的王菲，她们的演唱风格里都有着邓丽君的影子。之后台湾兴起的校园歌曲，在大陆校园里也很快流行起来，成了一道风景线，是校园文化乃至社会文化积极开放的一个缩影。

内地的歌曲风格也呈现出自己的特色。新中国成立之前，歌曲主要呈现爱国主义风格；新中国成立之后，逐渐呈现社会主义风格，特别是改革开放以来，各种风格并存，不管是香港曲风还是台湾曲风，不管是通俗的还是流行的，只要是音乐市场需要的，内地应有尽有。听歌的人多了，唱歌的人就多了，写歌的人也相对多了。如果我们从研究的角度分析这些歌曲风格，就会发现它们都是中国特色社会主义文化发展的必然产物，一定意义上，歌曲创作和演唱风格都应观照社会需要和市场需要。

改革开放以前，我们尽情歌唱《我的祖国》，把青春奉献给了国家；改革开放以后，我们歌唱《我爱你中国》《我和我的祖国》，祖国富强起来了，社会主义市场经济发展前景看好。海峡两岸和香港的音乐、表演工作者为促进艺术沟通、文化繁荣作出了自己的贡献，艺术的力量一定会化作一道温暖彼此的阳光。

目 录

第一章

学堂乐歌和启蒙思想（20世纪初）

第一节　歌曲发展的历史线索

进入20世纪，中国歌曲开启了新篇章。

歌曲发展的历史以民歌为代表。民歌，即流行于民间的歌，属于口头传唱的一种歌谣，一种表达思想、情感和意志的载体。中国有56个民族，民歌随各民族的生活习惯而异，具有方言性和地域性特点。民歌如同陶器一样，是原生态文化。俗话说：歌谣数百种，子夜最可怜；慷慨吐清音，明转出天然，不如歌谣妙，声势由口心。民歌，是中国传统文化的组成部分。

学习和研究民歌的价值是什么？首先，是对一个国家或者一个民族的了解。孔子说："移风易俗，莫善于乐。"20世纪新文化运动前后，西方文化传入中国，对国民生活的影响越来越深，知识分子逐渐增强了对国民的了解和研究的信心，他们知道只有懂得国民，才能强大国家。而音乐、歌曲则是了解国民、迁移人心的一种途径。例如，1923年，北京大学最先成立了歌谣研究协会，这个协会当时主要是沈兼士（1887—1947）和周作人（1885—1967）两位教授主持。沈兼士，原籍浙江湖州，早年留学于日本，1912年回国后，先后任教于北平大学、辅仁大学（北京师范大学的前身）、清华大学、厦门大

学等多所高校。周作人，浙江绍兴人，他是鲁迅（周树人）的弟弟，曾留学于日本，1918年回国后出任北京大学文科教授。沈兼士和周作人经常在北京大学举办歌谣研讨会，每每引起师生们的关注，学生们对沈兼士教授的国学课程中的"歌谣"部分很感兴趣，听课的学生有增无减，这表明那个年代知识分子深知了解"民众"与民间文化的重要性。又如朱自清（1898—1948），长期任教于清华大学，并担任过中文系主任，他的治学严谨影响过几代学人。他把自己在1929—1931年的歌谣课讲稿整理成《中国歌谣》一书出版，内容从歌谣的释名、起源与发展入手，正本清源，梳理歌谣发展的历史，确立歌谣的分类和结构；书中收集到很多古代和近现代的歌谣。

民歌，离不开一个"民"字。在如何对待"民"的问题上，中国的知识界也始终摆脱不了取舍两难的困境：一方面呼吁顺民心合民意；另一方面又觉得民众愚昧，力图启蒙民智。如晚清维新派主要代表康有为和梁启超等人宣称"与民同患"的同时，又视义和团为"拳匪之祸"，"一群愚昧之人"，从而表现出他们既要"兴民权"又想"保君主"的双面性。实际上，这种典型的矛盾心态与中国知识阶层在传统社会结构里的地位处境相关，即始终把自身放在"民"之上或之外，从而不断在天下治乱与王朝更替的变动中，产生出救民思想的种种言行。而这样的救民思想不可避免地关联和受制于国家命运，因而又不得不与各种形式的救国主义结下不解之缘。换句话说，因忧国忧民之心而派生的救国救民之举，长期以来成了中国知识阶层自我独立和自我确认的根本路径。他们外表为人，实质为己；外表个性，实质正统。在辛亥革命之后，中国的局面便进入了知识界眼中"民国创建"与"国民治理"的双重目标之中，也就落入了"民治"与"治民"的矛盾之中。正是这样的矛盾对立，成为民国时期"歌谣学运动"关注民歌与重写国学的时代背景。进而论之，当时的中国知识界既需要"民"也需要"国"，需要在"民国"的构建中，启蒙"国民"，开发"国民"，从而使知识阶层的地位和价值得以实现。民国早期，知识分子以"学"为本，靠"学"为生；离"学"无果，弃"学"不行。于是"歌谣学"和"民俗学"都纳入了"新国学"内，成为学者们确认自身、开拓事业的又一种方式与途径。

民歌之"歌"不仅跟民风民俗有关系，也跟家庭、社会和国家有关系。"五四运动"前后，民众在社会中发挥的作用越来越大，爱国与民众的责任尤其重要，因此民众之"民"的含义逐渐被扩展，知识分子对"民"的认识也在加深。"民"在当时泛指"平民（庶民）、农民、蛮民，他们处在社会的底层，也是国家最根本的部分。民歌随着"民"意的扩大和"歌"情的丰富，不仅包含了个人的情感，也包含了民众的生活内容，甚至包含了社会、政治等内容。于是，知识分子开始注意到民歌感情的变化与家庭、社会和国家的关系。20世纪初，民歌的内涵明显得到了充实，既包容了民风民俗的变化，又掺和了外来的因素，这样一来，自然引起了"民歌学"的延伸和被重视。

19—20世纪之交，中国学者希望通过引进西方的进化理论来改变皇权世袭的传统理念，让国人知道陈旧的观念不能获得新知识，通过新学术的介绍让国人共同关注中国与世界的关系，其目的是重新建设国学、重新塑造国民。提到"重建"，早在"戊戌变法"前后，维新派的谭嗣同（1865—1898）就曾经把新出现的报纸称为"民众史"，同以往"官书"截然不同；中国近代思想家梁启超（1873—1929）综观世界，把人类已有的历史分为三类，即君史、国史和民史。相对而言，民众历史开始于西方也盛行于西方，在20世纪之前，中国历史上几乎没有民众历史这个说法。一部"二十四史"，记录的只是君权发展史，君民之间永远处于对立。如何改变这种情况，对于梁启超这一代精英们来说就需要发动"史界革命"，书写新的民众历史。从史界革命的角度看，如果当时的中国的确称得上"学术转型"的话，那么北京大学歌谣研究协会的成立，称得上是"以歌为学"和"引民入史"的一种体现。民歌已经被当时的学界所重视，他们把民歌编入国学之中，以此填补中国历史的空白，把民歌在传统文化中的边缘状况扭转为正统文化。在此问题上，胡适（1891—1962）在文学界也提出了"白话文学史"的观点。他把中国文学分为"古文"和"白话"两类，认为前者代表贵族圣贤的"死文学"，后者代表民间大众的"活文学"。按照胡适的说法，白话文学史就变为中国文学史的"中心部分"。或者说，白话文学史就是"中国文学史"。他认为：一切新文学的来源都在民间。

其实，这样的"重建"意图可以说一直延续至今。如何让民众碧血丹心地为国家之"重建"呢？这是百年来中国必须重视的问题。比如用白话文的方式把民间扶为正宗，再在其顶上冠以"国家"之称谓，由此让人们认识到国家和人民本身就是不可以被分离的整体。进一步说，民众的一切情绪都被认为是正统的、都是被重视的，于是重建的工作才有可能进行下去，这就是新的建构。如果我们把历史认为是一种知识的话，那么这种知识就像工具一样非常有力量。当初用"以歌为学"和"引民入史"办法解决中国问题的知识分子，他们以这种方式掀起了一次次革命的浪潮，把主流文字书写从文言话语变成民众话语。

把民歌纳入国学，这是治史的新办法。一个是把民歌列入"正统"，以此凝聚民间的力量；另一个是把民歌提升为"国学"，从史论的角度完成对"中国文化"的整体塑造。"五四运动"以来，学者们的治学态度开始朝民众的方向转变，既然是文化的就是重要的，庙堂之歌重要，田野之歌也很重要，都应该认真地去研究。如今民间小女唱的歌谣和诗三百篇同样重要，民间流传的小说和典雅文学也同样重要。这种转变的最大好处是国学的范围被扩大了，民歌也好、民间文学也好、白话文也好，诸如此类都被纳入国家的正史之中——文化丰富了，国家自然会变得更自信。这也是国学的使命，让更多的人懂得更丰富、更鲜活的中国文明史。

自明朝起的民歌变化大致有三次。第一次是17、18世纪的民歌变化，它的背后有着农民反抗剥削的强烈愿望。在明朝末年，中国各地爆发大规模的农民起义，高迎祥1628年率众起事，从陕北、山西一带，经河南转战湖北、陕西、四川等地，他自称"闯王"，意思是闯天下。之后，李自成从陕北发动农民起义。1633年李自成在山西投奔了他的舅父闯王高迎祥，号称闯将。高迎祥死后，李自成被推为闯王。他率领的农民军以"均田免粮"的号召，转战十多年，在1644年3月推翻了明朝的统治。但是最后，他们放松警惕忽视关外的大敌，于是吴三桂引清兵入关，迫至无路可走而遭受了失败。

中国历史上有很多农民领袖，李自成是其中一位。

吃他娘，着他娘，吃着不够有闯王。不当差，不纳粮，大家快活过一场。

朝求升，暮求合，近来贫汉难存活。早早开门拜闯王，管教大小都欢悦。[①]

这首民歌表明了人民对明末李自成领导的农民起义军的拥护，表达了人民要求"不当差""不纳粮"及解除压迫和剥削的朴素思想。

第二次是18世纪末至19世纪末的民歌变化，它源于当时人们宗教崇拜和反抗压迫的愿望。清朝是中国历史上由满族人建立的大一统王朝，也是中国最后一个封建王朝。相对明朝民歌而言，清朝民歌的变化，所涉及的民族性和地域性更多、更广。18世纪的"苗民起义"是一次规模较大的反抗压迫的斗争，爆发中心是贵州和湖南西部，后来迅速发展至周边广大地区。由于统治阶级的剥削和压迫，苗族人民只能"折算田地"抵债，而被迫前往高寒山区耕作，过着"柴火当棉袄，蕨根当粮食"的苦难生活。天地会农民起义也是具有宗教色彩的农民起义，爆发于18世纪中叶，最初由中国南方各地分散的农民起义重新组合而成。它创立于17世纪中叶后的康熙年间，因拜天为父和拜地为母而得名。歌谣《八拜》是这样唱的：

一拜天父，二拜地母，三拜日兄，四拜月嫂，五拜先祖，六拜龙哥，七拜师生，八拜兄弟。

19世纪，天地会举起反清复明的大旗，跟腐朽的统治阶级作斗争。天地会成员主要由农民、小手工业者、小商贩、运输工人和非固定职业者组成。他们高喊"顺天行道，劫富济贫"的口号，很快得到了来自社会底层穷苦人民的响应，运动的规模越来越大，沉重打击了清朝统治阶级的力量，加速了封建社会的灭亡。19世纪中叶的小刀会成立于福建厦门，其主要成员包括游民、农民、商人和手工业者，1851年传入上海，城市中的工人也加入其中。小刀会发动农民抗粮斗争，冲进衙门推翻县级政权等。它是上海民众反清斗争的主要组织之一。1850—1851年在广西金田村爆发的太平天国农民起义是清朝历史上最大规模的一次农民起义，历时14年，具有鲜明的时代特点：利用西方宗教发动起义；第一次遭遇中外势力的共同镇压；反对帝国主义侵略；建立农民政权；制定一整套纲领和规章制度；颁布《天朝田亩制度》，把平均

① 王功龙：《民歌三百首》，哈尔滨，哈尔滨出版社，2000年，第377页。

主义思想推到顶峰。太平天国运动很显然不是单纯的农民起义，它已经具有一定的资产阶级民主革命的性质。

这个时期民歌的变化非常丰富。如由民歌变为城市歌曲的《天国起义在金田》，它原来是一首地地道道的民歌，随着起义运动的深入和扩展，它在整个广西传唱开来，变成了城镇化的歌曲风格。再后来，这首歌又传到了山东一带，山东百姓把它改编成《洪秀全起义在山东》，歌曲里同样反映了农民"反剥削、反压迫"的朴素思想。

又如歌曲《茉莉花》，它原来也是一首民歌，叫《鲜花调》，在传入城镇的过程中被改名为《梳妆台》《凤阳花鼓》《苏武牧羊》《木兰辞》《满江红》，等等。《鲜花调》是乾隆年间的一首民歌，道光十七年（1837）出版的《小慧集》卷十二中，用工尺谱记谱的《鲜花调》是《茉莉花》最早的曲谱之一。1804年，英国地理学家、第一任驻华大使的秘书约翰·贝罗的《中国游记》出版，书中刊载了《茉莉花》的歌谱。到了20世纪初，音乐家沈心工编《学校唱歌》第二辑中的一首有曲无词的进行曲和《蝶与燕》《剪辫》《上课》《退课》4首歌曲，都是《茉莉花》歌曲的变体。

1899—1901年，山东、河南等地掀起义和团运动。义和团原名义和拳，原先与民间宗教有关。它的运动口号由"反清复明"改为"扶清灭洋"，这是一场以农民阶级为主的反帝爱国运动。义和团的成员比较复杂，它包括社会中各个层次的人群，既有贫苦农民、手工业者、城市贫民、小商贩和运输工人，也有官僚、军人、富绅和王公贵族，后期也混进了地痞流氓。客观上，义和团运动在一定程度上阻止了帝国主义列强瓜分中国的野心，也促进了中国广大人民群众的觉醒。因此义和团的兴起从民族利益角度考虑，具有当时社会背景下的正当性和革命性。民歌《义和团》是在义和团起义中产生的，后来它变成了山东民歌《长毛来到曹州府》，其诉求是反抗侵略。再如《七月初四上战场》《十怨厂》《引狼入室的李鸿章》等民歌，其诉求是反抗压迫，对民众的觉醒起到了促进作用。

第三次是20世纪初期至50年代的民歌变化，它具有东西方文明碰撞与对话，以及新文化启蒙和工业文明发展的多重背景。在近半个世纪中，民歌自

身的变化和外来歌曲传入的影响，引发了民歌发展的高潮。20世纪初，随着西式学堂兴办，一种后来研究者称为"学堂乐歌"的歌曲很快在新学生当中广为流传，这是将外来歌曲的旋律重新填上中文新词的歌曲。当时比较流行的歌曲如采用日本歌调的学堂乐歌《何日醒》《扬子江》《西湖十景》《四季月亮》等，在学校里广为传唱；采用德国歌调的学堂乐歌《男儿志气》《山海关》深受学生的喜爱；还有来自法国歌调的《小麻雀》、英国歌调的《夏天最后的玫瑰》，以及美国歌调的《送别》《春晓》，等等，这些歌曲均受到海外传入的新文化和中国人的启蒙思想的影响。

这种启蒙思想，到了20世纪四五十年代，在抗战时期的延安及陕北地区的民歌中体现得更为充分，民歌领域出现了全面变革和转型的趋势。中华人民共和国成立之后，诸如《东方红》和《草原上升起不落的太阳》等民歌被人们广泛传唱，民歌收集研究出现了空前繁荣的景象。在1953年出版的《陕甘宁老根据地民歌选》和1955年出版的《东北民间歌曲选》里，讴歌社会主义制度的新内容比比皆是，尤其是颂扬工业化劳动方式的题材或内容，充分反映了旧农业生产观念开始向工业生产观念转变。

外国歌曲传入中国是20世纪初中国音乐发展的一个新现象。20世纪之前，百姓在长期的农耕生活中形成了吃苦耐劳、因循传统的行为习惯与思维定式。1919年"五四运动"以后，随着外来文化以及新的生产工具和生产技术的引进，人们因循保守的习惯和心理也在不断地被改变，这些变化在民歌中显现为节奏的力量加大，音与音串联起来的旋律被分化后重新组合，表达情感越来越直截了当。在这个改变中，人们传统的情感表达方式被动摇了，心理需求越来越强烈。

民歌的变化引起知识分子和精英们的极大关注。20世纪之前，中国民歌主要是人如何顺应自然的情感独白；20世纪之后，情况发生了变化，民歌里又多了一份与"五四运动"启蒙思想相关的感情。比较典型的例子有《茉莉花》，这首民歌在20世纪之前主要流行于中国的江南地区。但是20世纪之后，这首民歌在中国的很多地方都流行起来，比如流行于河北的《茉莉花》和东北的《茉莉花》，这两首民歌原本是含蓄、委婉和内向的，因为受到启蒙思想

的影响，开始转向了节奏力量加大、情趣外向的风格。这种转变，在后来的《黄河大合唱》里再一次被展现出来。作曲家冼星海把民歌《黄河船夫曲》运用在《黄河大合唱》中，从顺从自然到对话自然，通过"问与答"的艺术形式，表现出启蒙运动之后中国人的觉醒。说明中国民歌发展已经进入了历史新阶段。《黄河大合唱》保留了"刚健、强劲"，去掉"柔弱、虚设"，其目的是为寻求振兴中国之路而英勇奋斗。

音乐家通过采集民歌或研究民歌，于是发现"民间"，识别"民众"，借助民众确认"自己"是什么？所谓知识分子，在清末民初就是"士"。他们上可达"官"和政府，下可通"民"（大众、平民）。同时又夹在两者之间摇摆、变化。在清末民初，"民"的含义与这些词组关联，即民间、平民、乡民。社会底层是由村民、民众或百姓组成，社会中层是由城里人、文人或教化者组成。孙中山提出的"三民主义"（民族主义、民权主义、民生主义），反映了中国旧民主主义革命时期的社会基本矛盾，概括了三大斗争任务。民族主义是指驱除鞑虏，恢复中华，推翻满族贵族为首的清朝统治集团；民权主义是指封建社会制度剥夺了人权，代之以民主立宪的共和制度；民生主义是指希望当时的中国发展资本主义经济，使中国由贫弱至富强。

清末民初时期的中小学教育，开始认识到音乐教育的重要性。音乐是通过声音来表达感情的一门艺术。音乐启蒙教育有利于孩子听力和记忆力的发展，有利于激发想象力和创造力。清末民国的中学教育，主要受到日本的影响，音乐课被学校选入教学的体系之中。近代音乐家曾志斋说："远自欧洲，近自日本，凡言教育者，莫不重视音乐。"[①]"唱歌为小学必修科之一。诚以唱歌者，引起儿童兴趣。"[②]学校设置了音乐课，但音乐课上唱什么歌呢？于是开始引进欧洲、日本和美国等地的一些歌曲。外来歌曲都是用五线谱记谱或简谱记谱，是把这些歌曲翻成工尺谱或减字谱歌唱，还是按照歌曲原来的乐谱

① 中央音乐学院《中国近现代音乐史教学参考资料》编辑小组：《中国近现代音乐史教学参考资料》，北京，人民音乐出版社，1987年，第142页。

② 中央音乐学院《中国近现代音乐史教学参考资料》编辑小组：《中国近现代音乐史教学参考资料》，北京，人民音乐出版社，1987年，第142页。

歌唱？曾引起了一段时间的用谱之争。

　　五线谱传入中国，最早记载见于1713年的《律吕正义·续编》，书中记述了五线谱、音阶和唱名等乐理知识。五线谱的使用大约19世纪中叶后随西方传教士的传教而开始。清末民初，新兴的学堂乐歌引起了音乐家和文学家的极大兴趣，一部分从事乐歌创作的音乐家开始使用五线谱，到了"五四运动"之际，使用五线谱的人越来越多。近代思想家梁启超说："今日欲为中国制乐，似不必全用西谱。若能参酌吾国雅、剧、俚三者而调和取裁之，以成祖国一种固有之乐声，亦快事也。将来诸乐，用西谱者十而六七，用国谱者十而三四，夫亦不交病焉矣。"[1]西洋歌曲按照五线谱或简谱歌唱，在今天看来，这个选择是合情合理的，也是正确的。但问题来了，中国传统音乐为什么一定要按照五线谱或简谱方式演唱或演奏呢？是不是中国传统记谱法因为不合理的地方而被放弃了？实际上，那个时候的音乐家并没有真正懂得外来记谱法与传统记谱法的区别，以及各自记谱的目的是什么，这就酿成了一个极大的错误，即今日中国音乐都是用五线谱或简谱创作和记谱的。我们可以想象一下，如果用英文写作《红楼梦》，然后再翻译成中文，可以吗？答案显然不可以。只有用中文写作《红楼梦》，这样才叫真正的《红楼梦》。用什么样的载体呈现是非常重要的事情。中国传统音乐的文字谱或工尺谱被错误地替代了，在今天看来，我们还要继续思考这样的谱式有何独特性，为何不应被取代的问题。

　　除了用谱之争之外，还有一种争论影响更为深远，那是文言文与白话文之争。所谓白话文，是一种接近日常生活语言的表达方式。在古代，平民百姓一般不懂文言文，他们的日常会话都是用白话。"五四运动"之际，知识界就文言文与白话文发生了争论，其结果是白话文在中国文化界的地位明显上升。1917年，胡适发表《文学改良刍议》一文，这是倡导用白话文和文学革命的先声。1918年，陈独秀在《新青年》发表了自己撰写的《文学革命论》

[1]　中央音乐学院《中国近现代音乐史教学参考资料》编辑小组：《中国近现代音乐史教学参考资料》，北京，人民音乐出版社，1987年，第110页。

进行声援。翌年5月，鲁迅在《新青年》第4卷5期发表了《狂人日记》，接着梁启超发表《新民说》，钱玄同发表《〈尝试集〉序》，吴研因发表《国歌的研究》，傅斯年发表《白话文学与心理的改革》，等等。他们共同的心愿就是用平民的精神去塑造中国。

早在1862年，中国成立了"京师同文馆"，这是洋务派创办的第一所新式学堂，创办人恭亲王奕䜣。这个学堂是以培养新式外交、军事、科技人才为核心的教育机构。随着京师同文馆的创办，全国各地相继创办了一批新型的学校，这些学校的教学内容和教育形式，符合社会发展的需要，即全面塑造新的国民。当时把这类学校叫作"学堂"，把学校开设的音乐课叫作"乐歌"课。随着新式学堂的广泛建立，学堂乐歌也很快被传唱起来。这是一种选用欧美或日本曲调而重新填词的歌曲。最初是在归国的留学生中间比较流行，后来推广至学堂里的所有学生。学堂乐歌的主要推广者是音乐教育家沈心工、李叔同和曾志斋。学堂乐歌的出现有着深刻的时代和社会原因，这种"集体歌唱"形式深入人心，为之后"五四运动"中兴起的大众性歌唱形式奠定了基础，为音乐教育的成功转型起到了促进作用。

第二节　学校里掀起"学堂乐歌"

20世纪中国歌曲发展的新起点——学堂乐歌，所谓学堂乐歌，是指新式学堂音乐（当时称唱歌或乐歌）课或为学堂歌唱而编创的歌曲，其特点是选择外国歌曲曲调，然后再填上新的歌词的歌曲。有时候也用中国传统音乐中的著名曲调，再填新词而成。它传入中国可以追溯至17世纪，意大利传教士利玛窦来中国，在《西琴曲意》一书中译介了他带来的西洋歌曲歌本。1840年鸦片战争爆发之后，大批西方传教士涌入中国，传教士在中国创办了一些学校，采用中西乐理对照的办法，促进中西音乐交流。1860年洋务运动后，中国人接触西方音乐的机会越来越多，甚至洋务派一些官员还送子女去国外学习音乐舞蹈。1881年，中国仿制欧洲乐队组建了铜管乐队，欧洲音乐家来中国举办音乐会，各地学堂里兴起大唱学堂乐歌，就这样拉开了中国新兴音

乐文化的序幕。

学堂乐歌活动萌发于1898年维新变法运动。1895年中日甲午战争失败，以康有为、梁启超为首的资产阶级改良派，主张维新变法，仿效现代教育，教以文史、算术、舆地、物理、歌乐。学堂乐歌成为新歌曲的统称。梁启超还对"唱歌"的歌词与曲调提出了较为切合中国实情的具体要求。他和陈世宜（笔名匪石）建议设立音乐学校，以音乐为普通教育之一科目。与此同时，涌现出许多乐歌的作者，如沈心工、李叔同、曾志斋、辛汉、华振、赵铭传、叶中冷、侯鸿鉴、胡君复、冯梁、朱云望、许淑彬等。他们当中多数是留学日本的，与传统音乐家比较，有着新音乐视野。日本音乐家运用西方作曲技法谱写的新歌曲，给了他们很大的启发。1903年起，清政府开始认识到乐歌课的重要性，尝试在新式学堂里设置乐歌课。唱学堂乐歌成为当时学校和社会文化的一种新风尚。到了民国初期，时任教育总长的蔡元培在新颁布的教育宗旨中规定乐歌为学校教育必修课程。学堂出现了乐歌盛况。1912年"学堂"改为"学校"。学堂与学校是有区别的，学堂上课方式，相对于现在来说是一种小课形式，学生人数比较少，相对自由。学校上课方式，学生人数相对比较多，上课时要求不做小动作不说话，就比较严格。1922年，学校把"乐歌课"改为"音乐课"。乐歌课与音乐课也是有区别的，乐歌课只是教唱歌曲，而音乐课包括教唱歌曲和欣赏音乐，更加综合。

沈心工（1870—1947），出生于上海，音乐教育家，被誉为"吾国乐界开幕第一人"。1902年，沈心工赴海外考察日本教育，他发现日本的音乐教育之所以发达，原因是配合教育的"研究室"或"工作室"之类的场所建立了很多，专业性比较强，发展前景好。回国后，于1903年起，他在南洋公学附小创设"唱歌"课，这是中国最早开设"唱歌"课的小学之一。当时上海务本女塾、南洋中学、龙门师范以及"沪学会"等学校与学会纷纷邀请沈心工执教此课。1904年，他组织了"音乐讲习会"和"乐歌研究室"，培养了夏颂莱、吴怀疾、王引玉等一批推进乐歌活动的骨干力量。他们后来将乐歌活动推向全国各地。沈心工创编乐歌作品，据统计有180余首，其中大部分创编于1902—1927年。这些乐歌作品先后收入《学校唱歌集》初集（1904）、二集

（1906）、三集（1907），《重编学校唱歌集》一至六集（1911），《民歌唱歌集》（1912）和《心工唱歌集》（1937）等。他编创的乐歌歌词浅而不俗，形象生动，曲调适合儿童。黄自是上海国立音乐专科学校的作曲教授。他在《心工唱歌集·序》中说："先生当时能独具只眼，看到音乐教育的重要，编制新歌出来使后生学子得乐教至益，这个功绩是值得赞扬的。大家仍一致公认为合乎标准的音乐教材。"[①]沈心工乐歌代表作如《体操——兵操》《黄河》《赛船》《竹马》《铁匠》《革命歌》《小小船》《缠足苦》《采茶歌》《采莲曲》《黄鹤楼》等，这些乐歌在当时几近家喻户晓，特别在中小学生中十分流行。沈心工创编的乐歌选题多样，均为积极、奋发、向上之作品。他的乐歌歌词大多数用"白话文"创编，在乐歌界最先树起了"白话文"旗帜，走在时代潮流的前列，他因此成为中国近代音乐发展的领军人物。

曾志斋（1879—1929），出生于上海。他在组织音乐社团、建立管弦乐队、提倡京剧改革、乐歌创编和音乐理论研究等方面做出了极大的贡献。他曾在南洋公学附小教书，1901年赴日本留学，选修唱歌和钢琴；于1903年发表了《练兵》《游春》《扬子江》《海战》《新》《秋虫》6首歌曲，这是目前所见最早公开发表的一批乐歌。1907年回国之后，曾志斋遵照父亲遗嘱开办慈善机构"上海贫儿院"，从招收的贫儿中挑选一些人，于1909年12月正式组建"上海贫儿院管弦乐队"。这是第一支由国人组成的西式管弦乐队，它比1923年北京大学音乐传习所创立乐队要早14年。这个乐队最初演出的曲目是德国作曲家亨德尔的《进行曲》和莫扎特的歌剧《魔笛》选段等。上海贫儿院管弦乐队也是中国近代最早一支全部由少年儿童组成的乐队，它具有时代进步的意义。曾志斋在音乐理论方面起到了早期开拓者的作用——1904年，出版《教育唱歌集》《乐典教科书》和《音乐教育论》等论著；1905年，发表《和声略意》（《醒狮》第1期、第3期），这是中国人讲述西洋和声学知识的第一篇文章；1914年，他出版了由他校订的《和声学》，这是我国最早的和声教科书。《音乐教育论》是曾志斋最有代表性的一篇文章。他在文中关于乐歌

① 黄自：《黄自遗作集（文论分册）》，合肥，安徽文艺出版社，1997年，第71页。

对国人的重要性发表了见解——"欲发达音乐，第一当研究歌学，第二当研究曲学。何谓歌学，即作歌学也，何谓曲学，即作曲学也。不知作歌学，而知中国相习自然之歌学，则可作歌，以吾国歌学素发达也。不知作曲学，而知中国旧时之旋律，则万不可作曲，以欧洲音乐曲之进步驾驭吾国也。"[①]曾志斋的音乐思想在借鉴西方音乐的同时，提出创造符合中国国情的音乐，对于推动学堂乐歌音乐理论建设做出了重要贡献。在他之后，出现了如丰子恺编的《中文名歌五十曲》、钱君匋编的《中国名歌选》、沈秉廉的《名曲新歌》、杜庭修编的《仁声歌集》、民国教育部编的《小学音乐教材》和《中学音乐教材》等音乐教育书籍，都是学堂乐歌发展的歌曲文本。

　　在这些学堂乐歌作者中，李叔同（1880—1942）是一个充满传奇色彩的人物。他出生于天津，少年风流倜傥，青年为人师表，中年遁入空门，晚年天心月圆。他是中国近代在诗词、音乐、书法、篆刻、绘画、戏剧、佛学等领域均有很高造诣的大师。1901年考入南洋公学，师从蔡元培。1906年留学日本，学习绘画和作曲理论；1912年回国，先后在天津、上海、浙江、江苏等师范学校执教美术、文学和音乐。1918年剃度为僧，皈依佛门。执教6年间，李叔同作为教育家为近代音乐、美术事业发展做出了重要的贡献。音乐教育家刘质平、吴梦非，美术大师丰子恺、潘天寿均出自他门下。李叔同创编的乐歌可分为早、中、晚三期。留学日本前后为早期阶段，1905年出版的《国学歌唱集》，注重"国学"的创编理念，歌集为简谱形式。中期为1913—1918年间，在浙江师范学校任教期间所填词和创作的乐歌，如《大中华》《春游》《送别》《采莲》《忆儿时》《西湖》《落花》等。晚期乐歌创作则在出家之后，如《清凉》《山色》《花香》《世梦》《观心》5首乐歌，合为《清凉歌集》。李叔同一生共创编乐歌70余首。其题材内容可分为"爱国精神""借景抒情""佛门境界"三种类型。除此之外，1906年，中国最早的音乐刊物《音乐小杂志》由他创办。他认为普及音乐教育，创办杂志是一个非常好的途径，

① 张静蔚编选校点：《中国近代音乐史料汇编（1840—1919）》，北京，人民音乐出版社，1998年，第205页。

可以促进音乐本身的发展。

　　学堂乐歌是新音乐发展的萌芽，曾为许多革命歌曲提供了音乐素材，《工农兵联合歌》原曲是《中国男儿》，《当兵就要当红军》原曲是《海军》，《粉碎敌人乌龟壳》原曲是《竹马》，《劳动童子团歌》原曲是《蝶与燕》等，前者曲调都是取材于学堂乐歌。而一些汉语的基督教赞美诗也依托于学堂乐歌的曲调。《天恩歌》原曲是《锄头舞》，《新约目录歌》原曲是《美哉中华》，《主爱小孩歌》原曲是《竹马》，等等。此外，学堂乐歌作为新音乐的一朵奇葩，自然同文学、美术和电影的创作结下不解之缘。首先，作曲家丁善德（1911—1995）在《儿童钢琴组曲》中用的就是学堂乐歌《捉迷藏》的素材；其次，画家丰子恺（1898—1975）的一幅《一轮红日东方涌，约我华人捧》画，取材于李叔同编的《国学唱歌集》（1905）中的《军歌》（黄遵宪作词），另一幅《天末凉风送早秋，秋花点点头》画，取材于李叔同作词作曲的《早秋》歌；最后，作家林海音在《城南旧事》一书中引用李叔同作词的《送别》歌，后来电影《早春二月》《城南旧事》和日本电影《啊，野麦》都用《送别》作为插曲或主题歌。

　　20世纪初期，学堂乐歌是中国近代音乐发展的一个短暂现象。它最初是从教会学校的范围逐渐走向社会各界的，它延续着古典诗词的韵味，又展示出新的诗意景象，形成一股新音乐文化的潮流。

　　新式学堂开办和学堂乐歌产生是一种因果关系。中国近代新式学堂经历了教会学堂、私人开办新式学堂、政府设立新式学堂这样三个阶段。其相同之处在于课程设置、教学内容与方式均与中国封建时代读"四书""五经"的传统"官学"和"私塾"教育制度有了根本区别。自20世纪初开始，学堂乐歌进入蓬勃发展的历史新时期。1898年，康有为上书光绪皇帝，请求开办新式学堂，开设"乐歌"课。梁启超在《饮冰室诗话》中说："今日不从事教育则已，苟从事教育，则唱歌一科，实为学校中万万不可阙者。"[①]戊戌变法虽然失败，但学制改革有了进展，1904年1月13日《奏定学堂章程》颁布，并

① 　梁启超著，舒芜校点：《饮冰室诗话》，北京，人民文学出版社，1953年，第77页。

在全国付诸实施，史称"癸卯学制"，标志着中国近代学制正式建立。与此同时，学堂乐歌在社会上广泛流行。1904—1915年，像沈心工编著的《学校唱歌集》这样的唱歌教材在全国出版不下70余种，乐歌即有1302首之多。学堂乐歌的产生与发展，既是清政府开办学堂的产物，也是音乐教育家和社会有识之士自觉努力的结果。

学堂乐歌的主要特点，即选曲填词。20世纪初，中国留学生在"远法德国，近采日本"的思潮影响下，到日本学习音乐的人数根据《东京音乐学校一览》所记载"从1902年到1920年，在学中国留学生注册名单实数为77名[①]"。他们中间许多人后来成为学堂乐歌的代表性人物。20世纪初期，学堂乐歌曲调多为日本歌调。如《何日醒》（夏颂莱作词）是日本歌曲《樱井诀别》的填词歌曲；《扬子江》（王引才作词）曲调来自《铁道唱歌》歌调；《勉女权》（秋瑾作词）歌调来自日本歌曲《风车》。[②]这些歌曲是社会上最早流行的一批学堂乐歌。辛亥革命前后，学堂乐歌曲调开始吸收欧美歌曲曲调填词，旋律更加丰富多彩，有德国的、法国的、英国的、美国的、意大利的，等等。如《体操（女子用）》（沈心工作词）根据德国民歌《离别爱人》填词；《春郊赛跑》由李叔同根据德国歌曲《木马》填词；《英文字母歌》来自法国民歌《妈妈请你听我说》的旋律；《铁匠》由沈心工根据英国民间舞曲《村舞》填词，等等。采用中国曲调填词的学堂乐歌，往往是人们熟悉的民间曲牌。如梁启超根据传统"梳妆台"填词的《从军乐》，华航琛根据同一曲牌填词的《女革命歌》，李叔同用传统"老六板"填词的《祖国歌》《夕会歌》，以及沈心工用民间曲调填词的《缠足苦》《采茶歌》，等等，都是有影响力的学堂乐歌。

相比之下，用民族曲调填词的学堂乐歌数量不多，之所以产生这种情况，既存在客观的原因，也存在主观的原因。客观原因是学堂乐歌的产生，最初是参照日本歌曲的经验发展起来的，采取外国曲调重新填词；从事学堂乐歌

① 张前：《中日音乐交流史》，北京，人民音乐出版社，1999年，第277页。
② 钱仁康：《学堂乐歌考源》，上海，上海音乐出版社，2001年，第64页。

编写的作者多数是留学国外的新派知识分子，他们多数对中国传统音乐和民族民间音乐并不熟悉。同时，为了兴办学堂，为了满足迅速发展起来的新学堂而急需新教师，聘请日本的教师来中国任教，他们对中国的民族音乐更是陌生。主观原因是当时中国的政治、经济、文化的改革，主要是引进欧美日的体制和经验，从而隔离了与民族音乐的紧密联系。那时有不少知识分子认为，只有用西方音乐才能起到振奋人心的效果。这种观念符合了不少改革者的想法，但现在看来是存在片面性的。

学堂乐歌的填词内容大致分为：一、富国强兵和救亡图存，如乐歌《中国男儿》《何日醒》《革命军》《军歌》等；二、国家历史和美丽山河，如乐歌《祖国歌》《扬子江》《十八省地理历史》《美哉中华》《黄河》《采莲曲》《春游》等；三、妇女解放和男女平等，如乐歌《勉女权》《女子体操》《缠足苦》《天足乐》等；四、学生生活和思想感情，如乐歌《送别》《放学》《竹马》《赛船》《忆儿时》等。其中，李叔同填词的学堂乐歌《送别》最具有代表性。

《送别》这首乐歌原型是美国作曲家J.P.奥德威（1824—1880）创作的一首歌曲，名叫《梦见家和母亲》。

其主歌词为：

一、梦中的家最温馨 / 回想起童年和母亲 / 每当我夜里一觉醒 / 总是梦见了家和母亲 / 最可喜童年游乐地 / 我和姐妹兄弟一同嬉戏 / 最快乐的时刻怎能比 / 翻山越谷和妈在一起 /

二、闭上眼睛做甜梦 / 让我重新看到母亲 / 听耳边响起笑语声 / 我又梦见了家和母亲 / 天使们引我进梦境 / 我已感到他们翩然莅临 / 他们一片好心祝福我 / 让我又享有家和母亲 /

三、眼前又是童年景 / 又看到慈爱的母亲 / 她总是俯身来吻我 / 每当梦见了家和母亲 / 我听见她向我耳边语 / 谈论姐妹兄弟谈论家庭 / 我的额上覆着她的手 / 我又梦见家和母亲。

其副歌词为：梦中的家最温馨 / 回想起童年和母亲 / 每当我夜里一觉醒 / 总是梦见了家和母亲。

后来，日本犬童信藏（1884—1905，笔名"犬童球溪"），将此歌中的切

分音、倚音全部取消，并在1907年出版的时候，把歌名改为《旅愁》，其歌词为：西风起秋渐深／秋容动客心／独自惆怅叹飘零／寒光照孤影／忆故土思故人／高堂念双亲／乡路迢迢何处寻／觉来归梦新／西风起秋渐深／秋容动客心／独自惆怅叹飘零／寒光照孤影。

　　1910年，李叔同在日本《旅愁》杂志上看见这首五线谱的《旅愁》歌曲，他觉得此歌很像自己心中的一种情怀，很有共鸣，于是作了多次的填词尝试，最后于1912年正式完成了这首歌的全部填词。李叔同当时改用的是简谱。学堂乐歌《送别》，歌词第一段：长亭外，古道边，芳草碧连天。晚风拂柳笛声残，夕阳山外山。天之涯，地之角，知交半零落。一瓢浊酒尽余欢，今宵别梦寒。歌词第二段：长亭外，古道边，芳草碧连天。孤云一片雁声酸，日暮寒烟塞。伯劳东，飞燕西，与君长别离！把袂牵衣泪如雨，此情谁与语！[①]

　　与李叔同同时代的音乐家沈心工也用《梦见家和母亲》的旋律填写过另一首学堂乐歌《昨夜梦》。歌词：昨夜梦，梦归家，忽坐船，忽坐车，到家里，满院花，见吾爹，见吾妈。爹见我，便与我谈话，说道爹娘心中常牵挂。妈见我匆匆入厨下，为我做饭又做茶。家中茶饭滋味佳，家中茶饭滋味佳。忽惊醒，在天涯。问何日，真在家？此歌没能像《送别》那样广泛流行，原因是歌词塑造的形象太过于狭隘，广泛性欠佳。

　　李叔同所填的歌词《送别》，更加突出"晚风拂柳笛声残，夕阳山外山"一句，强调离情别意之时的清淡与真挚。总体上看，自古送别的歌曲，都是用哭声和眼泪谱写出来的。而李叔同的《送别》，旋律新颖，它与同类歌曲的内容不同，不局限于朋友、夫妻、亲人或者情人等角色，而同时包含了送别传统生活以及迎来新的文明的意味，与世界融为一体，既是时代的启蒙者，又是20世纪歌曲发展的最早开拓者。

① 钱仁康：《学堂乐歌考源》，上海，上海音乐出版社，2001年，第237页。

第三节　歌词中的启蒙思想

启蒙时代的音乐教育情况。1840年爆发的鸦片战争，揭开了中国近代历史的序幕。中国从封建社会逐渐转入半殖民地半封建社会的历史时期。外来文明的冲击，引起社会动荡和剧变，在此背景下出现了启蒙思想。从洋务运动到辛亥革命时期，中国近代音乐同样是围绕着"启蒙"主题而展开的。第二次鸦片战争之后，中国被迫签订的《天津条约》和《北京条约》中规定，中国和签约国必须互派使节。1861年，总理各国事务衙门成立，清政府继续向海外派遣考察人员、留学生和外交使节，考察、学习以及办理外交事务。出国人员用日记或游记形式记录了对外部世界的观察和感受。在音乐方面留下了关于欧美和日本相关情况的记录。

资料显示，1867年张德彝随蒲安臣使团于欧美诸国游历2年，他在《航海述奇》日记中记述了在海外音乐会的所见所闻——"三月初，午正，客皆共桌而食，有日耳曼八人作乐，六男二女，一女所弹之洋琴若勺形，长有五尺，约数弦，轻拨慢抚，声音错杂可听，后则抹而复弹，大弦嘈嘈，小弦切切。"[1]之后，他又去美国作了短期考察，在一则日记中说："五月十九日……赴美国名士万瓦家茶会……台上右角横一洋琴，台前横金椅行行。共演杂耍二十五出，其中男女歌者颇多皆属泛泛无甚新奇。"[2]除了张德彝之外，还有很多官员和知识分子也做了记录，比如晚清著名外交家和散文家黎庶昌的《西洋杂志》、清末科学家徐建寅的《欧游杂录》，以及清末司法部部长戴鸿慈的《出使九国日记》等。他们不同程度地记述了自己所见欧美音乐会的情况。

在百日维新前后，中国人对海外音乐的理解发生了变化，从过去以记述和见识为主，开始转向对音乐教育的重视。由清政府派遣游历日本而留下音乐方面记载的官员有王之春、傅云龙、黄庆澄、项文瑞等。1887年，傅云龙

[1]　张静蔚编选校点：《中国近代音乐史料汇编（1840—1919）》，北京，人民音乐出版社，1998年，第1页。

[2]　张静蔚编选校点：《中国近代音乐史料汇编（1840—1919）》，北京，人民音乐出版社，1998年，第48页。

赴日本，先后游览了长崎、神户、大阪、横滨、东京、京都等地，并且将他游历的日程与见闻感想记载下来。在《游历日本余纪》中谈道："又游中学校，其室五级，其生六百。有商学校，生百余。有师范学校。生百三十，而女学校，女师范学校附之。即鼓风琴，亦其一样。又有高等女学校……立于明治五年。当同治十一年，其生：普通学科百七十八。其学不外汉文、国语、英语、伦理、地理、数学、史学、理学、家事、图书、音乐、体操。"[①]1902年，教育家项文瑞也是由朝廷派遣出游日本的。他在《东游日记》中说："观音乐教室，凳长七尺，以两凳连接为一列，共五列。左右置大小两琴，师弄大琴，学生皆依琴声而歌。"[②]他们的游历海外考察记都将关注点放在了日本教育之上。从所考察的学校和内容看，从小学到大学，从教育宗旨到课程设置，学校不分大小，几乎都设置体育课和乐歌课。从基础教育到高等教育，中国考察者注意到日本每一个层次的教育设置，特别是一些中国未有或忽视的教育层面，更让中国人感触颇深。在考察中小学教育时，中国的知识分子和官员们都认识到外国设置体操课和乐歌课的重要性，即运动可以增强身体素质，唱歌可以提高性情修养，促进团结友爱。

20世纪初，随着国内新式学堂的设立，学校普通音乐教育逐步兴起，使用西方乐理、改进国乐和建设新音乐教科书，则已经成为学堂乐歌时期中国音乐发展的一个特点。清末民初，中国文化界提出了"诗界革命""小说革命"和"白话革命"，而某种意义上，也可以说音乐界掀起了乐歌革命。学堂乐歌的出现，实际上有着深刻的社会原因，它起初是学校音乐教育启蒙的一时风尚，后来改变了中国传统音乐的衰落趋势。

1.以西洋乐理改变传统乐理和促进国乐革新的探索。

学堂乐歌原曲调是西洋曲调，是用五线谱记谱的，它与中国传统乐理和乐谱不一样。那时中国人用的是工尺谱和减字谱之类的传统乐谱。他们学习

① 张静蔚编选校点：《中国近代音乐史料汇编（1840—1919）》，北京，人民音乐出版社，1998年，第84页。

② 张静蔚编选校点：《中国近代音乐史料汇编（1840—1919）》，北京，人民音乐出版社，1998年，第86页。

乐歌的同时，自然与国乐国谱作比较，一些人得出"传统国乐落后，而西乐先进"的认识。狄玖烈是英国人，她是把西方基本乐理系统地传授给中国学童的基督教传教士之一。她著有《圣诗谱》和《乐法启蒙》等音乐书。这是在中国最早出版的西洋乐理书。她在《圣诗谱》1872年《序》中是这样说的："中国乐法的短处，正在他的写法不全备，又不准成，不能使得歌唱的人，凭此唱得恰合式。……倘若有人说，中国既然有中国的乐法，何必用西国的法子呢？可以说，中国乐法固然是有的，只是不及西国的全，也不及西国的精。而且中国所行的腔调，大概都属玩戏一类，若然附就不上，只是直到如今，中国还没出这样有才的教友，能将中国乐法变通，使得大众可以用中国的腔调，唱圣诗敬拜神。"[①]不仅如此，那时中国的一些知识分子和思想家也认为学习西乐和传承与改变国乐很有必要。然而，如果全部用西国乐理乐谱，也可能导致中国音乐脱离传统而不伦不类。梁启超说："中国乐学，发达尚早。自明以前，虽进步稍缓，而其统犹绵绵不绝。前此凡有韵之文，半皆可以入乐者也。"他在《饮冰室诗话》中又说："今日欲为中国制乐，似不必全用西谱。若能参酌吾国雅、剧、俚三者而调和取裁之，以成祖国一种固有之乐声，亦快事也。将来所有诸乐，用西谱者十而六七，用国谱者十而三四，夫亦不交病焉矣。但语此者，非于中西诸乐神而明之不能。吾侪门外汉，盖无取喋喋云尔。"[②]梁启超是想说，将来可否有一种能够变通东西方音乐的乐谱，而且此类乐谱最好能与传统音乐的雅乐、戏曲和俚歌保持一种传承关系。他的音乐改良设想虽然很值得赞同，但真的落实的时候具体问题是很难解决的。乐理系统能够达到完美的程度，则不是一朝一夕能够成就的事情，而是要经过几代人，甚至几百年的努力才能够完成的。学堂乐歌时期的音乐理论家匪石，在梁启超之后也提出了中国音乐改良的意见。他在1903年《中国音乐改良说》一文中说："故吾对于音乐改良问题，而不得不出一改弦更张之辞，则曰：西

① 张静蔚编选校点：《中国近代音乐史料汇编（1840—1919）》，北京，人民音乐出版社，1998年，第94页。

② 张静蔚编选校点：《中国近代音乐史料汇编（1840—1919）》，北京，人民音乐出版社，1998年，第110页。

乐哉，西乐哉。西乐之为用也，常能鼓吹国民进取之思想，而又造国民合同一致之志意。"①在他看来，在当时社会变革的背景下，适当吸收西方乐理能唤起民众精神和思想进步。

2. 学堂乐歌时期音乐教科书的变革。

一个国家之强，在于教育之强，而教育之强需要有好的教科书作辅助。创办新式学校最先要解决的是教科书的问题。早在百日维新时期，康有为向光绪皇帝上书《请开学校折》（1898），提出"请废八股""令乡皆立小学""限举国之民，自七岁以上必入之""其不入学者，罚其父母"。其中，康有为首次提出将"乐歌"作为新式学堂的一门功课。湖广总督张之洞在《劝学篇》中指出："西国之强，强以学校。"他也主张创办新学和重视乐歌课。1902年，清政府颁布《钦定学堂章程》，确定新兴学堂开设"乐歌"一科，音乐课正式列为学校必修科目。学堂乐歌时期在音乐教育思想日益发达的同时，音乐教科书的出版就像雨后春笋一般，呈现出一片繁茂的景象。那时候，编辑出版音乐教科书的知识分子和官员确实很多，比较早期的如康士、梁启超、匪石、俞复、陈懋治、保三、石更、剑虹、王国维、沈心工、李叔同、李宝巽、曾志斋、萧友梅、汤化龙、叶中冷、郑觐文等；稍后一点的如华航琛、钟正、李雁行、黄炎培等。这个群体的智慧和力量足以证明那个时候知识界、教育界多么重视音乐教科书的建设问题。因为使用西洋乐理，音乐教科书的编辑也就倾向于选用西洋音乐。这个时期音乐教科书出版名录大致分为：西洋乐理类、中小学校唱歌类、新编女子唱歌类、德育唱歌类、雅乐唱歌类。当时的一些音乐家也在探索使用西洋音乐的价值和意义的问题。剑虹（1875—1926），云南人。1904年留学日本东京音乐学院。1907年加入同盟会，其间创编《滇声歌》《云南大纪念歌》等学堂乐歌。曾经为岳飞《满江红》谱曲，歌曲凝结着他的爱国之情。特别是1906年发表的《音乐于教育界之功用》一文，影响广泛。他指出造成当时社会状况的原因，远的来说，是

① 张静蔚编选校点：《中国近代音乐史料汇编（1840—1919）》，北京，人民音乐出版社，1998年，第192页。

国人长期以来已经养成的不良习惯，近的来说是国人的教育还存在问题。他的这些认识，反映了留日学生对清政府教育制度的不满。关于音乐教育的作用，他说："中国则保守数千年之旧习，愈趋愈下，不思振作。虽云专政之毒焰有以召之，然亦国民感情薄弱阶之厉也。故中国教育宜注重感情教育。"①剑虹强调用音乐的力量唤醒国民沉睡的心，用音乐教育救中国的思想，则与鲁迅弃医从文，以文学救国的思想是一致的。

自1911年辛亥革命以来，学堂乐歌在继续保持学校教育作用的同时，开始进一步产生音乐社会教育的作用。因此，之前提倡全面使用西洋乐理的教育，此时开始转变为提倡使用一些合理的中国传统乐理教育。中国为世界上最古老的文明国家之一，曾经有过音乐发达的历史。辛亥革命阶段的一些有识之士，认识到传统礼乐的重要性，试着将它重新复苏。他们提出"复兴雅乐""复兴古乐""复兴国乐"等口号，让它们回到现今的社会中来，既可以激活中华传统，又不至于全盘西化。音乐家童斐在1917年发表名为《音乐教材之商榷》一文，他说："雅、颂、国风，变而为乐府，乐府变而为五七言诗，诗变而为词，词而变为南北曲。此吾国音乐递变之历史也。"接着他又说："中国乐谱，非尽不可用，前既言之矣。今请论中国音乐。中国乐声，旧分六律六吕，其序则律与吕相同，曰黄钟、大吕、太簇、夹钟、姑洗、仲吕、蕤宾、林钟、夷则、南吕、无射、应钟。数与西洋风琴每组十二键同。"这里童斐是想说，中国的"十二律名"与西洋的风琴十二键的音数是一样的。他有继承传统乐理的想法，也看到了传统乐谱与西洋乐谱不能够通用的问题，但是最终并不懂得解决的办法。与童斐同时代的音乐家孙时，逢"五四运动"之际，在《云南教育杂志》（1919年第7号）上发表了《音乐与教育》一文，他说："中国近年维新，窃取西洋的调子，编为学校唱歌，以为便可借以陶育学子。据我看来，效力是很薄弱。因为选择唱歌的人，无判断音乐的知识，好者不知采取，所采者大半是坏的。即如现下所唱的《孔子歌》或《黄

① 张静蔚编选校点：《中国近代音乐史料汇编（1840—1919）》，北京，人民音乐出版社，1998年，第220页。

帝歌》，都是外国很卑劣的调子。孔子、黄帝是中国何等的人物，乃杂采外国最卑劣的调子而附丽之。这真可算吾国教育上的大缺点了。"[1]童斐和孙时能够看到当时中国音乐、歌曲面临的问题，但是不够客观和全面，没有看到传统乐理落后于时代的事实。与此不同，中国语言学家、哲学家、音乐家赵元任既看到了面临的问题，又有了解决问题的办法。他在1916年发表的《说时》一文中谈道："在吾国音乐每节之板眼，虽大致清楚，而于句读之结构，则除数种小调外，概系缺如。……然如吾国有多种音乐之全无结构者，则有何美之可云？"[2]赵元任认为，传统音乐的节奏是清楚的，但没有结构且缺乏美感。乐歌的每小节都有节拍数，也有法则，不能一音一拍，这样听了使人瞌睡。最好的法则是一拍多音或错落有致，这才更有美感。

实际上，音乐界的国粹主义思潮及其代表人物看到了传统乐理在西乐的冲击下岌岌可危的处境，他们真心想保护、抢救和复兴传统乐理，使其源远流长和继续发扬光大，这是有积极意义的。但问题是，他们没有看到时代与音乐正在发生新的变化，也不关注传统乐理是否能够支持当时人们的精神需求；他们轻视民间俗乐的同时，又拒绝学习西乐，他们只是空洞式地继承中国传统音乐，或者寄托于复兴雅乐，这是非常不切合实际的。有趣的是，全盘西化思潮与国粹主义思潮在根本的理论立场上处于对立的两极，其归纳的问题却有着相似的地方，即用一种"全盘接受"或"拒之门外"的办法解释中西之乐的关系，甚至否认中西音乐在彼此交流与碰撞中有互补而萌生新质的可能性，因此也就难以得出符合历史发展潮流和中国音乐实际情况的科学结论。

3. 歌词中的启蒙思想和爱国情怀。

从1840年的鸦片战争到1919年的"五四运动"的历史时期被称为旧民主主义革命。其间，发生过四次革命高潮，即：太平天国运动、戊戌变法、义

① 张静蔚编选校点：《中国近代音乐史料汇编（1840—1919）》，北京，人民音乐出版社，1998年，第297页。
② 张静蔚编选校点：《中国近代音乐史料汇编（1840—1919）》，北京，人民音乐出版社，1998年，第265页。

和团运动和辛亥革命。太平天国运动是反封建反侵略的农民运动，戊戌变法是自上而下的资产阶级改良运动，义和团运动是农民阶级领导的反帝爱国运动，辛亥革命是资产阶级的民主革命。总体上说，这四次革命使人们认识到：只有摆脱愚昧和迷信，才能摆脱贫穷和压迫，才能建立更好的社会。

19世纪中叶以来，西方一些资产阶级国家相继进入帝国主义阶段，对外大肆进行战争、殖民、掠夺资源以扩大市场。中国民族资本主义产生于19世纪六七十年代。1905年，中国同盟会成立，标志着中国资产阶级开始登上历史舞台。在此之前，中国革命主要是农民阶级领导的革命，而资产阶级还处于幼年阶段，不可能充当领导阶级。辛亥革命之所以被称为旧民主主义革命，是因为资产阶级没有能力充分发动人民的力量，如孙中山所说"国家之本，在于人民""革命尚未成功，同志仍须努力"。新民主主义革命是1919年"五四运动"爆发开始的，那个时期人民参加的规模、广度、深度都是旧民主主义革命时期无法相比的。

回顾这段革命历史，中国近代的启蒙思想是在艰苦斗争中产生的。洋务运动促进了中国的早期工业和民族资本主义的发展，它带来了新的知识且开拓了眼界，看到了民族资本主义经济的兴起以及中国社会风气的改变。但是洋务运动所带来的外国商品，并未被大多数中国民众所接受。特别是第二次鸦片战争以来，中国人民深刻地认识到鸦片的危害，已经对其到了忍无可忍的地步，他们把矛头直指鸦片以及它在中国的负面影响。如河北民歌《种大烟》，歌词大意：

青天（那个）蓝天紫（上）蓝（砸）天／什么人（砸）留下（呀）种上个大烟／咸丰（那个）登基整（了）五（砸）年／外国人（砸）留下（呀）种上个大烟／大青（那个）山来小（了）青（砸）山／五牙山（砸）山前（呀）好上个地面／乌拉（那个）山前转（呀）头（砸）宽／家家那（砸）户户（呀）留种上个大烟／十亩（那个）地来八（上）亩（砸）烟／丢下那（砸）二亩（呀）还种上个大烟／大烟（那个）本是外国人（砸）留／来到了（砸）中国（呀）害死个黎民。

又如歌曲《何日醒》，夏颂莱作词。歌词大意：

一朝病国人都病／妖烟鸦片进／呜呼吾族尽／四万万人厄运临／饮吾鸩毒迫

以兵／还将赔款争／上海闽粤／厦门宁波／通商五口成／香港持相赠／狮旗猎猎控南溟／谁为戎首／谁始要盟／吾党何日醒。

在这样的背景下，太平天国运动兴起。这是一场农民起义，民众基础较好，直接打击了封建统治阶级，撼动了清政府统治的根基。广西民歌《天国起义在金田》的歌词大意：

天字旗号飘得远／四方兄弟呵到金田／兄弟姐妹都来到／斩龙降妖呵声震天／天国起义在金田／穷人个个呵乐连连／带领穷人除清妖／从此穷人呵见青天。

农民阶级具有朴素的政治理念，如山东民歌《洪秀全起义》所唱，歌词大意：

四月里榴花火样红／南徐州发来"长毛"兵／"长毛"兵是天兵／杀富济贫救百姓恩哎咳哟／杀富济贫救啊百姓啊咳哟。

义和团运动粉碎了帝国主义列强瓜分中国的狂妄野心，沉重打击了清政府的反动统治，加速了它的灭亡。山东民歌《义和团》，歌词大意：

义和团是好汉／大刀长矛钢石拳／灭洋人杀赃官／烧教堂有铁胆／不怕洋人不怕砍／洋枪挡不住大刀片／挺起胸膛冲上前／洋枪土鳖完了蛋／说俺造反俺就反／立起大旗保庄田。

而辛亥革命是一场比较成功的资产阶级民主革命，结束了封建君主专制制度，使民主共和的理念深入人心，打击了中外反动势力，为求得各民族的平等而奋斗。

鄂东民歌《行军歌》，歌词大意：

汉军起义立志将仇报／里应外合都有我同胞／长枪大炮早已准备好／楚望台上旌旗飘。

1919年"五四运动"爆发，这是一场新文化运动、一次空前的思想解放运动的开端。什么是思想解放运动？就是把启蒙时代的理想变为社会中可以实现的目标。科学与民主既是新文化，又是时代运动的主题，而谁是最有希望实现科学与民主的群体？正是无产阶级。在中国，无产阶级是革命的先锋队，是领导新民主主义社会继续向前发展、最终取得胜利的重要保证。

学堂乐歌《扬子江》，歌词大意：

长长长/亚洲第一大水扬子江/源青海兮峡瞿塘/蜿蜒腾蛟蟒/滚滚下荆场/千里一泻黄海黄/润我祖国/千秋万岁/历史之荣光。

歌曲《黄河》，歌词大意：

黄河/黄河出自昆仑山/远从蒙古地/流入长城关/古来圣贤/生此河干/独立堤上/心思旷然。

人民想要活得有尊严，就得男女享有平等的权利，若没有了权利，人皆可欺，何谈尊严？何谈堂堂正正地做人？如歌曲《勉女权》所唱，歌词大意：

我辈爱自由/勉励自由一杯酒/男女平权天赋就/岂甘居牛后/愿奋然自拔/一洗从前羞耻垢。

如果要开启民众的智慧，就要兴民权。歌曲《革命军》唱道：

吾等都是好百姓/情愿去当兵/因为腐败清政府/真正气不平/收吾租税作威福/牛马待人民/吾等倘使再退缩/不能活性命。

总之，学堂乐歌选曲填词，即以爱国主义思想，致力于改变和推动社会的发展。启蒙思想将开启20世纪歌曲发展的新篇章。

课后习题

问答题

1.下列歌曲的曲调来自哪些国家？

《打倒列强》《送别》《春游》《黄河》。

思考题

1.谈谈学堂乐歌的意义。

第二章

歌唱形式和"五四运动"的爱国主义（1919—1924 年）

第一节 "五四运动"和大众性歌唱形式

"五四运动"的直接导火索，是 1919 年 1 月 18 日至 6 月 28 日在巴黎凡尔赛宫召开的"和平会议"。这个会议讨论的议题之一是第一次世界大战的战胜国对战败国关于赔付的条约，其中中国外交团向和会提出的废除"二十一条"以及外国在中国的势力范围，向德国要回山东，不仅请求被驳回，而且日本又趁机提出代替德国来谋取山东。消息传回，举国愤怒，于是 1919 年的 5 月 4 日爆发了"五四运动"。在北京，以学生为代表，他们在街上游行示威，冲进北洋政府的曹汝霖、章宗祥、陆宗舆的家里大闹，口号是"外争主权，内除国贼"。同年 6 月 28 日，在巴黎，中国代表团驻地被留学生包围，代表团发表声明，拒绝在和约上签字。这个消息很快传遍全世界，帝国主义国家大为震动。至此，"五四运动"所提出的直接目标基本得到了实现，这个拒签背后意味着中国人民开始觉醒和争取自己的权利，也意味着新民主主义革命的开端。

"五四运动"是新文化运动的重要组成部分，其核心思想是爱国、进步、民主和科学。这场运动使中国青年人感受到传统文化的一次解放。运动的初衷是提倡新文化和批判旧文化，最后以"拒绝在和约上签字"的政治方式而

结束。

大众性歌唱形式的兴起与"五四运动"的背景是息息相关的。歌唱方面的齐唱、轮唱或者合唱形式具有群众性的文化效应，有助于"五四运动"理念的传播和展开。1921年7月1日，中国共产党在上海诞生。区别于旧民主主义革命的新民主主义革命，中国共产党的诞生是中国革命发展的客观需要。1926—1928年的"北伐战争"，沉重打击了帝国主义和北洋军阀在中国的统治，为中国新民主主义革命的发展开辟了道路。接着，1927年在湖南和江西边界揭竿而起的"秋收起义"，是由中国共产党彭公达、毛泽东等领导的武装农民起义，创建了中国共产党的第一支中国工农红军。秋收起义发动后，各地的农民群众广泛响应，愿意跟着中国共产党干革命，为穷苦大众打天下。这些社会变革不仅激起了民众的觉醒，也掀起了革命歌曲和群众歌曲在民众中的传播。因为歌词内容大多数与工人和农民有关，亦称"工农革命歌曲"。

第一次国内革命战争时期（1924—1927年）产生的工农革命歌曲，大部分是采用民歌和外国歌曲现成曲调填词而成。其中包括学堂乐歌中的外国歌曲以及部分的创作歌曲。瞿秋白1923年创作的《赤潮曲》和贺绿汀在1927年创作的《暴动歌》，这类歌曲均采用了外国歌曲的曲调。1926年，出版了中国第一本革命歌曲集《革命歌声》，后来把它改名为《革命歌集》，一共收集了《国民革命歌》《农工歌》《国际歌》《少年先锋队歌》等15首歌曲，由李求实（即李国玮）主编。

第二次国内革命战争时期（1927—1937年）产生的工农革命歌曲，在内容上可分为三类：一、反映根据地军民战斗的歌曲，如江西的《当兵就要当红军》《少共国际师》《上前线去》《保卫根据地战斗曲》《战斗鼓动歌》《会师歌》《打南沟岔》《三大纪律八项注意》等，后来抗日战争期间出现的东北抗日联军《第一路军军歌》《露营之歌》等也是属于这类；二、表现革命根据地军民关系的歌曲，如江西的《送郎当红军》《炮火声来战号声》，福建的《韭菜开花》《正月革命》，四川的《我随红军闹革命》《盼红军》，湖北的《要当红军不怕杀》《念红军》，陕北的《哥哥扛钢枪》《横山里下来些游击队》，等等；三、歌颂工农革命政权的歌曲，如江西的《两条半枪闹革命》《共产儿童

团歌》，广西的《有了红七军》，陕北的《刘志丹》《天心顺》，等等。

由于当时在革命根据地还没有专业的音乐工作者，因此大部分歌曲仍为选曲填词：一是根据民歌小调填词，例如根据陕北信天游曲调填词的《炮火声来战号声》《风吹竹叶》《横山里下来些游击队》，等等；二是根据学堂乐歌曲调填词，例如《粉碎敌人的乌龟壳》《工农红军学校毕业歌》，等等；三是根据外国歌曲曲调填词，例如根据苏联时期歌曲曲调填词的《霹雳拍》《进行曲》《上前线去》，等等。又如根据美国歌曲曲调填词的《保卫根据地战斗曲》等。通过选曲且填上新词之后，歌曲的意义就不一样了，更加强调革命的需要和大众的需要。

"五四运动"之后，革命歌曲在工人当中得到了进一步发展。1921年，在五一劳动节的庆祝大会上，北京长辛店劳动补习学校师生唱了《五一纪念歌》，歌曲唱出了"要把强权制度一切消灭尽"的口号，表现了中国工人阶级具有觉悟的革命思想。当时，长辛店工人还唱起了《北方吹来十月的风》这首歌，歌词唱道：

> 如今世界太不平，重重压迫我劳工，一生一世做牛马，思想起来好苦情。北方吹来了十月的风，惊醒了我们苦弟兄，无产阶级快起来，拿起铁锤去进攻！[1]

这里的"十月"是指俄罗斯的十月革命对中国革命的影响。1922年，在安源工人运动中产生的《安源路矿工人俱乐部部歌》，安源工人们高唱"创造世界除压迫，团结我劳工"[2]，他们已经懂得革命的重要性。安源工人罢工斗争取得胜利之后，接着又创作了叙事歌《劳工记》，又名《罢工歌》。歌词描述了安源工人斗争从建立组织、发动群众到取得胜利的全过程，表达了工人阶级的自豪感。还有，在京汉铁路工人"二七大罢工"中传唱的《奋斗歌》《京汉罢工歌》，在长沙泥木工人罢工浪潮中传唱的《赶走赵恒惕》，在"五卅

[1]　中央音乐学院《中国近现代音乐史教学参考资料》编辑小组：《中国近现代音乐史教学参考资料》，北京，人民音乐出版社，1987年，第110页。

[2]　中央音乐学院《中国近现代音乐史教学参考资料》编辑小组：《中国近现代音乐史教学参考资料》，北京，人民音乐出版社，1987年，第109页。

运动"中出现的《工人歌》《最后胜利定是我们的》，在省港大罢工中传唱的《工农兵得胜利歌》，等等，这些歌曲在当时工人运动中也发挥着重要的作用。1926年以后，随着北伐军的胜利挺进，工人们起来革命和反抗压迫的思想得到了更加广泛的传播。歌曲《国民革命歌》这样唱道：

> 起来起来／我大中华的同胞们／国要亡了／还顾得什么家庭／还恋着什么爱人／奋斗奋斗／我受压迫的同胞们／前进前进／我占胜利的同胞们。①

像这类歌曲还有如《少年先锋队歌》《奋斗歌》《少共国际师》《国际歌》《霹雳拍》《保卫根据地的战斗曲》《共产儿童团歌》，等等，这些歌曲在一定程度上起到了宣传中国革命的作用。中国共产党建立之后，关于农民革命歌曲就像星星之火在全国各地有燎原之势。在广东海陆丰地区的农民运动中，彭湃亲自编写了《五一劳动节》《田仔骂田公》《农会歌》等歌曲，教给农民们唱歌，向贫苦农民宣传革命道理。当时，海陆丰农民歌咏活动开展得十分活跃，还产生了《工农听说起》《"七五"莫忘歌》等许多农民革命歌曲。广西东兰的农民运动，在韦拔群领导下也得到了蓬勃发展。韦拔群1926年冬加入中国共产党，是壮族农民运动领导人。韦拔群编写了《为人民为革命》《个个妇女都改装》等歌曲。此外，农民运动中还传唱着与农民革命有关的歌曲，例如《东兰有个韦拔群》《穷人翻身打阳伞》《十恨心》《土劣逃难》《困龙也有上天机》，等等。这些歌曲在民歌元素的基础上融入了外国歌曲的进行曲方式，表现着强烈的进步思想，意味着参加革命运动的人群在不断地扩大，也意味着农民的觉悟在迅速提高。这样的歌曲起到了宣传中国革命的作用。

大众性歌唱形式，通常演唱技巧难度不大，适合于集体演唱，歌词内容与人们普遍关心的生活和工作有关。"五四运动"主要流行的歌唱形式是齐唱、轮唱和独唱。齐唱是一个歌唱集体，大家都按照同一个节奏且唱同一个旋律，歌唱者相互依靠并且获得最好的艺术效果。轮唱是一个小组歌唱者先唱，后一小组歌唱者跟着演唱相同的旋律，彼此节奏上是错位的，有时候错

① 中央音乐学院《中国近现代音乐史教学参考资料》编辑小组：《中国近现代音乐史教学参考资料》，北京，人民音乐出版社，1987年，第49页。

位是一拍、二拍，或者一小节不等，听觉上感受类似于波浪式的起伏。

　　大众歌曲最早出现于 18 世纪的法国大革命运动中。它好比一种容器，可以把很多人的情绪装在一起并统一迸发出来，具有鼓舞性的作用。法国人把这种歌曲形式称为"群众歌曲"。到了 19 世纪末，这种歌曲形式伴随着十月革命胜利的欢呼声进入了俄罗斯的音乐语境中，被称为"革命歌曲"。20 世纪初传入中国，这种歌曲形式在"五四运动"中发挥着极大的宣传作用。比较而言，中国的这种歌曲概念与法国或俄罗斯都不一样，它稍稍发生了变化，一是要用白话文歌词歌唱，二是歌词语言是大众的，曲调是容易上口的，中文称为"大众歌曲"。总体而言，在歌唱方面最能鼓舞民众情趣的是齐唱、轮唱或者合唱。独唱形式在"五四运动"中主要限于知识分子群体。合唱形式在"五四运动"中并不流行，原因是演唱技巧有一定的难度，不适合大众需求。五四时期流行的歌唱形式主要是齐唱和轮唱。大众歌曲与社会进步，是相辅相成的。一是大众需要通过唱歌抒发情感，二是社会需要人们参与活动谋求进步。

第二节　作曲家的歌曲创作和爱国主义风格

　　"五四运动"的影响之一是中国自觉或不自觉地接受西方的近现代教育理念。从这个层面上讲，将"五四运动"归为新文化启蒙运动是非常正确的。一方面学习当时西方相对先进的文化，以此适应新形势下的发展；另一方面批判封建主义思想，推动人民和国家成为一个新的整体。

　　中国最早一代作曲家的成长与此息息相关。自新文化运动以来，西方音乐在中国的影响更加广泛和深入人心。近代的教育家和音乐家提出了要在中国发展近现代化的音乐教育事业和建立音乐学校，以推动创造民族的新音乐风格的主张。1927 年 11 月 27 日，蔡元培和萧友梅在上海陶尔斐斯路创建了国立音乐学院，1929 年 9 月改名国立音乐专科学校，1941 年改名国立上海音乐院，1945 年改名国立上海音乐专科学校，1956 年改为现名上海音乐学院。它的教学制度参照欧洲音乐学院规格，采用学分制。20 世纪中国第一所专业音

乐学校的成立，为培养专业作曲者创造了条件。

萧友梅是20世纪初去国外学习新文化的学者之一。在1901—1920年，他先后留学日本和德国，学习了钢琴、声乐、理论、作曲、指挥等学科。他归国后立志发展中国音乐教育事业。1920年，萧友梅担任北京大学音乐研究会的导师，1921年又担任了北京女子高等师范学校音乐体育专修科主任。实际上，创立专业音乐学校才是萧友梅最真实的想法。1927年国立音乐学院建成，萧友梅是第一任校长。这所音乐学校的建立，意味着什么？首先，中国人学习西方音乐已经进入全面化、体系化和标准化的阶段。就是说，西方音乐的作曲、表演和理论研究已经为我所用。其次，从1927年建校到1949年中华人民共和国成立，其间，该音乐学校是中国当时专业音乐创作、教学、演出的中心，荟萃了一大批演奏家、作曲家和音乐理论家，推动着中国近现代新音乐风格的发展。

上海国立音乐专科学校的建立解决了音乐为谁服务的问题，首先是为国家和民族利益服务。早在"九一八"事变后，该校教师黄自就创作了《抗敌歌》《旗正飘飘》等救亡歌曲。1937年8月，该校毕业生贺绿汀、冼星海、刘雪庵、江定仙、陈田鹤、谭小麟、沙梅等，鉴于华北战危，发起组织作曲者协会，以团结乐坛同人共同创作抗日救亡歌曲，同仇敌忾，共赴国难。其中《保卫大上海》是中国作曲者协会成立后组织创作的第一首歌曲。《嘉陵江上》是贺绿汀在抗战时期创作的歌曲，词作者端木蕻良。歌词唱道：

我必须回去／从敌人的枪弹底下回去／从敌人的刺刀丛里回去／把我打胜仗的刀枪／放在我生长的地方。①

接着，在山西临汾，贺绿汀作词作曲的《游击队歌》问世了。歌词唱道：

我们都是神枪手／每一颗子弹消灭一个敌人／我们生长在这里／每一寸土地都是我们自己的／无论谁要抢占去／我们就和他拼到底。②

① 中央音乐学院《中国近现代音乐史教学参考资料》编辑小组：《中国近现代音乐史教学参考资料》，北京，人民音乐出版社，1987年，第399页。
② 中央音乐学院《中国近现代音乐史教学参考资料》编辑小组：《中国近现代音乐史教学参考资料》，北京，人民音乐出版社，1987年，第394页。

歌曲唱出了中国人民与侵略者血战到底的决心。还有，夏之秋创作了《思乡曲》、陈田鹤创作了《上海战歌》、张曙创作了《丈夫去当兵》和《日落西山》，以及刘雪庵创作了《长城谣》，等等。他们都是上海国立音乐专科学校的毕业生，他们的爱国主义思想和抗日救亡歌曲的创作，都是严格按照作曲技法进行的，属于学院派风格。

黄自(1904—1938)，江苏川沙人，中国近现代重要作曲家和音乐教育家。1933年首演了他创作的清唱剧《长恨歌》，全剧由七个乐章组成：一、《仙乐飘飘处处闻》，二、《七月七日长生殿》，三、《渔阳鼙鼓动地来》，四、《六军不发无奈何》，五、《婉转蛾眉马前死》，六、《山在虚无缥缈间》，七、《此恨绵绵无绝期》。作品基本概括了白居易原诗的主要情节，描述了只爱美人醇酒、不爱江山的故事，深刻地讽刺了国民政府不抵抗的态度。《长恨歌》是中国最早的一部清唱剧，将西方作曲技法全面地和系统地运用其中。纵观黄自的一生，他在音乐创作和音乐教育方面成绩斐然。他提出的"民族化新音乐"的教育思想，对他的学生以及著名作曲家如贺绿汀、陈田鹤、江定仙和刘雪庵等产生了深远的影响。

其次，音乐是为专业教育服务。著名音乐家吕骥是上海国立音乐专科学校毕业生。在20世纪30年代，吕骥三次入该校学习，包括声乐、钢琴和作曲，并且创作了《抗日军政大学校歌》《新编"九一八"小调》《中华民族不会亡》等抗日歌曲。

廖尚果（1893—1959），笔名青主，他和黄自一样，1929年应萧友梅之邀任上海国立音乐专科学校教授，并担任校刊《乐艺》（季刊）的主编。他是20世纪上半叶中国著名的作曲家、音乐教育家和音乐理论家。他的歌曲创作具有古为今用和中西结合的特点，他汲取德国浪漫主义音乐家舒伯特的歌曲特点，与中国字音的平仄特点相结合，如歌曲《大江东去》，第一段"大江东去，浪淘尽，千古风流人物"，其旋律让人感觉苏东坡的人生跌宕起伏，给我们留下了深刻的印象；中段"遥想公瑾当年，小乔初嫁了，雄姿英发"，其旋律作长吟咏叹的铺设，至"人生如梦"好像是消沉下去了，但是结尾"一尊还酹江月"一句，使人的理解完全相反，具有坚毅和冲霄的气概。歌曲中

的人物形象，就像作曲者本人一样，处在大浪淘沙的时代之中而保持人格的独立性。此外，青主还撰写了许多具有一定专业水平的音乐理论著作，他的音乐美学思想在《乐话》和《音乐通论》等专著中有所体现。他认为音乐没有国界，认为古今中外的音乐背后所埋藏的情感是为人类所共有的。应尚能(1902—1973)，歌唱家、作曲家和音乐教育家。他是中国最早研究与介绍欧洲传统声乐艺术的歌唱家之一。1929年，他在上海国立音乐专科学校任教，为培育中国声乐专业人才作出了贡献。从上海国立音乐专科学校毕业的贺绿汀(1903—1999)，上海音乐学院第一任院长。他的音乐作品众多，其艺术价值主要体现在探索民族化风格。音乐家刘雪庵的歌曲创作侧重迎合大众人群。影片《关山万里》中的歌曲《长城谣》，是刘雪庵创作且获得关注最多的作品之一。影片讲述一位东北的京剧艺人，"九一八"事变后，携妻女流亡关内，在颠沛流离中，自编小曲，教育子女牢记国仇家恨的故事。

关于作曲家的歌曲创作和爱国主义风格，"五四运动"之后，中国的歌曲创作在与半殖民地半封建社会作斗争的背景下展开。我国近现代音乐的奠基人萧友梅，1922年创作了声乐作品《问》，这首歌唱出了一代知识分子面对祖国山河残破的忧虑和爱国情怀。

《问》由易韦斋作词。他在上海国立音乐专科学校期间教授国文和诗歌。歌曲以一连串"问"的方式开始演唱，旋律起音，使用的是六度音程，情意含蓄并带有丝丝悲悯：你知道你是谁？你知道华年如水？你知道秋声添得几分憔悴？[①] 他借鉴了德国艺术歌曲的创作手法，作品结构规整、短小；中间段出现三连音旋律，把情意含蓄地推向紧迫和急需得到的答案，其答案是"泪"。然而，伏在"泪"上的旋律音是歌曲的"主音"。外表听起来平和，但仔细听还是有一点不平静，令人回味无穷。此歌曲这样的处理方式，带有作曲家本人的态度，包括对时代、对社会的某种疑问。

20世纪初的中国是一个半殖民地半封建社会，音乐家们的爱国主义思想

① 中央音乐学院《中国近现代音乐史教学参考资料》编辑小组：《中国近现代音乐史教学参考资料》，北京，人民音乐出版社，1987年，第42页。

处在一种新旧交替的阶段。封建社会的本质是人的依赖关系，在这种形态下，人的能力只是在狭窄的范围内和孤立的地点上发展着，正如歌曲《问》中所唱的那样：

你知道今日的江山有多少凄凉的泪／你知道人生如蕊／你知道秋花开得为何沉醉／你知道尘世的波澜有几种温良的类。①

其实，在封建社会里，国家内部压抑着人的独立人格，为维护家庭和社会的稳定，进而为封建道德蒙上了一层温情脉脉的面纱；另外，国家外部正在经受着帝国主义侵略者的压榨，有识者饱受痛苦和煎熬，在"添得几分憔悴"之后又如何呢？在他们看来，时代变革促使他们冲破封建社会的禁锢、冲破封建思想的束缚，这样才能推动社会的进步与发展。与此同时，也因为半殖民地半封建社会，他们与民众的关系依然是知识群体与非知识群体的关系，而不是启蒙与被启蒙的关系。诸如《问》的歌曲创作，并不能起到唤醒民众的作用。

歌曲《可怜的秋香》，创作于1921年，作曲家黎锦晖（1891—1967），湖南湘潭人，中国流行音乐的奠基人。1927年，他创办了中华歌舞学校，1949年后，他在上海美术电影制片厂担任作曲。他同情秋香的角色，同时也"提醒"她，不要只关心一亩三分地，需要关注社会的变革，需要与封建文化作斗争。歌词唱道：

暖和的太阳他记得／照过金姐的脸／照过银姐的衣裳／也照过幼年时候的秋香／金姐有爸爸爱／银姐有妈妈爱／秋香你的爸爸呢你的妈妈呢／她每天只在草场上／牧羊／可怜的秋香。②

歌曲深刻地揭示了劳动人民的悲惨生活，指引人们与封建文化作斗争，争取人在现代生活中的价值。

① 中央音乐学院《中国近现代音乐史教学参考资料》编辑小组：《中国近现代音乐史教学参考资料》，北京，人民音乐出版社，1987年，第42页。
② 中央音乐学院《中国近现代音乐史教学参考资料》编辑小组：《中国近现代音乐史教学参考资料》，北京，人民音乐出版社，1987年，第94页。

歌曲《大江东去》，创作于1920年，作曲家青主。这是一首按照欧洲艺术歌曲样式创作的中国作品。《大江东去》采用宋代杰出的豪放派词人苏东坡的《念奴娇·赤壁怀古》为歌词，其旋律运用欧洲艺术歌曲和歌剧咏叹调的形式，形象地表现了苏东坡的诗词所刻画的意境，也表达了作曲者吊古伤今的感慨。此歌曲的第一段"庄严的广板"，以昆曲吟唱风格的旋律起板，结合了欧洲歌剧宣叙调的创作手法而展开，歌曲旋律豪放雄健。在唱完了"三国周郎赤壁"之后，一段钢琴间奏形象地引出了"乱石穿空，惊涛拍岸，卷起千堆雪"的情景。第二段"生动的行板"，运用欧洲歌剧咏叹调的写法，其旋律具有长气息和大起伏的特点，表现了诗人高歌浅吟的潇洒和"雄姿英发"的人生境界，在"樯橹灰飞烟灭"处达到了全曲的高潮。最后，到"人生如梦"的地方，这是歌曲的尾声，在悲凉的音响声中结束。作曲家青主1912年留学德国，进柏林大学（今柏林自由大学）法学系，兼学钢琴和作曲。1922年回国，投身革命运动。1927年参加"广州起义"，起义失败后，被国民党当局四处通缉。青主的音乐贡献主要是在歌曲创作和音乐美学研究方面。他的《大江东去》和《我住长江头》两首歌曲，无疑属于20世纪的优秀作品。

歌曲《教我如何不想她》，歌词由刘半农创作，由赵元任谱曲，它反映了"五四运动"前后知识青年渴望自由，要求挣脱封建礼教的束缚，憧憬美好的未来。歌曲中"教我如何不想她"一句，总共转了三次不同的调进行演唱，渲染了在不同的地方依然"想念她"的脉脉之情；歌曲旋律取自京戏西皮原板的元素，富有传统音乐的特点。赵元任（1892—1982），江苏常州人，中国著名语言学家、哲学家、作曲家。他先后任教于康奈尔大学、哈佛大学、清华大学、夏威夷大学、耶鲁大学、密歇根大学、加州大学伯克利分校等。曾获得美国普林斯顿大学、加州大学、俄亥俄州立大学颁发的荣誉博士学位。

歌曲《玫瑰三愿》，龙七词，黄自曲。龙七在上海国立音乐专科学校教授文学课程。黄自是1932年为此歌词谱曲，背景是1932年的"淞沪抗战"，又称"一·二八"事变。创作主题以校园的玫瑰花调零为线索，引出了思考人

生等问题。歌词唱道：

> 玫瑰花玫瑰花/烂开在碧栏杆下/我愿那妒我的无情风雨莫吹打/我愿那爱我的多情游客莫攀摘/我愿那红颜长好不凋谢/好教我留住芳华。[①]

歌词内容诸如"碧栏杆"象征碧玉一样的栏杆，衬托玫瑰花开多么美好的意思，但旋律产生的效果更加丰富多彩。歌曲结尾的地方，仿佛没有结束，还在幻想娇艳、芬芳和善良等。

这首歌的作曲者黄自1916年考入清华学校，开始接触西方音乐，学习钢琴和声乐。1924年，他赴美留学，在欧柏林学院学习心理学，同时选修音乐理论、视唱练耳和键盘和声等课程。1928年，转学至耶鲁大学音乐学院，主攻作曲理论。1929年完成毕业作品《怀旧》序曲，获音乐学士学位，并在耶鲁大学音乐学院的毕业音乐会上公演。翌年8月回国，担任上海国立音乐专科学校作曲理论课教授。1931年创作了以抗日救亡为题材的合唱作品《抗敌歌》。1932年创作了合唱曲《旗正飘飘》，该曲成为中国抗日战争时期音乐会上的保留曲目。黄自的创作后来直接影响了他的学生如贺绿汀、刘雪庵、陈田鹤和江定仙等走上了爱国主义歌曲风格的道路。除了黄自和他的学生们之外，其他作曲家也创作了爱国主义风格的歌曲作品，如周淑安、应尚能、陈洪、沙梅、邱望湘、老志诚等。以上海国立音乐专科学校为中心的音乐创作，通常作品构思缜密、技巧难度大、哲理性强，他们寄希望于作品阳春白雪，同时，其艺术性常常与时代精神保持密切的关系。

第三节　著名革命歌曲《国际歌》传入中国

社会变化影响着歌曲歌词中的革命话语和群众话语。歌曲创作的歌词内容主要为两种：一种是革命话语，另一种是群众话语。什么是革命话语？什么又是群众话语呢？

[①] 中央音乐学院《中国近现代音乐史教学参考资料》编辑小组：《中国近现代音乐史教学参考资料》，北京，人民音乐出版社，1987年，第158页。

革命话语内容大多是外来的，音乐元素也主要是外来的，它所反映出来的革命思想比较先进和新鲜，而且对当时的中国革命具有引领和指导的作用。其一，"五四运动"在很大程度上影响和改变了中国传统文化的理念，比如使知识分子、青年学生与工农相联盟。这是中国转向现代社会的一个标志；其二，西方式的新思想对中国发生的影响，过去儒家的三纲即"父子、夫妇、君臣"，它们之间是一种权力关系，而现在转化为一种社会关系；其三，革命话语来源于东西方传统，《易经》中提到的"汤武革命，顺乎天而应乎人"，人要想革命就不怕牺牲的道理一直被中国人的理念所接受；其四，西方近现代革命对中国的影响，如法国近现代的政治体制革命，让人懂得民众的力量是多么重要的问题。

至于群众话语，它的曲调源自本地民歌，歌词内容大多与本土人民觉醒的思想有关，它源于英国19世纪维多利亚时代的"群众"一词，并由中国学者严复从斯宾塞的"群学"一词演绎而来。之后，从孙中山的"革命尚未成功"、仍需唤醒民众，到毛泽东的"到群众中去"和"为人民服务"，这些都与"西学东渐"中的民主思想是息息相关的。群众话语的核心即把个人整合在群体之中。例如歌曲《当兵就要当红军》歌词唱道：

当兵就要当红军/处处工农来欢迎/官长士兵都一样/没有人来压迫人/当兵就要当红军/协助工农杀敌人/买办豪绅和地主/坚决打他不留情/当兵就要当红军/退伍下来不愁贫/会做工的有工做/会耕田的有田耕。[1]

歌曲《送郎当红军》，歌词唱道：

送郎去当红军/革命要认真/豪绅哪地主呀/剥削我穷人哪/哎呀我的格郎我的郎/送郎去当红军/坚决杀敌人啊/消灭哪反动呀/大家有田分/哎呀我的格郎我的郎。[2]

[1] 中央音乐学院《中国近现代音乐史教学参考资料》编辑小组：《中国近现代音乐史教学参考资料》，北京，人民音乐出版社，1987年，第117页。

[2] 中央音乐学院《中国近现代音乐史教学参考资料》编辑小组：《中国近现代音乐史教学参考资料》，北京，人民音乐出版社，1987年，第118页。

除此之外，还有像《八月桂花遍地开》《盼红军》《会师歌》《妇女暴动歌》《三大纪律八项注意》等歌曲，都唱出了把个人整合在先进的集体之中的思想。个人是有新思想的个人，团结在集体之中，由此这个集体也就成了新的集体。著名学者严复和梁启超等人认为中国走改良之路比较合适，具有民族历史的演变意义。与此不同，李大钊和毛泽东等人认为中国的革命符合人民利益，则具有全世界意义。虽然说这两者的思想都朝向进步，但是中国近现代史最终选择了革命而不是改良。

著名革命歌曲《国际歌》传入中国，是20世纪中国歌曲发展史上的一件标志性事件。它的歌词创作于1871年6月，曲调创作于1887年6月。19世纪末以来，《国际歌》成为世界劳苦大众（包括工农、无产者等）的战歌，曾经跨越国界、跨越种族，传遍全世界。

《国际歌》的歌词，前后出现过两个传唱广泛的版本，前一个是法文版本，后一个是俄文版本。法文版的《国际歌》歌词，中文译本如下：

主歌：1.起来世界上劳苦的穷汉／起来／饥寒交迫的囚犯／真理像火山一般轰鸣／这是最后的发难／我们要清算旧时代／奴隶们起来／世界马上要翻天覆地／由一无所有者主宰／2.不靠至高无上的救世主和上帝／君王／丞相／工人全靠自己救自己／宣布共同的解放／为了叫强盗交出赃物／让精神冲破牢笼／就得要趁热打铁／快对熔炉鼓起风／3.国家在压迫／法律在欺诈／捐税将穷人搜刮／富豪们没有义务可言／穷汉的权利是空话／受尽监视／潦倒终生／新法律要求平衡／义务和权利不可分离／权利和义务要相称／4.矿山和铁路的大王／神气活现／丑恶不堪／除了剥削劳动的果实／再没有事情可干／在这帮人的保险箱里／溶化着我们的创造／他们必须还清宿债／人民将大声宣告／5.大王们赏我们以硝烟／暴君要发动战争／把枪托朝天／离开队伍／罢战停火快实行／野兽们如果执迷不悟／迫使我们成英雄／他们将看到我们的枪弹／会射向自己的将领／6.工人们／农民们／我们是劳动人民的大军／大地应该属于我们／怎容寄生虫安身／我们被吞噬多少血肉／这些乌鸦／秃鹰／有朝一日被消灭干净／太阳将永放光明。

副歌：这是最后的斗争；团结起来，到明天，英特纳雄耐尔将遍及人世

间。这是最后的斗争；团结起来，到明天，英特纳雄耐尔将遍及人世间。[1]

《国际歌》的词作者欧仁·鲍狄埃（1816—1887），法国工人诗人，创作的诗歌是为工人服务的。他原先是巴黎一家印刷厂的技术工人，1871年3月18日巴黎公社成立后，他被选为公社委员。在5月21日至27日反抗腐败政府的战斗中，200名公社战士在拉雪兹公墓的墙角下壮烈牺牲，然而鲍狄埃在工友基特的掩护中幸存下来。5月30日，鲍狄埃拿起笔创作出这举世闻名的诗篇《国际歌》。巴黎公社失败后，鲍狄埃被迫流亡于美国和英国。同年9月，他返回巴黎，不久加入了法国社会主义工人党。1887年11月6日，鲍狄埃在贫困中与世长辞。

《国际歌》的曲作者皮埃尔·狄盖特（1848—1932），比利时人。1871年3月，狄盖特前往巴黎公社，遭到政府拘捕，被送到法国北部里尔的工厂里做工。在里尔，他结识了很多工人朋友，加入了法国社会主义工人党。1888年6月初，里尔工厂的党支部负责人居斯塔夫·德洛利把鲍狄埃的《革命诗集》给了狄盖特，希望他选其中一首诗谱曲，以此表达对鲍狄埃的怀念。狄盖特选用《国际歌》一诗谱曲。诗一共七段，狄盖特作了适当调整，连续两天谱写《国际歌》的主歌。他又采用原诗末尾的四行诗即"这是最后的斗争"，作为副歌，配上了合唱。1888年6月23日，在里尔的工厂的一次纪念会上《国际歌》首次唱响，在场的工人都报以热烈的掌声。从那时开始《国际歌》很快就成了无产者集会上必唱的一首歌曲。

俄文版的《国际歌》歌词，中文译本如下：

主歌：1.起来饥寒交迫的奴隶／起来全世界受苦的人／满腔的热血已经沸腾／要为真理而斗争／旧世界打个落花流水／奴隶们起来／起来／不要说我们一无所有／我们要做天下的主人／2.从来就没有什么救世主／也不靠神仙皇帝／要创造人类的幸福／全靠我们自己／我们要夺回劳动果实／让思想冲破牢笼／快把那炉火烧得通红／趁热打铁才能成功／3.是谁创造人类世界／是我们劳动群众／一切归劳动者所有／哪能容得寄生虫／最可恨那些毒蛇猛兽／吃尽我们的血肉／

————————

① Биографии ПЕСЕН: здательство Москва, 莫斯科, 莫斯科出版社, 1965年版, 第101—110页。

一旦把他们消灭干净／鲜红的太阳照遍全球。

副歌：这是最后的斗争／团结起来到明天／英特纳雄耐尔就一定要实现／这是最后的斗争／团结起来到明天／英特纳雄耐尔就一定要实现。[①]

这三段内容的《国际歌》与俄国"十月革命"有关。俄国的留法学生柯茨（1872—1943），在1899年参加了法国组织召开的联合大会，会员们一致赞同《国际歌》为法国社会主义者之歌的决定。柯茨自从那时候起就有将《国际歌》介绍给俄国的想法。俄国留学生布鲁耶维奇回忆说："当我们第一次到苏伊士参加五一劳动节时，我感到无法用俄语唱《国际歌》的痛苦，周围所有的人都用自己的语言唱着这首所有劳动者的雄伟之歌。只有我们俄国人，带着满腔的热情夹在意大利人和法国人之间，无法以自己的语言唱出这首世界无产阶级之歌。最后我们只好混合在法国工人的歌声当中。"[②]一年后，俄国革命家、政治家列宁（1870—1924），把法文版的《国际歌》第一、第二、第六段歌词刊登在法国的《火星报》上。该报对《国际歌》在当时的影响这样描述："在伴随大会开始与结束的时候，我们都唱《国际歌》，它鼓舞我们要联合起来，一起工作一起奋斗。"[③]1902年，柯茨根据《火星报》上列宁选出的三段歌词翻译成俄文，发表在日内瓦和伦敦出版的俄国社会民主党刊物《生活》杂志第五期上。1906年，《国际歌》歌谱在俄国出版。最先在工人阶级中传唱。"1912年圣彼得堡的《真理报》再次发表此歌，它伴随人民的呼声迎来了'十月革命'；1917年10月25日圣彼得堡的工人和'阿芙勒号'军舰上的士兵一起高唱《国际歌》冲进了冬宫，推翻了俄国沙皇的统治。"[④]

经过列宁选择的俄文版的《国际歌》，在全世界得到了广泛传播。在中

① Биографии ПЕСЕН: здательство Москва, 莫斯科，莫斯科出版社，1965年，第110—111页。

② Биографии ПЕСЕН: здательство Москва, 莫斯科，莫斯科出版社，1965年，第26—27页。

③ Биографии ПЕСЕН: здательство Москва, 莫斯科，莫斯科出版社，1965年，第25页。

④ Биографии ПЕСЕН: здательство Москва, 莫斯科，莫斯科出版社，1965年，第24页。

国，《国际歌》的中文译本是1923年6月由瞿秋白、萧三根据俄文版转译而来的。法文版的《国际歌》歌词，原先主歌为六段，加一个副歌，但是列宁只选择其中的第一、第二、第六段歌词和副歌转译成俄文，其歌词内容更加集中地突出了《国际歌》诗篇中无产阶级的革命思想。列宁在歌词中更加强调两个意思：一是克服民族之间的矛盾，达到兄弟般的团结；二是相信剥削制度最终会被消灭干净。

《国际歌》中"Интернацилнал"一词中文音译"英特纳雄耐尔"，俄文一共包含三个意思，即人人平等、战斗的无神论者和一切归劳动者所有。中文"英特纳雄耐尔"也一共包含三个意思，即共产主义、推翻旧制度和消灭剥削。此间的差异，一个是"战斗的无神论者"，另一个是"推翻旧制度"。俄罗斯是东正教国家，"战斗的无神论者"就是针对旧宗教的斗争。而中国，本质上说不是宗教国家，谈不上与有神论斗争，在这里翻译或理解为"推翻旧制度或消灭剥削制度"比较合适。它对中国革命的影响，在井冈山上、长征途中、延水河畔、天安门广场一次次激励中国人相信世上没有什么救世主，没有神仙皇帝，一切要靠我们自己，"英特纳雄耐尔"一定会实现。

课后习题

选择题

1.下列歌曲哪些是革命歌曲，哪些是群众歌曲？请选择：

《农会歌》《五四纪念爱国歌》《安源路矿工人俱乐部之歌》《奋斗歌》《赤潮曲》《少年先锋队歌》《工农兵联合起来》《八一起义》《八月桂花遍地开》《三大纪律八项注意》《当兵就要当红军》。

思考题

1.关于革命歌曲《国际歌》的历史与研究。

2.关于大众性歌唱形式的兴起及其意义。

第三章

战争年代的"离散之歌"（1924—1949 年）

第一节 "离散之歌"与国家命运

　　中国传统民歌，通常歌唱的是自然环境、劳动生活、男女爱情等情景。20 世纪 20 年代以来，中国民歌发展增加了一个新的内容，即歌唱"革命榜样"。例如歌曲《苏区干部好作风》，它的旋律是民歌素材，但歌词内容却反映了苏区干部为人民服务且吃苦在前的作风，得到人民群众的信任。歌曲《刘志丹》，原来是一首陕北民歌，后来经过重新填词，歌唱内容反映了人民群众爱戴自己的领袖。歌曲《横山里下来些游击队》由信天游曲调编写而成，倾诉了人民对游击队的深情和赞美。

　　与"五四"时期比较，20 世纪 30 年代的中国知识分子面临的矛盾更加复杂化，他们一方面面临抵抗日本帝国主义侵略的问题，另一方面面临解放斗争。歌曲《五月的鲜花》，光未然词、阎述诗曲。歌词唱道：

　　五月的鲜花开遍了原野 / 鲜花掩盖了志士的鲜血 / 为了挽救这垂危的民族 / 他们曾顽强地抗战不歇 / 如今的东北已沦亡了四年 / 我们天天在痛苦中熬煎 /

失掉自由更失掉了饭碗/屈辱地忍受那无情的皮鞭。[①]

这种歌曲风格很快切入抗日救亡的主题，同时也带动了歌曲在这方面的大力发展。

左翼音乐运动和抗日救亡歌曲。1930年3月，中国左翼作家联盟成立。在经历过1931年"九一八"事变、1932年"一·二八"日寇进攻上海事件，以及1937年"七七"事变以后，全中国发出一个声音：抗日救亡！1932年起，左翼音乐运动积极响应，开始成立了各种组织：1932年秋，聂耳组织了"北平左翼音乐家联盟"，加快了北平音乐工作者的合作方式；1933年春，田汉等人组织了"中苏音乐学会"，此组织主要以苏维埃音乐元素为基础创作歌曲；任光和张曙等人组织了"中国新兴音乐研究会"，将音乐肩负起时代救亡的声音传递于人民；1934年春，"左翼戏剧家联盟音乐小组"成立，该组织主要人员包括田汉、任光、张曙、安娥和吕骥，他们与其他文艺组织联手发挥作用；贺绿汀、冼星海和麦新虽然没有参加某个组织，但是他们的音乐创作思想和左翼戏剧家联盟音乐小组的方针是一致的，作用也是一样的。就文艺范围而言，各个组织的形成与合作，意味着中国各界统一的抗日力量已经基本形成。

左翼音乐运动掀起了抗日救亡歌曲创作的新高潮，前后大致分为三个阶段：第一阶段即1932—1934年，其间主要是学习和模仿苏联革命歌曲的创作，通过电影音乐等方式传播革命思想。如：聂耳的《大路歌》、任光的《渔光曲》等。

《大路歌》创作于1934年，孙瑜词、聂耳曲。它是影片《大路》的主题歌。聂耳创作此歌参照了《伏尔加船夫曲》的音调、悲剧性和坚定感；同时，他特意前去上海江湾的筑路工地，与工人们一起劳动一起生活，感受筑路工人真实的劳动。歌曲突出了沉重的劳动号子和筑路工人的阳刚志气，以及修筑自由大路的激情。歌词唱道：

① 中央音乐学院《中国近现代音乐史教学参考资料》编辑小组：《中国近现代音乐史教学参考资料》，北京，人民音乐出版社，1987年，第305页。

哼哟咳嗬嗬咳咳嗬咳／大家一齐流血汗嗬嗬咳／为了活命哪管腰痛筋骨酸嗬咳哼／合力拉绳莫偷懒嗬嗬咳／团结一心不怕铁滚重如山嗬咳哼／大家努力一齐向前／压平路上的崎岖／碾碎前面的艰难／我们好比上火线／没有后退只向前／大家努力一齐作战／背起重担朝前走／自由大路快筑完／哼呀咳咳嗬咳嗬咳。①

歌曲《渔光曲》，1934 年由任光谱曲，安娥作词。它原来是电影《渔光曲》的主题歌。电影关注社会底层，将他们凄惨的生活展现在世人面前。如歌词中"鱼儿难捕船租重，捕鱼人儿世世穷"正是社会底层的缩影。歌曲音调凄婉压抑，节奏缓慢，薄纱般绵密的和声、新颖的配器、丰富的音色，让你沉思其中。歌词唱道：

云儿飘在海空／鱼儿藏在水中／早晨太阳里晒渔网／迎面吹过来大海风／潮水升浪花涌／鱼船儿飘飘各西东／轻撒网紧拉绳／烟雾里辛苦等鱼踪／鱼儿难捕船租重／捕鱼人儿世世穷／爷爷留下的破渔网／小心再靠它过一冬。②

任光(1900—1941)，浙江嵊县人，作曲家。他后期的歌曲创作很多糅合了嵊县的越剧唱腔特点。20 世纪 30 年代初，他追随田汉和安娥等人，参加了左翼音乐运动，从事革命歌曲的创作。一首歌曲《渔光曲》反映了 30 年代人民得解放的心愿，另一首歌曲《打回老家去》表现了抗日救亡的坚强决心。他的民族器乐合奏曲《彩云追月》，具有鲜明的时代感和民族风格。1941 年 1 月，任光在皖南事变中牺牲。

第二阶段即 1934—1936 年，其间主要广泛开展救亡歌咏运动，在群众中传播抗日救亡歌曲。左翼音乐工作者在上海组织了业余合唱团开展抗日救亡歌咏活动。像这样的歌咏活动也在其他城市轰轰烈烈地展开，出现了"有人烟处，即有抗战歌曲"的情景。

第三阶段即 1936—1937 年，其间"词曲作者联谊会"成立，联谊会加强

① 中央音乐学院《中国近现代音乐史教学参考资料》编辑小组：《中国近现代音乐史教学参考资料》，北京，人民音乐出版社，1987 年，第 246 页。
② 中央音乐学院《中国近现代音乐史教学参考资料》编辑小组：《中国近现代音乐史教学参考资料》，北京，人民音乐出版社，1987 年，第 261 页。

了作词家与作曲家的联系，有利于创作抗日救亡歌曲的相关事宜的讨论。

歌曲《大刀进行曲》，又名《大刀向鬼子们的头上砍去》，1937年由音乐家麦新词曲。1935年，中国国民革命军将领宋哲元率领第二十九军的"大刀队"，在长城喜峰口大胜日本侵略者。音乐家麦新被大刀队的英雄气魄所震撼，于是创作了这首气势磅礴的歌曲。歌词唱道：

大刀向鬼子们的头上砍去／全国武装的同胞们／抗战的一天来到了／前面有东北的义勇军／后面有全国的老百姓／咱们中国军队勇敢前进／看准那敌人／把他消灭把他消灭／冲啊／大刀向鬼子们的头上砍去／杀。[①]

歌曲《救亡进行曲》，歌词唱道：

工农兵学商一起来救亡／拿起我们的铁锤刀枪／走出工厂／田庄／课堂／到前线去吧／走上民族解放的战场。[②]

它进一步鼓舞中华儿女投身于抗日救亡战场。

歌曲《在太行山上》，歌词唱道：

红日照遍了东方／自由之神在纵情歌唱／看吧／千山万壑铜壁铁墙／抗日的烽火燃烧在太行山上／气焰千万丈。[③]

它使得我们的战士对胜利充满着信心。

歌曲《二月里来好春光》，歌词唱道：

二月里来好春光／家家户户种田忙／指望着今年收成好／多捐些五谷充军粮／二月里来好春光／家家户户种田忙／种瓜的得瓜／种豆的收豆／谁种下的仇恨他自己遭殃。[④]

它让我们听到了人民在积蓄抗战力量。

① 中央音乐学院《中国近现代音乐史教学参考资料》编辑小组：《中国近现代音乐史教学参考资料》，北京，人民音乐出版社，1987年，第281页。

② 中央音乐学院《中国近现代音乐史教学参考资料》编辑小组：《中国近现代音乐史教学参考资料》，北京，人民音乐出版社，1987年，第302页。

③ 中央音乐学院《中国近现代音乐史教学参考资料》编辑小组：《中国近现代音乐史教学参考资料》，北京，人民音乐出版社，1987年，第316页。

④ 中央音乐学院《中国近现代音乐史教学参考资料》编辑小组：《中国近现代音乐史教学参考资料》，北京，人民音乐出版社，1987年，第361页。

左翼音乐运动时期出现的抗日救亡歌曲，就像一把把锋利的尖刀刺向敌人心脏，为民族争取胜利提供了具有实际意义的精神武器。1939—1940年年初，中国人的抗日战争进入了相对艰苦的阶段，歌曲《跟着共产党走》出现了，沙洪词、王九鸣曲。它最先唱出了中国人民心中的信仰即中国共产党带领我们从黑暗、苦难中走向光明和幸福。歌词唱道：

你是灯塔 / 照耀着黎明前的海洋 / 你是舵手 / 掌握着航行的方向 / 伟大的中国共产党 / 你就是核心 / 你就是方向 / 我们永远跟着你走 / 人类一定解放。[①]

此歌鼓舞着中国人民继续革命的信心。

"离散之歌"与国家命运。这个时期，有一部歌曲作品的诞生是非常及时的和真实的，它就是《黄河大合唱》。像这样的作品，作曲家用血泪谱写的"离散之歌"，对整个国家来说，则是各民族心魂的凝聚之源。

它的作曲家是冼星海(1905—1945)，祖籍广东番禺，人民音乐家。1918年，入岭南大学附中学习小提琴。1926年，在北京国立艺术学校音乐系选修小提琴。1928年，入上海国立音乐学院学习小提琴和钢琴。1931年，他创作了《松花江上》，这首歌唱出了东北人民的悲愤之情。

歌曲《长城谣》，是电影《关山万里》的插曲，1937年，潘子农作词，刘雪庵作曲。影片讲述了一位东北艺人自"九一八"事变后，携妻女关内颠沛流离。之后在支援东北抗日义勇军的募捐演唱会上，他的女儿演唱了这首《长城谣》，控诉了日寇的暴行和民众的苦难。歌词唱道：

万里长城万里长 / 长城外面是故乡 / 高粱肥大豆香 / 遍地黄金少灾殃 / 自从大难平地起 / 奸淫掳掠苦难当 / 苦难当奔他方 / 骨肉离散父母丧 / 没齿难忘仇和恨 / 日夜只想回故乡 / 大家拼命打回去 / 哪怕敌人逞豪强 / 万里长城万里长 / 长城外面是故乡 / 四万万同胞心一样 / 新的长城万里长。[②]

著名的《黄河大合唱》就是在这个时期创作的。全曲由八个乐章组成，

① 中央音乐学院《中国近现代音乐史教学参考资料》编辑小组：《中国近现代音乐史教学参考资料》，北京，人民音乐出版社，1987年，第653页。

② 中央音乐学院《中国近现代音乐史教学参考资料》编辑小组：《中国近现代音乐史教学参考资料》，北京，人民音乐出版社，1987年，第231页。

即：《黄河船夫曲》《黄河颂》《黄河之水天上来》《黄水谣》《河边对口曲》《黄河怨》《保卫黄河》《怒吼吧！黄河》。

《黄河船夫曲》是《黄河大合唱》的第一乐章。歌词唱道：

咳哟划哟／乌云啊遮满天／波涛啊高如山／冷风啊扑上脸／浪花啊打进船／咳哟划哟／伙伴啊睁开眼／舵手啊把住腕／当心啊别偷懒／拼命啊莫胆寒／咳划哟／不怕那千丈波浪高如山／行船好比上火线／团结一心冲上前／咳划哟划哟咳哟咳哟／哈哈哈哈／我们看见了河岸／我们登上了河岸／心啊安一安／气啊喘一喘／回头来／再和那黄河怒涛决一死战／决一死战／咳划哟。①

这个乐章比较特殊，其歌词部分经过多次修改，光未然于1939年3月31日完成，而冼星海完成谱曲是1939年4月1日。一开始冼星海主张谱曲偏向西方风格一点，而光未然不认为这是最好的选择，并且提出能不能偏向中国风格一点。他们两人的持续讨论，最后由光未然采用补充"朗诵"的方式使得旋律偏向于中国风格："朋友／你到过黄河吗／你渡过黄河吗／你还记得河上的船夫／拼着性命和惊涛骇浪搏战的情景吗／如果你已经忘掉的话／那么你听吧。②

不仅《黄河大合唱》采用了民族音乐风格，这时候世界上其他国家的音乐家也正在流行创作民族音乐风格，比如美国作曲家科普兰的《林肯肖像》，捷克作曲家德沃夏克的《第九交响曲"致新大陆"》等，它们与这个时期世界范围内兴起反殖民浪潮是吻合的。

《保卫黄河》是《黄河大合唱》的第七乐章。朗诵：但是，中华民族的儿女啊，谁愿意像猪羊一般任人宰割？我们抱定必胜的决心，保卫黄河！保卫华北！保卫全中国！

合唱：风在吼马在叫／黄河在咆哮黄河在咆哮／河西山冈万丈高／河东河北高粱熟了／万山丛中／抗日英雄真不少／青纱帐里游击健儿逞英豪／端起了土

① 黄叶绿：《黄河大合唱》，北京，新华出版社，1999年，第164页。
② 中央音乐学院《中国近现代音乐史教学参考资料》编辑小组：《中国近现代音乐史教学参考资料》，北京，人民音乐出版社，1987年，第17页。

枪洋枪／挥动着大刀长矛／保卫家乡／保卫黄河／保卫华北／保卫全中国。[1]

由于该乐章一开始"朗诵"音调的设计，冼星海的谱曲尤为通俗易懂，既有助于百姓的理解，又鼓舞全体中国人参与争取民族解放的斗争，并在"保卫黄河！保卫华北！保卫全中国！"的歌声中结束了这个乐章。

歌曲《义勇军进行曲》将抗日救亡歌曲的创作进一步推向高潮。此歌创作于1935年年初，作曲者是聂耳（1912—1935），祖籍云南昆明，人民音乐家。他的音乐具有鲜明的时代性和人民性。1932年，他在影业公司工作，组织"中国新兴音乐研究会"，参加左翼戏剧家联盟音乐小组；1933年，加入中国共产党；1934年，入百代唱片公司音乐部工作。

《义勇军进行曲》，从聂耳创作的角度来讲，寄托了他对人民因为战乱妻离子散家破人亡的同情，而从国家的层面上讲，需要用新的精神凝聚和筑起新的长城。在这之前，聂耳创作过类似这样的歌曲，如1934年创作的《毕业歌》，田汉词。它原先是影片《桃李劫》的主题歌。歌曲唤醒同学们走向抗日的最前线，不做亡国奴！歌词唱道：

同学们大家起来／担负起天下的兴亡／听吧／满耳是大众的嗟伤／看吧／一年年国土的沦丧／我们是要选择"战"还是"降"／我们要做主人去拼死在疆场／我们不愿做奴隶而青云直上／我们今天是桃李芬芳／明天是社会的栋梁／我们今天是弦歌在一堂／明天要掀起民族自救的巨浪／巨浪巨浪／不断地增涨／同学们同学们／快拿出力量／担负起天下的兴亡。[2]

自"五四运动"之后，革命歌曲和群众歌曲，以及国家兴亡、匹夫有责的爱国主义思想已经深入人心。《义勇军进行曲》亦由田汉作词，聂耳谱曲。歌词唱道：

起来／不愿做奴隶的人们／把我们的血肉／筑成我们新的长城／中华民族到了最危险的时候／每个人被迫着发出最后的吼声／起来起来起来／我们万众一

① 中央音乐学院《中国近现代音乐史教学参考资料》编辑小组：《中国近现代音乐史教学参考资料》，北京，人民音乐出版社，1987年，第21页。

② 中央音乐学院《中国近现代音乐史教学参考资料》编辑小组：《中国近现代音乐史教学参考资料》，北京，人民音乐出版社，1987年，第249页。

心/冒着敌人的炮火/前进/冒着敌人的炮火/前进前进前进进。[1]

它反映了20世纪中国人民一次伟大的、团结的胜利。1949年9月，此歌作为代国歌，1982年12月定为国歌，2004年3月14日作为国歌写入宪法。

左翼音乐运动的意义造就了具有无产阶级革命觉悟的音乐队伍；歌曲创作主要与反帝反封建、与反对阶级压迫有关；唤醒了民众，积蓄了抗战力量，推动着中国革命继续向前发展。

第二节　20世纪三四十年代流行的三种歌曲风格

20世纪三四十年代流行的三种歌曲风格。20世纪上半叶，中国基本是处在一个战火纷飞的年代。性质分为两种，一种是中国抵抗日本侵略的民族战争，共14年抗战；另一种是解放战争，抗日战争胜利之后，国民党的军队于1946年6月26日开始向中国共产党的解放军发动全面战争，最终以1949年10月1日毛泽东主席和中国共产党宣告中华人民共和国成立告终。中国结束了长期战争，同时开启了社会主义建设的新航程。

在抗日战争和解放战争期间，属于中国国民党统治的区域，称为"国统区"；被日本侵略军占领的区域，称为"沦陷区"；在中国共产党领导下的广大农村地区，称为"解放区"。

在20世纪中国歌曲发展史上，通常把这个时期"国统区"产生的歌曲或者主流歌曲称为讽刺歌曲。它的基本概念，即旋律塑造的形象夸张、通俗易懂；源自生活中的某种事情；歌词内容辛辣、幽默和刻薄。

1932年，日本在中国东北扶植伪满洲国傀儡政府成立，1938年攻占武汉，1940年扶持汪伪政权在南京成立，与重庆国民政府分庭抗礼。在1937—1945年抗日战争期间，前期，国民政府在"国统区"组织了群众大合唱，鼓舞民众决心抗日，如"淞沪、台儿庄、太原、徐州、武汉"会战，极大地消

[1]　中央音乐学院《中国近现代音乐史教学参考资料》编辑小组：《中国近现代音乐史教学参考资料》，北京，人民音乐出版社，1987年，第256页。

耗了日本侵略军的力量，给日本帝国主义以沉重打击。后期，国民党出现消极抗战的现象，运用一切办法限制八路军、新四军的发展，"防共、限共、溶共、反共"，限制抗日民主力量的发展。因此正面抗日战场形势严重恶化，以至于出现重大战役的大溃败；再加上"攘外必先安内"的策略，国民政府于1937年11月20日被迫移驻重庆。这种情况下，中共地下党的宣传刊物《新音乐》在重庆诞生了，音乐家李凌和赵沨为主要负责人，这个小册子于1939年10月—1940年1月在当地广泛传播，深受民众的喜欢。《新音乐》是每月刊物，直至1950年终刊。这是由中国共产党在"国统区"宣传抗日的音乐刊物。其宗旨是介绍世界进步歌曲，推动音乐大众化和中国革命的发展。尤其在20世纪40年代前后，"国统区"推行独裁政策，以至于民生凋敝、民怨沸腾。音乐家针砭时弊，对敌人和反动统治者进行无情的讽刺和揭露。

抗日战争初期，"国统区"的歌曲主要讽刺汉奸和歌颂抗日英雄。如冼星海的《打倒汪精卫》，安波的《汉奸叹十声》，舒模的《你家富贵我贫穷》《凭良心》，孙慎的《民主是那样》，李焕之的《两面派》，黎音的《鬼子和豺狼》，宋扬的《七十二变》等。抗日战争后期和解放战争时期，歌曲主要讽刺国民党"真反共、假抗日""真专制、假民主"的反动现象。如舒模的《打风满天下》《王小二过年》，费克的《五块钱》，嘉工的《他们不要瞎子去当兵》，宋扬的《古怪歌》《菜里少放一点盐》，等等。到了解放战争接近全面胜利的时候，"国统区"的讽刺歌曲慢慢失去了存在的社会环境，这种歌曲的风格也就基本淡出了。

讽刺歌曲主要作曲家是费克、舒模、宋扬，这三位作曲家有一个共同点，他们都参与过国民政府军事委员会政治部主管文化工作的"第三厅"领导的抗敌演剧队的工作。

费克（1917—1968），湖北天门县人。当过小学教师，1941年入话剧社，在桂林、贵阳、昆明等地开展文艺宣传活动。他的著名讽刺歌是《茶馆小调》。舒模（1912—1991），南京人，1935年毕业于国立中央大学教育学院艺术科音乐专业。他的著名讽刺歌曲是《你这个坏东西》。宋扬（1918—2004），湖北汉川县人，1938年参加抗日文艺宣传工作，他的著名讽刺歌曲是《古怪

歌》。这个时期还有其他作曲家，如杜鸣心、桑桐、瞿希贤等，他们也写出了优秀的讽刺歌曲，如《活不起》《黄鱼满天下》《在坟场的旁边》《铁甲虫打日本兵》《跑得凶就打得好》等。

针对日本侵略和叛国汉奸的讽刺歌曲，如《东京少妇吟》，此歌借一位日本少妇之口，描述了日本平民因战争失去亲人的痛苦。对国民党反动统治的讽刺，如熊克的《牛头对马嘴》，华瑞的《流氓当家》，桑桐的《狗仔小调》等。为儿童写的讽刺歌曲，对儿童进行爱国主义教育，如李焕之的《两面派》，罗一平的《打落水狗》，徐洛的《小乌鸦》，等等。

讽刺歌曲《茶馆小调》，1944年长工词，费克曲。歌词唱道：

晚风吹来天气燥呵／东街的茶馆真热闹／楼上楼下客满座呵／茶房开水叫声高／杯子碟儿叮叮当当响呀／瓜子壳儿噼里啪啦满地抛呵／有的谈天／有的吵／有的苦恼／有的笑／有的谈国事呵／有的就发牢骚／只有那茶馆的老板胆子小／走上前来细声细语说得妙／细声细语说得妙／诸位先生／生意承关照／国事的意见千万少发表／谈起了国事容易发牢骚呵／引起了麻烦你我都糟糕／说不定一个命令你的差事就撤掉／我这小小的茶馆贴上大封条／撤了你的差来不要紧呵／还要请你坐监牢／最好是今天天气哈哈哈哈／喝完了茶来回家去／睡一个闷头觉／喔哈哈哈哈哈哈哈哈满座大笑／老板说话太蹊跷／闷头觉睡够了／越睡越糊涂呀／越睡越苦恼呀／倒不如干脆大家痛痛快快地谈清楚／把那些压迫我们／剥削我们／不让我们自由讲话的混蛋／从根铲掉。①

"国统区"当时，诸如茶馆这样的公共场所，常常张贴一些"休谈国事"的告示。凡有违禁者，轻则受训斥，重则坐牢。当茶客谈论国事时，声音大了、发牢骚、骂政府和官员，如果政府的便衣特务得知后，茶馆就面临查封。于是，茶馆老板便会上前和颜悦色地招呼：诸位先生！小点声，国事的意见千万少发表，休谈国事。也许茶馆老板例行公事，每天茶馆开门后，都要高喊若干次：大家注意，休谈国事！音乐家抓住了这一社会现象，产生了创作的灵感。

① 中央音乐学院《中国近现代音乐史教学参考资料》编辑小组：《中国近现代音乐史教学参考资料》，北京，人民音乐出版社，1987年，第483页。

此歌的歌词写作手法属于白话口语、方言与书面语的混合法，体现了"国统区"当时的歌词正处于新旧文体的交替阶段。音乐语言使用小调旋律，与民众情感一拍即合，模拟短促的节奏，符合茶馆里的喧闹情景。说唱和人物的写真，惟妙惟肖地刻画了一个胆小怕事的小商人对政局的嘲笑。"国统区"当时的歌曲主要有三种腔调，即民族唱法、美声唱法和流行唱法。此歌把说唱风格、群众歌曲风格和美声风格巧妙地结合起来，使整个歌曲达到了讽刺与意趣的统一。

讽刺歌曲《你这个坏东西》，1942年舒模词曲。歌词唱道：

你这个坏东西/市面上日常用品不够用/你一大批一大批囤积在家里/只管你发财肥自己/政府的法令全都是不理/你这个坏东西/囤积居奇/抬高物价/扰乱金融/破坏抗战都是你/你的罪名和汉奸一样的/别人在抗战里出钱又出力/只有你整天地在钱上打主意/想一想你自己死要钱做什么/到头来你一个钱也带不进棺材里/你这个坏东西/真是该枪毙/柴米油盐布匹天天贵/这都是你囤积的好主意/管你发财肥自己/别人的痛苦你是不管的/你这个坏东西。①

此歌的歌词手法使用的是直白口语，揭露和讽刺深藏于社会中大发国难财的黑暗事实和丑恶嘴脸。歌词易懂好记，同时音乐语言采用民族音乐的元素，意趣上提高了民众的关注程度。因此，此歌的说唱形式吸引人，且被大众所接受，有利于宣传。另外，在演唱风格上运用戏曲唱腔中的垛板（表现激愤等情绪），乐句与短促的节奏配合，形象鲜明，符合揭发或控诉的语气特点。

讽刺歌曲在抗日战争中期已经出现，至解放战争时期达到高潮。它在险恶环境之中以特殊的艺术形式流行于社会，既表达了民众的心声，又符合时代的需要，让民众清醒地认识国难，又讽刺了罪恶，它是20世纪中国歌曲发展史上的一朵奇葩。

"沦陷区"时代曲，亦称"城市爱情歌曲""上海时代曲"。它发源于20世纪三四十年代的上海，融合了爵士乐、探戈、民族音乐和西洋歌曲风格，起

① 中央音乐学院《中国近现代音乐史教学参考资料》编辑小组：《中国近现代音乐史教学参考资料》，北京，人民音乐出版社，1987年，第478页。

初通过电影、广告、唱片或歌舞厅等形式传播于大众。

租界时期的上海，从1842年"六·一六吴淞口之役"算起，殖民序幕逐渐拉开，逐渐成为西方资本主义文化在中国传播的口岸。1900年，英法美等国在上海开辟租界，上海的近代工业与城市文化发生了根本性的变化。所谓近代工业城市是指一个城市具备自来水、煤气、电灯、电报、电影、照相、印刷机、留声机、大众车、有轨电车等现代生活要素，同时这些东西在上海城市逐渐呈现出新的景象，概括说如挂名马路、工厂区、歌舞厅、电影院、音乐厅、广告、菜场、法庭、外滩、高楼等相继出现，上海很快成了工业化城市的代表。随着西洋音乐在这里的传播，传统意义上的吴声歌、滩簧（沪剧）、古琴琵琶流派等发生了变化；学堂乐歌更加广泛地传播；上海公共乐队（1879年建立，现今的上海交响乐团即脱胎于此）成立；1927年，上海国立音乐院建立（上海音乐学院的前身）；20世纪30年代，左翼音乐运动和抗日救亡音乐运动在上海发生；冼星海和聂耳等音乐家组成的群体的音乐创作，在上海发生以及为宣扬继续革命发挥着重要的作用。

中国最早的流行歌曲也发生在上海。其代表人物之一黎锦晖（1891—1967），湖南湘潭人，20世纪中国城市流行歌曲最早的奠基人。1920年，在上海创办了中国第一个歌舞表演团，后改称"明月社"。1927年，他创作了《桃花江》等流行歌曲，1932年出版了《爱国歌曲集》。1928—1936年，"明月社"先后培养了黎明晖、黎锦光、聂耳、王人美、白虹、周璇、严华等乐师、影星和歌星。至三四十年代，"明月社"已经成为上海时代曲创作、演唱和发展的主力团队。

中国第一首流行歌曲《毛毛雨》，黎锦晖词曲，原唱者黎明晖（黎锦晖之女），1927年创作，1928年录制。歌词唱道：

毛毛雨下个不停／微微风吹个不停／微风细雨柳青青／哎哟哟柳青青／小亲亲不要你的金／小亲亲不要你的银／奴奴呀只要你的心／哎哟哟你的心。[1]

① 中央音乐学院《中国近现代音乐史教学参考资料》编辑小组：《中国近现代音乐史教学参考资料》，北京，人民音乐出版社，1987年，第721页。

这首歌曲是典型的城市生活的反映。除此之外，他还为其他族群创作了城市流行歌曲，如：儿童歌曲《麻雀与小孩》《好朋友来了》《小小画家》《可怜的秋香》《春天的快乐》《小羊救母》《七姐妹游花园》等；如城市爱情歌曲《桃花江》《妹妹我爱你》《人面桃花》《落花流水》《关不住了》等。这些歌曲当时被称作"时代曲"或者"家庭爱情歌曲"是非常有道理的。在关于"爱国"题材方面，他创作了如《革命同志歌》《追悼被难同胞》《向前进攻》《齐上战场》《奋勇杀敌》《勇士凯歌》《民族之光》等。

在1932年和1937年间，日本帝国主义发动了两次淞沪战役，上海沦陷了。1937年11月—1941年8月，由英法等国控制的上海租界，成为孤岛。四面都是日军侵占的"沦陷区"，时间长达4年之多。孤岛时期，在经历短暂混乱之后，随着资金流、人流与物流的大量涌入，加之社会秩序相对安定和内外交通的畅通，金融业、房地产业、轻工业、娱乐业等迅速发展起来，出现了令人意想不到的繁荣景象，战乱使人们对生命有了新的理解，城市中的人流居住发生新老的交替。在人们心里故乡没有沦陷，坚信中国必胜，纷纷返回上海。在这个城市生活，歌舞厅、茶室、酒吧、咖啡吧等娱乐场所，明显比战争之前有所增多，人们交流的是关于个人工作、生活和国家方面的问题，他们认为没有什么比关心自己更重要；在年轻人的观念中，城市生活远比乡村生活更加适合自己的理想，听唱片、看电影和爱跳舞是区别于过去生活的新内容；他们关心爱国问题，也关心时事新闻；他们常换工作，转移矛盾，追求薪水最大化；西式的自由恋爱，使这里的年轻人对传统婚姻理念产生了极大变化，相信建立在物质基础上的爱情更为可靠，因此这里的年轻人多多少少心中多了一份优越感。[①]

上海时代曲的音乐元素主要源自爵士乐、探戈舞曲以及那个年代的中国说唱音乐。20世纪三四十年代，美国爵士乐风靡全世界。由于美国在上海拥有租界，美国流行什么风格的爵士乐，上海几乎同步流行。上海成了亚洲爵士乐之都。探戈舞，源于非洲，成型于阿根廷。二拍子及切分节奏，强拍粉

① 《毛泽东选集》第2卷，北京，人民出版社，1968年，第627页。

碎，弱拍平稳、中速；其伴奏主要是手风琴和吉他。探戈舞则主要用于社交舞会。受爵士乐和探戈舞的影响，自30年代开始，上海社会的主流人群非常喜欢歌舞厅，于是出现了模仿爵士和探戈风格的上海时代曲，例如《玫瑰玫瑰我爱你》《哪个不多情》《得不到爱情》《夜上海》《莎莎再会吧》《带着眼泪唱》，等等；也出现了带有民族音乐元素的上海时代曲，主要包括民歌、民间小调和说唱音乐，例如《四季歌》《天涯歌女》由苏州民歌改编而来，《拷红》融入了京韵大鼓的音乐元素，《五月的风》和《疯狂世界》融入了戏曲西皮板的音乐元素。除了这些，还有源自西洋歌曲风格的上海时代曲，如《玫瑰三愿》《梅娘曲》《花非花》《热血》《忘忧草》《夜半歌声》《恨不相逢未嫁时》《香格里拉》《秋天的梦》《花样的年华》《青春舞曲》《初恋女》，等等。

上海时代曲的歌词：一是爱情主题。如《蔷薇处处开》《夜来香》《恨不相逢未嫁时》《等着你回来》《恋之火》等；二是贫富主题，如《黑天堂》《满场飞》《麻将经》《可怜的爸爸妈妈》《春天里》等。

歌词写作手法：一是白话文，如歌曲《三轮车上的小姐》，歌词唱道：三轮车上的小姐真美丽／西装裤子短大衣／眼睛大来眉毛细／张开了小嘴笑嘻嘻。[①]二是白话文、文言文或古诗词混合使用，如歌曲《何日君再来》，歌词唱道：好花不常开／好景不常在／愁堆解笑眉／泪洒相思带／今宵离别后／何日君再来／喝完了这杯／请进点小菜。[②]

音乐语言：一是旋律原型与模进；二是节奏原型（切分节奏，强拍粉碎，弱拍突出）；三是和声伴奏，其中包括民乐队伴奏，特点是音色丰富。爵士乐队伴奏，特点是配器新颖、时尚和节奏感强；四是欧洲简易管弦乐队伴奏，特点是乐队编制完整，声音饱满；五是中西乐器混合伴奏。

演唱风格：从"鸡猫子腔"转至"小妹妹声"。鲁迅把20世纪二三十年代流行歌曲的演唱声音称为"捏死猫"或"鸡猫子腔"。这种歌唱训练属于传统行腔方式，因此带有"尖声"效果。从《毛毛雨》的"鸡猫子腔"到三四十

① 王勇：《上海老歌金曲100首》，上海，上海音乐出版社，2009年，第211页。
② 中央音乐学院《中国近现代音乐史教学参考资料》编辑小组：《中国近现代音乐史教学参考资料》，北京，人民音乐出版社，1987年，第724页。

年代转至诸如周璇、姚莉、白虹、龚秋霞、李丽华等人的嗓音均具有"小妹妹声"特征。"鸡猫子腔"和"小妹妹声",其演唱声音直白、尖细和小高音共鸣,属于戏曲与民歌结合的唱歌方式。

时代曲的作曲家还有黎锦光(1907—1993),湖南湘潭人。1927年,进入黎锦晖在上海创办的中华歌舞专修学校,并且跟随二哥黎锦晖学习作曲。1937—1939年,他最初创作的歌曲如《要嫁妆》《小寡妇诉苦》《卖杂货》《满场飞》《乡下人》等。他常使用的笔名有:金玉谷、金钢、景光。1940—1942年,他创作的时代曲出现了一个高潮,如周璇原唱的《采槟榔》《五月的风》《青楼恨》,白虹原唱的《卖花翁》《闹五更》,严华原唱的《可爱的鲜花》,比较突出的是1944年创作的《夜来香》,李香兰原唱。歌曲唱道:

那南风吹来清凉/那夜莺啼声凄怆/月下的花儿都入梦/只有那夜来香吐露芬芳/我爱这夜色茫茫/也爱这夜莺歌唱/更爱花一般的梦/拥抱着夜来香/吻着夜来香/夜来香我为你歌唱/夜来香我为你思量/啊我为你歌唱/我为你思量。[①]

这首爱情歌曲,仿佛把人们带到了霓虹灯下的上海之夜。1945—1949年,是黎锦光创作时代曲的第二次高潮,如梁萍原唱的《昭君怨》《少年的我》,白虹原唱的《花之恋》《可怜的爸爸妈妈》,姚莉原唱的《哪个不多情》,白光原唱的《相见不恨晚》《假正经》,等等。1949年后,黎锦光进入中国唱片上海公司任编辑,直至退休。

上海时代曲又一位主要作曲家是陈歌辛(1914—1961)。他的父亲是来上海做生意的印度人,母亲是中国人。1931年,他创作了第一部电影音乐《自由魂》。1940—1949年,其音乐创作进入高峰期。1950年,他在上海电影制片厂担任作曲。陈歌辛曾用的笔名有:林枚、昌寿、金成、衡山等。

陈歌辛的代表作品,有《玫瑰玫瑰我爱你》《恋之花》《夜上海》《蔷薇处处开》《花样的年华》《苏州河》《桃李争春》《不变的心》《永远的微笑》《初恋女》,等等。其中,《玫瑰玫瑰我爱你》最流行、最出名,歌词唱道:

① 王勇:《上海老歌金曲100首》,上海,上海音乐出版社,2009年,第53页。

玫瑰玫瑰最娇美／玫瑰玫瑰最艳丽／长夏开在枝头上／玫瑰玫瑰我爱你／玫瑰玫瑰情意重／玫瑰玫瑰情意浓／长夏开在荆棘里／玫瑰玫瑰我爱你／心的誓约心的情意／圣洁的光辉照大地／玫瑰玫瑰枝儿细／玫瑰玫瑰刺儿锐／今朝风雨来摧残／伤了嫩枝和娇蕊／玫瑰玫瑰心儿坚／玫瑰玫瑰刺儿尖／来日风雨来摧残／毁不了并蒂连理／玫瑰玫瑰我爱你。[①]

这首爱情歌曲仿佛把人们的视线转到了上海繁荣的情景之中，它也是20世纪中叶中国第一首被译成英文并流行于全世界的华语歌曲。

上海时代曲的歌手周璇（1919—1957），江苏常州人，原名苏璞，幼年时被人拐卖到一个姓王的家里，改名王小红。之后，被送给了上海一家周姓的家里，更名周小红。1931年，进入黎锦晖创办的"明月歌舞团"。在一次演出进步歌剧《野玫瑰》中，终场演唱主题歌《民族之光》，其中歌词"与敌人周旋于沙场之上"深得赞赏。之后，黎锦晖提议把周小红改名为周璇。周璇的艺名就此而生。

1938年这一年，周璇接二连三表演电影以及演唱影片主题歌，很快在上海滩名声大振。1939年媒体开始用"金嗓子"的美誉宣传歌手周璇。一时间"每片必歌，每歌必有金嗓子"的说法在上海滩流行起来。由"鸡猫子腔"转至"小妹妹声"的演唱风格，周璇是最具有代表性的。

《何日君再来》黄嘉谟作词，刘雪庵作曲，周璇原唱。这是1936年刘雪庵在上海国立音乐专科学校将要毕业时，应低年级同学之邀创作的一首探戈舞曲。之后，1937年名为"三星伴月"的牙膏广告片导演方沛霖邀请刘雪庵为此谱写配乐舞曲，刘雪庵就提供了一首现成的探戈舞曲，后来由编剧黄嘉谟填写歌词，从而完成了这首歌曲的相关写作。歌词唱道：

好花不常开／好景不常在／愁堆解笑眉／泪洒相思带／今宵离别后／何日君再来／喝完了这杯／请进点小菜／人生能得几回醉／不欢更何待／（白）来来来喝完了这杯再说吧／（唱）今宵离别后／何日君再来。

晓露始中夜／春宵飘五载／寒鸦遇树栖／明月照高台／今宵离别后／何日君

①　王勇：《上海老歌金曲100首》，上海，上海音乐出版社，2009年，第215页。

再来／喝完了这杯／请进点小菜／人生能得几回醉／不欢更何待／（白）来来来再敬你一杯／（唱）今宵离别后／何日君再来。

　　玉漏频相催／良辰去不回／一刻千金价／痛饮莫徘徊／今宵离别后／何日君再来／喝完了这杯／请进点小菜／人生能得几回醉／不欢更何待／（白）来来来再敬你一杯／（唱）今宵离别后／何日君再来。

　　停唱阳关叠／重击白玉杯／殷勤频致语／劳劳抚君怀／今宵离别后／何日君再来／喝完了这杯／请进点小菜／人生能得几回醉／不欢更何待／（白）嘿最后一杯干了吧／（唱）今宵离别后／何日君再来。[①]

　　因为"靡醉"之气极浓，国民党政府下令禁止播放此歌。之后，日本政府禁止此歌在军中播放。原因是日本军队中很多士兵听了此歌后，都会产生一种反战的情绪。中华人民共和国成立之后的将近30年也禁止播放此歌。原因是长期以来人们对这首歌的歌名发生了误读或误传，以为是"何日军再来"或以为"贺日军再来"。然后，自从改革开放初期这首歌曲又很快通过邓丽君的翻唱版本，再次传播于大陆的那一代年轻人中间。

　　除了周璇之外，其他词曲家和歌手也产生了极大的影响。如严华的《卖相思》，姚敏的《恨不相逢未嫁时》，严工上的《月亮在哪里》，严个凡的《千里送京娘》，严折西的《如果没有你》，贺绿汀的《春天里》《天涯歌女》，梁乐音的《月儿弯弯照九州》，刘如曾的《明月千里寄相思》，黄贻钧的《莫忘今宵》，陈蝶衣的《香格里拉》《凤凰于飞》，范烟桥的《夜上海》《花样年华》，李隽青的《江山美人》《真善美》，白虹的《莎莎再会吧》，白光的《恋之火》《假正经》，李香兰的《夜来香》，龚秋霞的《蔷薇处处开》，等等。

　　解放区红色歌曲，也就是已经解放的革命根据地的人民以及红军战士唱的"歌颂共产党、歌颂毛主席"的歌曲。

　　红色歌曲范例之一有《到陕北去》。1935年9月22日下午，党中央召开了团以上干部会议。毛泽东作了关于形势和红军整编问题的报告，提出了红军同陕甘红军会合的决定。毛泽东在讲话中说：陕北那里不但有刘志丹的红军，

① 王勇：《上海老歌金曲100首》，上海，上海音乐出版社，2009年，第174页。

还有徐海东的红军，还有根据地！我们要抗日，首先要到陕北去。毛泽东在批判了张国焘分裂主义，分析了革命形势后，号召到陕北去，那里就是我们的目的地。毛泽东的讲话使全体与会人员受到极大鼓舞，情不自禁地一致高呼：到陕北根据地去！"到陕北去"一时成为红军最激动人心的话题。红军宣传科长彭加伦连夜创作了《到陕北去》这首歌曲。

1935年11月23日，中央红军和陕北红军联合作战，直罗镇战役的胜利，为把中国革命大本营放在西北打开了通道。

红色歌曲范例之二《解放区的天》。这是1943年刘西林根据冀鲁民歌旋律重新填词的一首歌曲。至1945年3月底，中国工农红军在共产党领导下建立的解放区共有19个，即：陕甘宁边区、延安解放区、晋察冀边区、冀热辽边区、晋绥边区、晋冀豫边区、冀鲁豫边区、山东解放区、苏北解放区、苏中解放区、苏浙皖解放区、淮北淮南解放区、皖中解放区、浙东解放区、鄂豫皖解放区、广东解放区、琼崖解放区、河南解放区、湘赣解放区。这19个解放区除了陕甘宁边区外，其余18个解放区都在敌后，面临敌人的扫荡和袭扰，斗争十分艰苦。这首歌曲唱的是根据地人民在面对艰苦奋斗的环境中，再次塑造革命理想一定会实现的坚强决心。

红色歌曲范例之三《东方红》。1942年冬，陕北到处有"毛主席是中国人民的大救星"的标语，当时陕北农民李有源看到之后得到了启发，至1943年年初，他根据当时流传的情歌《白马调》的曲调改编了最初的《东方红》民歌。由于歌词出现"毛主席"和"共产党"，此歌很快就流传开来，尤其得到解放的陕北根据地人民的传唱，一方面是毛主席和共产党为人民谋解放、谋幸福，人民因此歌颂毛主席和共产党；另一方面是方言的原因，陕北人说起话来都有"卷舌"这个腔调，因此此歌自然被陕北人民所传唱。之后，为便于更加广泛地传唱，音乐家公木(张松如)等人再进行修改，把"东方你就一个劲儿的红"改成"东方红，太阳升"，成为通行的三段歌词版，并且要求用普通话歌唱。现在通行的合唱版是由作曲家李涣之编写的。

红色歌曲范例之四《没有共产党就没有新中国》，词曲曹火星，创作于1943年9月。1943年，日本帝国主义和国民党反动派联合对解放区实行双重

打击，中国共产党领导的抗日战争进入最艰苦时期。1943年3月10日，蒋介石出版了《中国之命运》一书，认为中国是国民党的中国。针对这样的观点，翌年8月解放区重要刊物《解放日报》上发表了《没有共产党就没有中国》一文，驳斥了蒋介石误判形势的言论。其间，年轻的中共党员曹火星认为，只有共产党才能救中国，相信中国共产党最后一定会取得胜利的，于是就创作了《没有共产党就没有新中国》这首歌。其中的"新"字，由香港民主人士章乃器最早提出来并加上的。1948年，毛主席接见他时，他当面向毛主席说了他的意见。不久，作者就把歌词改了。另外，歌词中有一句话"坚持抗战六年多"，1944年大家唱这首歌时，群众自动改成了"坚持抗战七年多"。最后，以抗战胜利之时，歌词改为"坚持抗战八年多"[①]为准。当年，曹火星是在北京房山区霞云岭堂上村创作此歌，如今，这里有一座"没有共产党就没有新中国"纪念馆。

红色歌曲范例之五《南泥湾》，1943年由贺敬之作词、马可作曲。1943年的春节，延安鲁艺的秧歌队带着他们新编的《挑花篮》，去慰问在南泥湾参加大生产运动的三五九旅的劳动英雄们，《南泥湾》就是这个秧歌舞中的一曲。它歌颂了劳动英雄们把昔日荒草遍野的南泥湾，变成了"陕北江南"的伟大业绩；它歌颂的是劳动，但实质是唱响了我党我军以自强自立打破国民党政治、军事和经济封锁的战斗强音。它的词曲带有浓郁的江南民歌色彩，但在传唱中许多人都把它理解为陕北民歌，这就是该歌曲的艺术魅力。[②]南泥湾是延安精神的代表之一，也是中国农垦事业的发源地。这首歌以复二段的结构写成，歌曲前半段是用五声音阶写成，婉转和秀丽；后半段是前半段的变化重复，新颖、亲切和朴实。这首歌一经演出，很快在陕北各地传唱开来。中华人民共和国成立后，被编入音乐舞蹈史诗《东方红》中。

红色歌曲范例之六《军民大生产》，1945年由音乐家张寒晖根据陇东民歌改编而成。从1945年以来，国民党反动派加紧了对陕甘宁边区的经济封锁，

① 今日认为，抗日战争从1931年9月18日九一八事变开始算起，至1945年9月2日结束，共14年抗战。

② 于林青：《中国优秀歌曲百首赏析》，北京，人民音乐出版社，2000年，第60页。

于是毛泽东主席针对这样的艰苦环境提出了"自己动手，丰衣足食"的号召和"发展经济，保障供给"的方针，在陕甘宁边区内部开展了一场轰轰烈烈的军民大生产运动。红军战士们利用战争的报废铁片，自己动手铸造各种生产工具．很快掀起了开荒竞赛热潮。1943年，音乐家张寒晖来到此地采风，被当地军民热火朝天的劳动场面深深感动，以华池县的民歌《推炒面》为基调，创作出了《边区十唱》，后来又更名为《军民大生产》。

红色歌曲范例之七《三大纪律八项注意》，1934年由红军文艺干事程坦选曲填词而成。自从这首歌曲产生以来，不论在革命战争年代，还是在社会主义建设时期，它在部队、在群众中广泛传唱，起到了巨大的鼓舞作用和教育作用。

早在1928年，毛泽东当时为红军制定了"三大纪律六项注意"，1929年又增订为"三大纪律八项注意"，并且逐渐在红军队伍中实施下去。1934年9月，红军干部程子华在鄂豫皖苏区进行传达，当时任中共鄂东北秘书长的程坦把它用歌唱的形式传播于红军当中，就用了当时比较流行的一首"土地革命歌"的曲调重新填词而成。最先在独立团教唱和传唱，其反馈的评价非常好。到了1935年10月，中共中央颁布了《中国工农红军三大纪律八项注意》的布告。已经是红十五军团政治部秘书长的程坦，又根据布告内容对原来编辑的歌词进行了修改，在政治部宣传科的共同协助下定稿，并加上了"程坦编词、集体改词"等八个大字，刊登在油印出版的《红星报》上。从那之后，这首歌曲便在军队和群众中更加广泛地传唱开来。

王洛宾（1913—1996），北京人，原名王荣庭，中国作曲家和民族音乐学家。1934年毕业于北师大音乐系，之后在北京铁路扶轮中学任音乐教师。1937年在山西参加由丁玲领导的西北战地服务团。1938年5月，在兰州参加"西北战剧团"并宣传抗日。1938年，王洛宾在兰州改编了新疆民歌《达坂城的姑娘》之后，便与西部民歌结下了缘分。1940年，在西宁担任音乐教育工作，在国民党的马步芳军队里任上校政工处长。1949年中华人民共和国成立后，担任中国人民解放军新疆生产建设兵团文艺科长，与王震将军共同创作合唱歌曲《凯旋进新疆》。

王洛宾一生经历了很多坎坷，一方面与国民党政府有牵连；另一方面又

信仰共产党在其军队里担任文艺科长，他的歌曲创作风格让一代人从中得到一种启迪，即半殖民地半封建的中国正在发生翻天覆地的变化。

《在那遥远的地方》是王洛宾的力作。他是如何创作这首歌的？ 1939年7月，导演郑君里带领电影队前往青海省金银滩草原，进行电影《民族万岁》的拍摄工作。按照导演的安排，卓玛和王洛宾同在影片里扮演青年牧羊人的角色，并且是在爱情的情节之中。电影队完成拍摄之后，王洛宾再次想起了影片里卓玛清唱过的一首哈萨克族民歌《羊群里躺着想念你的人》，这首歌令他产生了创作新歌曲的欲望。几天之后，《草原情歌》就这样创作完成了。后来经过歌唱家的传唱和王洛宾的再次修改，把它改名为《在那遥远的地方》。歌曲唱道：

在那遥远的地方 / 有位好姑娘 / 人们走过了她的帐房 / 都要回头留恋地张望 / 她那粉红的笑脸 / 好像红太阳 / 她那美丽动人的眼睛 / 好像晚上明媚的月亮 / 我愿抛弃了财产 / 跟她去放羊 / 每天看着她动人的眼睛 / 和那美丽金边的衣裳 / 我愿做一只小羊坐在她身旁 / 我愿她拿着细细的皮鞭 / 不断轻轻打在我身上 / 我愿她拿着细细的皮鞭 / 不断轻轻打在我身上。[①]

这歌声证明了无数青年正在冲破半殖民地半封建的文化束缚而奔向新的生活和新的爱情。此歌吸取了汉族民歌元素、哈萨克族民歌元素以及藏族民歌元素，达到了统一和整体的艺术效果。1947年，美国歌唱家保罗·罗伯逊在欧美做演唱会，将此歌作为标题，演唱会圆满成功。时隔几十年后，1998年，在中国台北地区跨世纪之声音乐会上，美国爵士女歌手戴安娜·罗斯，世界级男高音歌唱家的卡雷拉斯、多明戈，都曾歌唱此歌，再次提升了它的知名度。2007年10月24日，嫦娥一号绕月探测卫星发射升空，于太空播放了《在那遥远的地方》，它跨越了时代、跨越了时空，被铭记在人们心中。

歌曲《半个月亮爬上来》是王洛宾的又一力作。它汲取了西北地区的民歌元素，用无伴奏合唱的形式演唱，其艺术效果与"清唱剧"很接近，即用歌声推动剧情的发展。在中国的西北地区，地域辽阔，风沙四起，一般古老

① 蔡朝东：《20世纪群众喜爱的歌》，昆明，云南人民出版社，1999年，第547页。

的城镇都坐落在水源旁边。由于气候、地理的原因，有些河流改道而行，随之一些古老的城镇也被迫搬迁，原来古城镇就这样年久废弃了。现在的西北地区，就有很多年轻人喜欢在这样的地方打情骂俏，或者把它作为恋爱的地方，尤其在夕阳西下的时候，古城景色特别美丽，有一种酣畅的悲剧之美。王洛宾长期在西北地区从事民歌搜集和研究，他创作的《半个月亮爬上来》的情节就是来源于此地。很久以来，人们还以为《半个月亮爬上来》是一首青海民歌，但实际情况是王洛宾的这首歌曲像民歌一样已经流淌在人们的心灵之中。歌词唱道：

半个月亮爬上来 / 咿啦啦爬上来 / 照着我的姑娘梳妆台 / 咿啦啦梳妆台 / 半个月亮爬上来 / 咿啦啦爬上来 / 请你把那纱窗快打开 / 咿啦啦快打开 / 咿啦啦快打开 / 再把你那玫瑰摘一朵 / 轻轻地扔下来 / 为什么我的姑娘不出来 / 请你把那纱窗快打开 / 咿啦啦快打开。[①]

王洛宾的歌曲虽然出自20世纪中叶半殖民地半封建的中国，但它补偿了民族的离散之情，又含着爱的分离以及渴望爱的凝聚，流传广泛，影响深远。

课后习题

选择题

1.下列歌曲分别对应哪些区域（"解放区""沦陷区""国统区"），请选择：

《四季歌》《山那边哟好地方》《真善美》《南泥湾》。

思考题

1.请思考20世纪三四十年代流行的三种歌曲及其原因和意义。

① 蔡朝东：《20世纪群众喜爱的歌》，昆明，云南人民出版社，1999年，第549页。

第四章

歌颂风格和社会主义新中国（1949—1965年）

第一节　民歌、革命歌曲发展至歌颂风格

1949年10月1日，30万名群众齐聚北京天安门广场，举行隆重的开国大典，毛泽东主席在天安门城楼上向全世界庄严宣告：中华人民共和国中央人民政府今天成立了！这一天的到来意味着中国人民在经过150多年的英勇斗争，打倒了帝国主义，推翻了封建主义；意味着新民主主义革命的胜利，人民当家作主；也意味着由农业文明转向工业文明的发展模式正在形成。

为了促进中国大规模的工业化发展，中国共产党领导中国人民发扬独立自主、自力更生和艰苦奋斗的作风。历史证明：只有社会主义才能发展中国的道理是正确的。对于中国共产党来说，自身需要具有为中国人民谋幸福、中华民族谋复兴的先进思想和先进行为。首先，让中国人民懂得翻身得解放的重要性。从半殖民地半封建社会解放而来的中国人民，懂得翻身得解放不容易，懂得社会主义新中国来之不易。因此中国人心里有一种歌颂毛主席和共产党的恩情涌现出来。其次，让人民懂得为什么要加快建设社会主义的道理。当一个国家的许多方面都落后于社会主义国家的理想，落后于社会主义社会的分配原则，人们就会意识到加快建设的重要性，在他们心中建设祖国

就是可以歌颂的、崇高的，又是可以实现的目标。最后，中国人民歌颂自己的信仰和生活远比歌颂其他一切更加重要，人民是中华人民共和国的主人，人民相信自己在社会主义建设中发挥的作用，满怀激动的、热烈的、豪迈的和英雄的豪情，等等。

"社会主义"一词，最早出现在16世纪初的英文中。到了19世纪三四十年代，它在西欧的一些国家里面，从学术范围内被扩大至政治领域、经济领域，以及文艺领域，逐渐被人们所认识。到了20世纪中叶，它的形象越来越多地出现在全世界各地，拥护社会主义的人民就像水库阀门被打开一样奔涌向前，成立了一批社会主义性质的国家。1949年10月，中国顺应广大人民群众的需要，也建立起社会主义性质的国家。

中国选择走社会主义道路，是在马克思和恩格斯的社会主义理论体系中得到启迪的，即认为社会主义社会是资本主义社会向共产主义社会过渡的社会形态。社会主义主张整个社会应作为整体，由社会占有产品、资本、土地、资产等，作为国家的管理原则和分配方式，完全是立足于公众利益的。

歌颂风格的由来。在一个民族抵抗外来侵略、消除封建糟粕的过程中，人民当家作主，人民歌唱毛主席、歌唱共产党。1921年，中国共产党诞生了，在经过28年之后，一个人民信任的党，为建设新中国构想蓝图，人民举起了双手，祖国将在我们手中焕然一新。因此，对于一个普通的中国人来说，一个人的存在和一个人在社会主义建设中所能发挥的作用，足以使他／她发自内心地歌颂毛主席、歌颂共产党。

歌颂的内容为两类：一类是歌颂毛主席、歌颂共产党；另一类是歌颂伟大的祖国繁荣富强。

在歌颂毛主席、歌颂共产党方面，代表作有《翻身农奴把歌唱》，李堃作词，阎飞（1930—2003）根据西藏民歌元素创作于1965年。关于1951年西藏解放的问题，在1965年的时候拍成了纪录片《今日西藏》。此歌是该纪录片的主题歌之一。作曲家阎飞是杭州人。他在接受创作这首歌曲的任务之后，去了西藏山南，并且了解到农奴的苦难生活。一个农奴出身的人叫次仁拉姆，他向阎飞讲述了他的农奴生活。听了之后，阎飞简直不敢相信这是什么生活

呀，苦难至极无法形容。如今，西藏解放了，藏族人民歌颂毛主席、歌颂共产党。藏族人民甚至挂起了毛主席像，表达永远不忘毛主席的恩情。

阎飞创作了这首歌之后，最先由才旦卓玛试唱，每唱到"翻身农奴把歌唱"这句时，才旦卓玛总是哽咽。之后阎飞问才旦卓玛为什么这样呢？才旦卓玛说：我一唱到这个地方就想哭，心想做牛做马的奴隶怎么一夜之间当家作主了呢，说不尽的喜悦和感恩之情。才旦卓玛唱出了翻身农奴的心声。歌词唱道：

太阳啊霞光万丈／雄鹰啊展翅飞翔／高原春光无限好／叫我怎能不歌唱／雪山啊闪银光／雅鲁藏布江翻波浪／驱散乌云见太阳／幸福的歌声传四方。①

才旦卓玛（1937— ），日喀则人。1956年日喀则文工团学员，1957年在西藏公学预科学习，1958年保送上海音乐学院声乐系学习，1961年加入中国共产党。后来她担任了中国音乐家协会副主席、政协委员及文联副主席等职务。才旦卓玛演唱《翻身农奴把歌唱》，受到了毛主席等中央领导的接见。人民翻身得解放即体现了社会主义制度的优越性。

歌曲《共产党来了苦变甜》，是1963年彦克根据西藏民歌元素而创作的一首歌曲。它也是1963年拍摄的电影《农奴》的主题歌之一。该影片讲述的是西藏新旧社会制度变化以及农奴的不同生活。旧西藏的社会制度是一个政教合一的黑暗、残忍和落后的封建农奴制度。影片《农奴》中的主角名叫强巴，因为西藏解放了，农奴解放了，农奴强巴从此开口说话了。他是旧西藏百万农奴生活的真实写照。歌曲《共产党来了苦变甜》唱的是中国共产党解放了百万农奴，彻底推翻了在西藏延续了数百年的封建农奴制度，让西藏人民当家做了主人，从此走向幸福的生活。歌词唱道：

喜马拉雅山啊／再高也有顶哎／雅鲁藏布江啊／再长也有源哎／藏族人民再苦啊／再苦也有边哎／共产党来了苦变甜哎。②

歌曲《绣红旗》，是1964年由阎肃作词，羊鸣、姜春阳、金砂等作曲的

① 蔡朝东：《20世纪群众喜欢的歌》，昆明，云南人民出版社，1999年，第654页。
② 蔡朝东：《20世纪群众喜欢的歌》，昆明，云南人民出版社，1999年，第647页。

歌曲。其创作背景是：1949年10月1日，毛主席在北京宣告中华人民共和国成立，并且升起了五星红旗。这时候的重庆还处在解放前夕，歌词作者阎肃是在重庆工作的中共地下党员，他亲身经历了国民党政府溃败和中国共产党即将胜利的时刻。重庆监狱里关押的共产党员听说重庆快要解放的消息之后，他们确定绣一面红旗来表达自己坚定的信念和充满胜利的向往。一位名叫罗广斌的党员转押到白公馆监狱，他和其他党员面对绣好的五星红旗，共同宣誓：对党无限忠诚，对革命事业无限热爱。歌词唱道：

线儿长/针儿密/含着热泪绣红旗/绣呀绣红旗/热泪随着针线走/与其说是悲不如说是喜/多少年啊多少代/今天终于盼到了你/盼到了你。[1]

此歌通过对革命先辈在狱中绣红旗的描写，表现了江姐等革命者盼望全国解放的坚强决心。

歌曲《娘子军连歌》是故事影片《红色娘子军》的主题歌，由梁信作词，黄准作曲，创作于1960年。该影片深刻反映了第二次国内革命战争时期，以娘子军连为代表的英雄妇女群像。1958年6月，剧作家梁信把自己写作好的剧本《琼岛英雄花》推荐给当时著名的导演谢晋。谢晋看了剧本后非常兴奋，并且决定拍摄，之后又和梁信商量将其改名为《红色娘子军》。关于该影片的主题歌，导演决定由作曲家黄准负责完成。在影片拍摄将要完成的时候，主题歌还没有创作出来，怎么办？导演谢晋就给黄准两个基本信息，一个是如果创作不出来，就用海南地区的几首民歌剪辑和拼接而成，作为主题歌使用；另一个是继续搞创作，争取早一点创作出来。此时的黄准非常着急，但心里有一股劲，坚信此歌的创作一定比剪辑或拼贴出来的更好、更感人。就这样歌曲创作出来，最先得到剧组成员的一致称赞。《娘子军连歌》既有进行曲的特点，又有鲜明的女性特点。尽管它要表现20世纪30年代旧社会妇女被压迫的生活，感情并不十分清晰，用作曲家自己的话说，"甚至还有些阴郁、低沉"，但它毕竟是一首进行曲，是战歌，是妇女要求翻身解放的呼声，所以它的基本调子仍然是以勇敢、昂扬占主导，并且曲调自始至终贯穿一种激动向

[1] 蔡朝东：《20世纪群众喜欢的歌》，昆明，云南人民出版社，1999年，第710页。

上的情趣。这首歌曲作曲家用的是军队在行进中的节奏，配合的两段歌词加重复的三部曲式，其旋律既有战争年代的特点，又有革命歌曲和红色娘子军的特点。歌词唱道：

向前进向前进 / 战士的责任重 / 妇女的冤仇深 / 古有花木兰 / 替父去从军 / 今有娘子军扛枪为人民 / 共产主义真 / 党是领路人 / 奴隶得（要）翻身。①

歌曲《唱支山歌给党听》，是1963年在全国人民向雷锋同志学习的热潮中，作曲家朱践耳根据雷锋日记中抄录的一首诗谱曲而成。这首歌是电影《雷锋》中的主题歌之一。这首歌的歌词，原来是山西煤矿工人焦萍写的一首诗，被雷锋抄在自己的日记中。1963年2月，作曲家朱践耳在报纸上看到雷锋的事迹之后，深受启发，很快为诗词谱写了这首歌曲，歌名叫《雷锋的歌》，并且在《文汇报》发表了此歌。接着，《歌曲》编辑部写信给朱践耳，请求转载。同时朱践耳也收到从山西来的一封信，他就是这首诗的作者，真名叫姚晓舟。他是焦萍煤矿的一名职工。他当过兵，写过诗歌。这首诗用的是笔名"焦萍"发表的。后来，《歌曲》编辑部的编者和朱践耳商量，把《雷锋的歌》改名为《唱支山歌给党听》。简单的调整恰恰符合了时代呈现的"歌颂"风格，并且迅速在群众中传唱开来。歌曲有三个特点：一是山歌的高亢；二是戏曲素材表现旧社会变迁；三是进行曲与革命歌曲元素结合。歌词唱道：

唱支山歌给党听 / 我把党来比母亲 / 母亲只生了我的身 / 党的光辉照我心 / 旧社会 / 鞭子抽我身 / 母亲只会泪淋淋 / 共产党号召闹革命 / 夺过鞭子揍敌人。②

1963年3月初，在上海市青年向雷锋同志学习大会上，首次公演深受好评。后来，藏族歌唱家才旦卓玛演唱此歌，更加质朴动人，特别像"人民得解放"时的情景。1964年，这首歌在中央人民广播电台文艺部和《音乐创作》编辑部联合举办的近两年优秀群众歌曲和"百歌颂中华"活动中被评选为优秀奖。

① 蔡朝东：《20世纪群众喜欢的歌》，昆明，云南人民出版社，1999年，第679页。
② 蔡朝东：《20世纪群众喜欢的歌》，昆明，云南人民出版社，1999年，第334页。

歌曲《草原上升起不落的太阳》，由美丽其格作词作曲，创作于1951年。它是中华人民共和国成立初期广泛流传的优秀抒情歌曲之一。1954年5月，该歌曲获得中华人民共和国成立5周年全国群众歌曲评选一等奖。美丽其格（1928—2014），内蒙古人，1947年在内蒙古文艺工作团工作。1951年，他考入中央音乐学院学习理论作曲。在《歌曲作法》课上，期末要求学生上交一首原创歌曲，作为结课作业。美丽其格就联想起自己之前在家里曾经创作过的一首以内蒙古民间曲调为素材的歌曲，名叫《蓝蓝的天上》。刚考上中央音乐学院的时候，他和作曲系同学讨论过这首歌曲，歌名初次改为《草原上升起不落的太阳》，让人想象蓝天以及辽阔壮观的场景。这次重新拿出来再唱，并且作了一点修补，于是将歌名正式确定为《草原上升起不落的太阳》并出版。

此歌曲运用的是民族五声羽调式，具有浓郁的内蒙古民歌色彩，加上歌词诗情画意，展现出大草原的美丽景象。歌曲由两个乐句构成：第一乐句旋律以分解式和声展开，凸显出开朗、美丽和抒情的效果；第二乐句基本保持了第一乐句的主体素材而作进一步的扩展，将抒情旋律上升至激情的效果。歌词唱道：

蓝蓝的天上白云飘/白云下面马儿跑/挥动鞭儿响四方/百鸟齐飞翔/要是有人来问我/这是什么地方/我就骄傲地告诉他/这是我的家乡/这里的人们爱和平/也热爱家乡/歌唱自己的新生活/歌唱共产党/毛主席/共产党/抚育我们成长/草原上升起不落的太阳。[①]

结束段，强调主音在旋律中重要性，表现了草原牧民歌颂毛主席和共产党那种真挚的情感。

歌曲《浏阳河》，由徐淑华作词，唐璧光作曲，创作于1950年。1950年7月至9月，党的七届三中全会之后，农村开始搞起了土改工作，农民们第一次分到了田，心情无比激动，天天见着负责搞土改的干部就说，毛主席好，共产党好。有的农民甚至跑到田里去抓着泥土就说，哎呀！我们这辈子可好啦，

① 蔡朝东：《20世纪群众喜欢的歌》，昆明，云南人民出版社，1999年，第333页。

有地可种了。过去呀，穷人命苦，无田无地呀。词作者徐淑华，原来是剧作家，临时被抽调去帮助搞土改工作。其间，徐淑华看到农民得到土地的心情，真是无法用语言形容的高兴，农民们时时刻刻感恩毛主席和共产党。在土改工作中，徐淑华写了一个小歌剧《双送粮》，其中有一首歌叫《浏阳河》，采用男女声对唱的形式。几十年来，《浏阳河》这首歌曲，人们还以为是一首湖南民歌，其实它是一首创作歌曲。这说明这首歌曲就像民歌一样，已经流传于世。这首歌曲，也和许多经典歌曲一样，有一段被扭曲的历史。这两位词曲作者，曾被错划为"右派"，一些文艺类的出版社都不敢出版此歌，生怕被牵连，即使出版此歌，也不标上词曲作者的名字而标上湖南民歌的字样。因此我们就不难理解它为什么被误传为湖南民歌了。歌词唱道：

浏阳河 / 弯过了几道弯 / 十里水路到湘江 / 江边有个什么县哪 / 出了个什么人 / 领导人民得解放呀伊呀伊子哟 / 浏阳河 / 弯过了九道弯 / 五十里水路到湘江 / 江边有个湘潭县哪 / 出了个毛主席领导人民得解放 / 呀伊呀伊子哟 / 毛主席像太阳 / 他指引着人民前进的方向 / 我们永远跟着毛主席哎 / 幸福的日子万年长 / 啊依呀依子哟。[1]

歌曲《我们共产党人好比种子》由李劫夫作曲，创作于1966年。这首歌的歌词比较特殊，这是毛泽东主席在1945年10月17日《关于重庆谈判》一文中的一段讲话，即：我们共产党人好比种子，人民好比土地。我们到了一个地方，就要同那里的人民结合起来，在人民中间生根、开花。我们的同志不论到什么地方，都要把和群众的关系搞好，要关心群众，帮助他们解决困难。团结广大人民，团结得越多越好。[2]

毛泽东把共产党人比作种子，把人民比作土地，号召战争前方的同志，都应当做好准备，在那里就要生根、开花和结果。土地需要种子，有好的种子，才能生长出茂盛的庄稼；种子更需要土地，没有土地，种子再好也无法发芽生长，更不会开花结果。共产党人要像种子一样，在人民当中生根开花。

① 蔡朝东：《20世纪群众喜欢的歌》，昆明，云南人民出版社，1999年，第447页。
② 毛泽东：《毛泽东选集》第4卷，北京，人民出版社，1991年，第1162页。

这是共产党人密切联系人民群众、走群众路线的生动比喻。

到了1966年，作曲家李劫夫认为毛主席的这段话，对当时人们思考每一个共产党员怎么做好工作，在人民心中留下什么形象有益，于是产生了谱曲的想法。这首歌曲塑造的共产党员形象，来源于生活，来源于每个共产党员全心全意为人民服务的追求。

在歌颂伟大的祖国繁荣富强方面，代表作有歌曲《歌唱祖国》，由王莘词曲，创作于1950年。王莘（1918—2007），江苏无锡人，曾经是天津音乐家协会名誉主席。1949年10月1日，王莘参加了开国大典，场面震撼人心。王莘自己也无法形容内心的激动，同时，他产生了创作出一首歌曲的动机。1950年9月，王莘再次来到天安门广场，感受节日的气氛，一队队少年儿童队伍走过天安门前，那些孩子们高兴地举着花束，喊着毛主席万岁！共产党万岁！这样的情景深深感动了王莘，于是回到家里没多久就创作完成了这首歌。歌词唱道：

五星红旗迎风飘扬／胜利歌声多么嘹亮／歌唱我们亲爱的祖国／从今走向繁荣富强／越过高山越过平原／跨过奔腾的黄河长江／宽广美丽的土地／是我们亲爱的家乡／英雄的人民站起来了／我们团结友爱坚强如钢／越过高山／越过平原／跨过奔腾的黄河长江／宽广美丽的土地／是我们亲爱的家乡／英雄的人民／站起来了／我们团结友爱坚强如钢。[①]

1951年9月，《人民日报》《人民文学》先后发表了《歌唱祖国》的歌词，接着中央乐团在中央人民广播电台播放了《歌唱祖国》的大合唱，这首歌随即在全中国流传开来。翌年9月12日，周恩来总理签发了中央人民政府令：大家唱《歌唱祖国》。从那时候开始此歌成为中国各种重大活动的礼仪曲、开场曲或结束曲。1951年10月，在全国政协会议上，毛主席见到王莘谈到《歌唱祖国》时说，这首歌好，而且特地送给王莘一套刚出版的《毛泽东选集》签字以作留念。总之，歌曲《歌唱祖国》凝结了全国各族人民的热情，歌唱我们伟大的祖国繁荣富强。

① 蔡朝东：《20世纪群众喜欢的歌》，昆明，云南人民出版社，1999年，第15页。

歌曲《新疆好》，由马寒冰作词，刘炽作曲，创作于1952年。早在土地革命时期，解放区掀起了轰轰烈烈的大生产运动，王震将军带领红军在南泥湾这个地方硬把荒地变成良田。这一次，作曲家刘炽，应王震之邀来新疆采风，并且与时任新疆军区政治部宣传部长的马寒冰合作创作《边疆战士大合唱》。这是一个组歌作品，歌曲《新疆好》是其中的第三首歌曲。对于刘炽来说，过去只是听说新疆的变化，没有亲身的感受。这一次是他第一次来到新疆，他把眼前看到的丰收景象以及感受，统统装进了这首歌的创作之中，歌词唱道：

我们新疆好地方啊／天山南北好牧场／戈壁沙滩变良田／积雪融化灌农庄／我们美丽的田园／我们可爱的家乡／麦穗金黄稻花香啊／风吹草低见牛羊／葡萄瓜果甜又甜／煤铁金银遍地藏……①

此歌将新疆这片热土的变化和美好的建设，展示在各族人民的面前。

歌曲《社会主义好》，由霍希扬作词，李焕之作曲，创作于1957年。这一年，毛泽东主席发表了《关于正确处理人民内部矛盾的问题》一文后，在全国掀起了社会主义制度优越性的学习和建设社会主义的热潮。这时候，中央歌舞团创作组的霍希扬和李焕之，他们对此事有一种共识，认为社会主义建设既是满足人民的需要，又是体现我们社会主义国家的进步，如有一首歌唱社会主义的歌曲该多好呀！于是，霍希扬很快把自己写好的歌词交给了李焕之。李焕之的谱曲也相当顺利。歌曲《社会主义好》完成之后，李焕之把它分别寄给了几家报社。1957年8月《北京日报》最先发表了此歌。歌词唱道：

社会主义好／社会主义国家人民地位高／反动派被打倒／帝国主义夹着尾巴逃跑了／全国人民大团结／掀起了社会主义建设高潮／共产党好／共产党是人民的好领导／说得到做得到／全心全意为了人民立功劳／坚决跟着共产党／要把伟大祖国建设好／社会主义好／社会主义江山人民保／人民江山坐得牢／反动分子想反也反不了／社会主义社会一定胜利／共产主义社会一定来到。②

① 蔡朝东：《20世纪群众喜欢的歌》，昆明，云南人民出版社，1999年，第587页。
② 蔡朝东：《20世纪群众喜欢的歌》，昆明，云南人民出版社，1999年，第14页。

《社会主义好》的歌词，展现了社会主义建设者们的崇高思想和无私的奉献精神，他们坚信"社会主义社会一定胜利""共产主义社会一定来到"，歌调朗朗上口、通俗易懂。1958年年初，周恩来带领人民群众引吭高唱《社会主义好》，把社会主义建设推向了新高潮。

歌曲《祖国颂》，由乔羽作词，刘炽作曲，创作于1957年。1957年冬，中央新闻电影厂刚拍摄完毕大型纪录片《庆祝一九五七年国庆节》，作曲家刘炽被邀请为这部纪录片创作音乐。影片表现出祖国繁荣的景象，人民欢欣昂扬的情趣，他看完这部影片之后，心情非常激动，于是，他就请来了词作家乔羽，谈了自己的感受和想法。乔羽就按照磋商的意思很快完成了歌词的写作。稍后刘炽读了歌词，按捺不住激动，便一口气完成了谱曲工作。1958年，在刘炽的建议下，纪录片改名为《祖国颂》。歌词唱道：

太阳跳出了东海／大地一片光彩／河流停止了咆哮／山岳敞开了胸怀／哎鸟在高飞／花在盛开／江山壮丽／人民豪迈／我们伟大的祖国／进入了社会主义时代／丰收有稻米／江北满仓是小麦／高粱红啊棉花白／密麻麻牛羊盖地天山外／铁水汹涌红似火／高炉耸立一排排／克拉玛依荒原上／你看那石油滚滚流成海／长江大桥破天险／康藏高原把路开／万里山川工程大／哪怕它黄河之水天上来／太阳跳出了东海／大地一片光彩。[①]

《祖国颂》分为三个部分。第一部分，歌颂革命。赞美伟大的祖国、伟大的社会主义，表达人民无比喜悦的心情。第二部分，歌颂社会主义建设。旋律充满着豪迈感，展示出社会主义建设事业一片欣欣向荣的景象。第三部分，歌颂革命、歌颂伟大的祖国。再现第一部分的旋律，气势更加宏伟，祖国更加辉煌。1959年，《祖国颂》被国家指定为欢迎外国元首必奏的曲目之一。

除了上述这些歌曲之外，还有比较代表性的歌曲如《咱们工人有力量》，由马可词曲，创作于1947年。此歌唱的是新中国成立之后工人阶级劳动的热情场面。50年代以来，社会主义建设的劳动场面比比皆是，因此，这首歌在工人阶级当中继续被传唱开来，继续塑造被解放的工人阶级建设新中国的英

① 蔡朝东：《20世纪群众喜欢的歌》，昆明，云南人民出版社，1999年，第291页。

雄形象。再如《我的祖国》，由乔羽作词，刘炽作曲，创作于1955年。它是故事影片《上甘岭》主题歌之一，唱的是保家卫国和建设社会主义。歌曲《我们走在大路上》，是李劫夫继《我们共产党人好比种子》之后的又一杰作，词曲创作于1963年，描述了工人阶级的英雄气魄正在工业文明发展大路上发挥着重要的作用。

无论是歌颂毛主席、歌颂共产党，还是歌颂伟大的祖国繁荣富强，中国各族人民团结的意识增强了，社会主义发展的集体意识增强了，批判封建落后的精神也增强了。于是，中国人民为建设社会主义新中国的决心有了，信心有了，我们的事业也一定会成功。

第二节　一个宽泛的歌曲新概念：军旅歌曲

军旅歌曲总是与中国人民解放军的战斗与宣传保持着密切的联系。军旅歌曲以其直达灵魂深处的特性成为中国军人思想和精神活动中一个极其重要的部分。军旅歌曲可以凝聚战斗力，最终升华成新的精神力量。"军旅"，不仅与战事有关，也与思想、与文化、与革命或劳动生产等有关。

军旅歌曲源于军旅生活。1927年9月，红军在经过三湾会议之后，确定党支部建在连队的原则，实现了党的思想和士兵们的直接沟通，实行了民主管理。红军不是单纯地打仗，也是宣传革命的带头人和播种机。它也让普通士兵们懂得"枪杆子里面出政权"的道理。中华人民共和国成立之后，军事文化依然在社会主义建设中发挥着重要作用。军旅歌曲作为一项革命传统，在战争时期"团结一致，共同抗敌"和战后"生产建设，保家卫国"中起到了积极的作用。

军旅歌曲在历史发展上分为两个时期：一是战争时期；二是和平建设时期。

战争时期，军旅歌曲歌唱的是"军民团结一致，共同批判封建文化，抵抗敌人"。

歌曲《当兵就要当红军》，又名《红军行军歌》，是20世纪30年代流传于

中央苏区的红军歌曲。歌词唱道：

当兵就要当红军/处处工农来欢迎/官长士兵都一样/没有人来压迫人/当兵就要当红军/工农配合杀敌人/买办豪绅和地主/坚决打他不留情/当兵就要当红军/退伍下来不愁贫/会做工的有工做/会耕田的有田耕/当兵就要当红军/冲锋陷阵杀敌人/消灭反动国民党/民权革命快完成。[①]

为什么当兵就要当红军？与其他军队又有什么不同呢？这首歌曲的歌词，反映了新型的人民军队与旧军队的不同。新型的人民军队是为人民翻身得解放而战，旧军队是为封建集团利益服务；工农红军官兵平等、亲如一家，而旧军队是不同阶级的非平等关系。1921年，毛泽东和李立三同去安源考察，在那里将路矿工人组成一个团体，在工友当中传播马列主义；1922年成立了安源路矿工人俱乐部，设文书股、宣传股、游艺股等机构，聚集了不少文艺人才，使俱乐部成为共产党领导下的安源工人革命活动中心。毛泽东等人带领俱乐部成员坚持教唱革命歌曲，启迪工人阶级的觉悟。为了扩大红军在工人阶级和人民群众中的影响，使劳苦大众拥护中国工农红军，于是唱《当兵就要当红军》《工农联盟歌》等革命歌曲，起到了宣传和教育的作用。

歌曲《义勇军进行曲》，由田汉作词、聂耳作曲，创作于1935年。这是电影《风云儿女》的主题歌。1934年秋，田汉被国民党当局逮捕入狱。1935年2月，导演许幸之接手《风云儿女》的拍摄工作，派人去监狱探监的同志辗转带来了田汉在狱中写在香烟盒包装纸背面的歌词即《义勇军进行曲》的原始手稿。当时，聂耳正准备去日本避难，得知电影《风云儿女》有首主题歌要写，主动要求为歌曲谱曲，并承诺到日本以后，尽快寄回歌稿。

聂耳收到歌词后，于1935年4月18日在日本东京完成了此歌的初稿。4月底将初稿寄给上海电通影片公司。之后，聂耳又同几个音乐同行交流且修改了歌词的方案，最终完成了歌曲的全部创作。1935年5月10日，《义勇军进行曲》歌谱在《中华日报》上发表。歌词写道：

① 中央音乐学院《中国近现代音乐史教学参考资料》编辑小组：《中国近现代音乐史教学参考资料》，北京，人民音乐出版社，1987年，第117页。

起来／不愿做奴隶的人们／把我们的血肉／筑成我们新的长城／中华民族到了最危险的时候／每个人被迫着发出最后的吼声／起来／起来／起来／我们万众一心／冒着敌人的炮火／前进／冒着敌人炮火／前进／前进／前进／进。①

"五四运动"以来，知识分子和青年人继续与工农结合联盟，共同批判封建主义思想。要想取得反帝国主义的胜利，就要依靠新的人民群体的力量才能做到。因此，歌词中"把我们的血肉，筑成我们新的长城"是此歌中的中心思想，只有心中有信念，中国人民才能够取得一次又一次胜利。

歌曲《到敌人后方去》，由赵启海作词、冼星海作曲，创作于1938年。歌词表现了游击健儿机智勇敢和投身于抗日救亡的伟大事业中的形象。歌词唱道：

到敌人后方去／把鬼子赶出境／到敌人后方去／把鬼子赶出境／不怕雨不怕风／包后路出奇兵／今天攻下来一个村／明天夺回来一座城／叫鬼子顾西不顾东／叫鬼子军力不集中／到敌人后方去／把鬼子赶出境／到敌人后方去／把鬼子赶出境。②

歌词中"到敌人后方去，把鬼子赶出境"是其核心思想。1937年7月，抗日战争全面爆发。北平师范学校学生赵启海与一些进步青年组织了北平学生流亡剧团，南下进行抗日救亡歌咏宣传。1938年秋，赵启海与冼星海在武汉相识。1938年9月，周恩来到武汉视察抗战宣传工作，对当前形势作了报告，重点阐述了毛泽东《论持久战》的战略思想，强调要挺进敌人后方开展群众运动，独立自主进行游击战争。这场报告启发和鼓舞了在场的赵启海和冼星海。为了响应党的号召，他俩合作创作了一系列以敌后抗日为主题的歌曲，歌曲《到敌人后方去》就是其中的一首。到了1938年年底，晋察冀边区到处都响起"到敌人后方去，把鬼子赶出境"的歌声。

歌曲《草原之夜》，由张加毅作词、田歌作曲，创作于1959年。此歌原来是电影纪录片《绿色的原野》中的插曲。歌曲描述新疆生产建设兵团屯垦戍

① 蔡朝东：《20世纪群众喜欢的歌》，昆明，云南人民出版社，1999年，第4页。
② 中央音乐学院《中国近现代音乐史教学参考资料》编辑小组：《中国近现代音乐史教学参考资料》，北京，人民音乐出版社，1987年，第318页。

边的生活情景。歌词唱道：

美丽的夜色多沉静／草原上只留下我的琴声／想给远方的姑娘写封信／可惜没有邮递员来传情／等到千里雪消融／等到草原上送来春风／可克达拉改变了模样／姑娘就会来伴我的琴声。①

张加毅导演在拍摄这部影片的过程当中，因为颇有感受，很快把这段歌词写了出来，并且交给了作曲者田歌。歌词非常适合谱曲，田歌读完歌词之后，歌曲的旋律雏形也就大致出来了。他俩欣喜不已，歌词里的军人内心柔情四射，旋律里的军人外表很是潇洒。就这样，歌曲完成了。它被兵团的战士们称赞为"亚克西"，即非常棒的意思。1949年，新疆和平解放之后，天山南北百废待兴。为了克服当时难以想象的重重困难，人民解放军驻疆部队分赴全疆各地投身于经济建设中。伊犁河北岸的可克达拉，地势开阔平坦，历来是维吾尔族、蒙古族、哈萨克族等游牧民族栖居之地。可克达拉，意思是"绿色的原野"。影片《绿色的原野》就源于此。一批批在此扎根的各族复员军人和支边青年，发扬战天斗地、不畏艰难的拼搏精神，有力地支援了祖国经济建设。他们表现出来的英雄气概，正是全体驻疆军人对共和国无私奉献的真实写照。

歌曲《学习雷锋好榜样》，由吴洪源作词、生茂作曲，创作于1963年。翌年3月5日，《人民日报》《解放军报》等发表毛泽东的亲笔题词"向雷锋同志学习"。一时间，全国掀起了学习雷锋的热潮。北京战友文工团的生茂和吴洪源，当天下午随团去天安门广场参加学习雷锋的宣传活动。在将要去之前，有人提议他俩能否创作一首与此活动有关的歌曲，这样一来更能发挥文工团在活动中的作用。在吃中饭的时间，他俩就把这首歌创作完毕。接着，作曲家生茂就把此歌抄在团里食堂门前的黑板上，一是好让吃完饭的歌队队员试唱，二是好请大家赶快提意见。结果大家都称赞此歌通俗易懂特别好。歌词唱道：

① 中央音乐学院《中国近现代音乐史教学参考资料》编辑小组：《中国近现代音乐史教学参考资料》，北京，人民音乐出版社，1987年，第707页。

学习雷锋好榜样／忠于革命忠于党／爱憎分明不忘本／立场坚定斗志强／学习雷锋好榜样／艰苦朴素永不忘／愿做革命的螺丝钉／集体主义思想放光芒／学习雷锋好榜样／毛主席的教导记心上／全心全意为人民／共产主义品德多高尚／学习雷锋好榜样／毛泽东思想来武装／保卫祖国握紧枪／永远革命当闯将／学习雷锋好榜样／放到哪里哪里亮／克己为人是模范／紧紧握住手中枪／努力学习天天向上。①

战友文工团的首唱版本大受欢迎，从天安门广场传唱至全国各地。同年10月，《人民日报》《红旗》《解放军歌曲》都发表了这首歌曲。其曲调透露出一种淳朴的美，军人的美。雷锋的形象永远是中国人民心中的好榜样。

歌曲《当兵的人》，由王晓岭作词，臧云飞、刘斌作曲，创作于1994年。1984年，作词人王晓岭在云南老山前线同敌人作战。时隔10年后，他又回到老山，看到昔日在此地牺牲的战友墓碑，崇敬之情油然而生，于是写下了一段近似歌词性质的文稿，名叫《一样不一样》。之后，王晓岭找到了音乐人臧云飞，几经磋商，就把歌名修改为《当兵的人》。接着，臧云飞和刘斌一起完成了曲的创作工作。歌词唱道：

咱当兵的人／有啥不一样／只因为我们都穿着朴实的军装／自从离开家乡／就难见到爹娘／说不一样其实也一样／都是青春的年华／都是热血儿郎／一样的足迹留给山高水长／头枕着边关的明月／身披着雨雪风霜／为了国家安宁／我们紧握手中枪／都在渴望辉煌／都在赢得荣光／一样的风采／在共和国的旗帜上飞扬／咱当兵的人／就是这个样。②

此歌歌颂了军人在和平年代的形象，唱出了新时期士兵的豪迈心声，体现了军人为了保卫国家、甘愿牺牲一切的伟大情操和高尚品格。该歌词是从战士自我的角度来抒发他们内心的情感的，通过提出看似矛盾的两个观点"咱当兵的人，有啥不一样"和"咱当兵的人，就是不一样""咱当兵的人，就是这个样"，抒发了对军人的特殊情感，也体现了新时代对军人的要求。谱

① 蔡朝东：《20世纪群众喜欢的歌》，昆明，云南人民出版社，1999年，第203页。
② 蔡朝东：《20世纪群众喜欢的歌》，昆明，云南人民出版社，1999年，第261页。

曲具有阳刚之气，在"咱"字上增加了节拍，响亮有力地突显出来，在铿锵的旋律中，展示出军人的自豪、自强和自信。

课后习题

选择题

1. 歌曲《翻身农奴把歌唱》的原唱歌手是？请选择：

郭兰英 / 王昆 / 才旦卓玛

2. 歌曲《歌唱祖国》词曲作者是？请选择：

王莘词曲 / 马可词曲 / 乔羽词、刘炽曲 / 蕉萍词、朱践耳曲

3. 歌曲《学习雷锋好榜样》词曲作者是？请选择：

洪源词、生茂曲 / 乔羽词、刘炽曲 / 蕉萍词、朱践耳曲

思考题

1. 请思考军旅歌曲的时代性（提示：战斗与生产、纪律和集体）。

第五章

"文化大革命"时期的歌曲（1966—1976年）

第一节 "文革"之前的"大跃进"歌曲

在1954年、1960年和1964年，举办了三次歌曲创作有奖活动，人民群众一致认为诸如像《采茶扑蝶》《我们要和时间赛跑》《采茶舞曲》《采伐歌》《老司机》《奋发图强》《新货郎》《好久没到这方来》《勤俭是咱们的传家宝》等是他们最喜欢的歌曲。其中，歌曲《新货郎》歌词是这样唱的："打起鼓来，敲起锣哎，推着小车来送货；车上的东西实在是好啊，文化学习的笔记本，钢笔铅笔文具盒……"[①]这歌词生动地描述了20世纪50年代走街串巷的货郎形象。在当时落后乡村和农民的眼里，新货郎满足了他们对文化知识的渴望，让乡亲们能看书，提高文化素养，丰富精神生活；另外，新货郎使乡亲们的物流需求得到了满足，同时初次懂得致富的门路。可想，社会主义社会发展经济是多么重要的事情。歌曲《我们要和时间赛跑》，歌词唱道：

火车在飞奔／车轮在歌唱／装载着木材和食粮／运来了地下的矿藏／多装快跑快跑多装／把原料送到工厂／把机器带给农庄／我们的力量移山倒海／劳动的

① 刘习良：《歌声中的20世纪》，北京，中国国际广播出版社，1999年，第331页。

热情无比高涨 / 我们要和时间赛跑 / 走向工业化的光明大道 / 我们要和时间赛跑 / 迎接伟大的建设高潮……①

此歌由袁水拍作词，瞿希贤作曲，创作于1954年。20世纪50年代，中国正处在国民经济恢复时期，第一个五年计划于1953年启动，鞍钢建设、成渝铁路、川藏公路、官厅水库、治理淮河……一大批工程轰轰烈烈地展开，社会主义建设热火朝天，人们都有一种"要和时间赛跑"的愿望。这首歌曲的节奏是快板，旋律像冲锋号角。中华人民共和国成立初期，人们欢欣鼓舞地建设，像跑步一样向社会主义社会迈进。

1958—1960年，这是中国选择社会主义道路之后的第一次"大跃进"运动。在全国范围内展开工业化的建设，其口号是"鼓足干劲、力争上游、多快好省地建设社会主义"，尽快地改变中国经济落后状况。在生产发展上追求高速度，要求工农业产品的产量几倍，甚至几十倍地增长。不切实际的高指标，导致浮夸风泛滥。在1959年7月庐山会议之后，党中央认识到"大跃进"运动存在问题，至1961年1月14日，在第八届九中全会上，党中央制定"调整、巩固、充实、提高"的方针，"大跃进"运动基本上结束。

歌曲《歌唱二郎山》，由洛水作词、时乐蒙作曲，创作于1951年。此歌反映了修筑川藏公路的英雄事迹。1950年，中国人民解放军赴西藏筑路，工程兵部队经受物资供应缺乏和高山缺氧等重重困难，在荒山野岭展开了英勇顽强、艰苦卓绝的筑路建设。这一行动表达了建设西藏、保卫西藏和党和国家对藏族同胞的深情厚谊。川藏公路全长2000公里，总共用了4年时间修筑完工，也付出了4963名战士的宝贵生命。

工人阶级英雄形象出现在另一些歌曲里，例如《走在这高高的兴安岭》《好久没到这方来》《岩口滴水》《骑马挎枪走天下》《马儿啊，你慢些走》《看见你们格外亲》《克拉玛依之歌》《学习雷锋好榜样》，等等。歌曲《岩口滴水》中出现的工人阶级英雄形象更具有代表性，且令人难忘。由任萍、田川作词、罗宗贤作曲，创作于1958年。歌词唱道：

① 曹成章：《中国创作歌曲集》，石家庄，花山文艺出版社，1998年，第570页。

岩口滴水打石崖／点点滴滴落下来／滴水穿石力量大／打得磐石如花开／阿哥南山去修路呀嗨／一镐一镐把山开呀嗨／镐头磨成锤头样／路像金龙绕山崖／驮着幸福游过来／穷山变成花果山／摘朵鲜花给阿哥戴。[①]

英雄形象也在少儿歌曲创作中有所体现。例如《中国少年儿童队队歌》（郭沫若作词、马思聪作曲），他们朝气蓬勃地成长，象征祖国的希望。歌曲《快乐的节日》（管桦作词、李群作曲），他们发扬了英雄的气概，好好学习、天天向上；歌曲《劳动最光荣》（金近、聂白作词，黄准作曲），让孩子们懂得"道德行为"是英雄人民的本色；歌曲《我们是共产主义接班人》（周郁辉作词、寄明作曲），继承高尚的英雄品格；歌曲《我们的田野》（管桦作词、张文纲作曲），发扬英雄的自豪感；歌曲《听妈妈讲那过去的事情》（管桦作词、瞿希贤作曲），让我们热爱英雄；歌曲《让我们荡起双桨》（乔羽作词、刘炽作曲），希望青少年成为未来的主人翁；歌曲《我们多么幸福》（金帆作词、郑律成作曲），树立英雄的志向，等等。

激励工人阶级的劳动热情的歌曲如《我为祖国献石油》，薛柱国词、秦咏诚曲，创作于1964年。歌词唱道：

天不怕地不怕／风雪雷电任随它／我为祖国献石油／哪里有石油哪里就是我的家。[②]

歌颂工人阶级在建设中发扬的拼搏精神。歌曲《工人阶级硬骨头》，歌词大意是：自力更生，艰苦奋斗。激励知识分子的探究精神。歌曲《勘探队之歌》，歌词唱道：我们满怀无限的希望／为祖国寻找富饶的矿藏。[③]

歌曲激励了农民们的劳动热情。歌曲《社员都是向阳花》，歌词大意是：齐心合力种庄稼，社员心里乐开花。它描述了农民辛勤劳动换来农村新面貌。歌曲《毛主席来到咱农庄》，歌词唱道：

主席的话儿呀像钟响／说得咱心里亮堂堂／主席对咱微微笑呀／劳动的热

① 曹成章：《中国创作歌曲集》，石家庄，花山文艺出版社，1998年，第811页。
② 曹成章：《中国创作歌曲集》，石家庄，花山文艺出版社，1998年，第609页。
③ 曹成章：《中国创作歌曲集》，石家庄，花山文艺出版社，1998年，第1138页。

情高万丈 / 鼓足干劲大跃进哪 / 齐心建设咱新农庄。①

歌曲激励了战士们的斗志昂扬。歌曲《我是一个兵》，歌词唱道：

我是一个兵 / 来自老百姓 / 打倒了日本侵略者 / 消灭蒋匪军 / 我是一个兵 / 爱国爱人民 / 革命战争考验了我 / 立场更坚定 / 嘿嘿嘿枪杆握得紧 / 眼睛看得清 / 谁敢发动战争 / 坚决打他不留情。②

在这里，一方面改变了"好男不当兵"的旧观念；另一方面肩负保卫祖国的使命。歌曲《打靶归来》，歌词唱道：

日落西山红霞飞 / 战士打靶把营归 / 胸前红花映彩霞 / 愉快的歌声满天飞。③

歌曲表现了团结紧张、严肃活泼、苦练杀敌本领的新一代军人风采。歌曲《弹起我心爱的土琵琶》，这是1956年上海电影制片厂拍摄电影《铁道游击队》的主题歌，歌词唱道：

西边太阳就要落山了 / 鬼子末日就要来到 / 弹起我心爱的土琵琶 / 唱起那动人的歌谣。④

歌曲抒发了游击队员们坚强的革命意志，同时，深刻体现了中国人民的抗战精神和爱国精神。二胡独奏曲《三门峡畅想曲》，创作于1960年，描绘出三门峡水库工程的建设场景；管弦乐作品《秦腔主题随想曲》，创作于1958年，生动地表现了西北人民加快建设社会主义，使得"秦川"地区出现了欣欣向荣的景象；小提琴协奏曲《梁山伯与祝英台》，创作于1958年，它以越剧的曲调为素材，综合采用了乐器的协奏方式，描述了将旧式爱情故事转变为男女平等的新式爱情故事。

除此之外，像《送别》（影片《怒潮》插曲，郑洪作词、巩志伟作曲）、《谁不说俺家乡好》（影片《红日》插曲，吕其明、肖培衍词曲）、《人说山西好风光》（影片《我们村里的年轻人》插曲，马烽作词、张棣昌作曲）、《蚕花

① 曹成章：《中国创作歌曲集》，石家庄，花山文艺出版社，1998年，第123页。
② 曹成章：《中国创作歌曲集》，石家庄，花山文艺出版社，1998年，第628页。
③ 刘习良：《歌声中的20世纪》，北京，中国国际广播出版社，1999年，第371页。
④ 曹成章：《中国创作歌曲集》，石家庄，花山文艺出版社，1998年，第298页。

姑娘心向党》（影片《蚕花姑娘》插曲，顾锡东作词、黄准作曲）、《花儿为什么这样红》（影片《冰山上的来客》插曲，雷振邦词曲）、《清粼粼的水蓝莹莹的天》（歌剧《小二黑结婚》）、《一道道水来一道道山》（歌剧《刘胡兰》）、《洪湖水浪打浪》（歌剧《洪湖赤卫队》），等等，均不同程度上受"大跃进"运动"加快生产建设"的影响而产生。

第二节　语录歌曲

在"文化大革命"时期，人们唱得最多的歌曲是"毛主席语录歌"。什么是语录歌？它是毛泽东主席在长期革命实践中总结出来的经验、理论和话语，被谱成了可以"为人民服务"的歌曲。例如《六亿人口是一个决定因素》《从群众中来，到群众中去》《革命的斗争必须服从政治的斗争》《凡是敌人反对的就是我们拥护的》《什么是革命派》《革命大道上奋勇前进》《不爱红装爱武装》，等等，这些都称为语录歌曲。它们非常特殊，超出一般歌曲的概念。

语录歌曲《六亿人口是一个决定因素》，歌词唱道：

除了党的领导之外／六亿人口是一个决定因素／人多议论多／热气高干劲大／从来也没有看见人民群众像现在这样／精神振奋斗志昂扬意气风发。[①]

在开展忆苦思甜大会中，通常唱一些与此相关的歌曲来表示大会开始或者结束。当时盛行的歌曲如《不忘阶级苦》《村前有一块语录牌》《爹亲娘亲不如毛主席亲》等，这些歌曲唱的是消灭剥削阶级和人民群众的新希望。实际上这样的新希望从中华人民共和国成立初期就已经出现了，例如《歌唱毛主席》《哈达献给毛主席》《党的恩情》《翻身农奴把歌唱》《东方红》《金珠玛咪》《咱们的领袖毛泽东》《共产党来了苦变甜》，等等；后来又出现了《老三篇要学一辈子》《阿波毛主席》《活学活用毛主席著作》《我们是红小兵》《大寨红花遍地开》《北京有个金太阳》《草原上的红卫兵见到毛主席》《大海航行

① 1958年4月15日，毛泽东在《介绍一个合作社》一文中指出：除了党的领导之外，六亿人口是一个决定因素。

靠舵手》，等等。这样的歌曲在"文化大革命"的出现，说明人民群众想念毛主席，热爱社会主义中国。

课后习题

选择题

1.下列歌曲哪些是"文革"时期的歌曲风格？请选择：

《歌唱祖国》《打倒列强》《打倒四人帮，人民喜洋洋》《共产党员》《红星照我去战斗》《当兵的人》《当兵就要当红军》《红军的传统代代传》《我们战斗在高山峻岭》。

思考题

1.谈谈"文革"时期的歌曲与赞颂歌曲的关系。

第六章

抒情歌曲风格（20世纪80年代）

第一节　政治与经济的改革及其歌曲发展

"文化大革命"正式结束之时，人们的心情就像挣脱缰绳一样感到自由和兴奋。歌曲《祝酒歌》，韩伟词、施光南曲，创作于1977年。歌词唱道：

美酒飘香啊歌声飞 / 朋友啊请你干一杯 / 胜利的十月永难忘 / 杯中酒满幸福泪。

"文化大革命"结束深得人心。但是，人们怀念毛主席的恩情依然没有变。歌曲《太阳最红，毛主席最亲》，付林词、王锡仁曲，创作于1976年。歌词唱道：

太阳最红 / 毛主席最亲 / 您的光辉思想永远照我心 / 春风最暖 / 毛主席最亲 / 您的革命路线永远指航程。①

歌曲《吐鲁番的葡萄熟了》，瞿琮词、施光南曲，创作于1978年。歌词唱道：

克里木参军去到边哨 / 临行时种下了一棵葡萄 / 果园的姑娘哦阿娜尔罕

① 蔡朝东：《20世纪群众喜爱的歌》，昆明，云南人民出版社，1999年，第304页。

哟／精心培育这绿色的小苗／啊／引来了雪水把它浇灌／搭起了藤架让阳光照耀……①

　　歌词内容反映军旅与爱情，很普通且没有什么特别的事情，但是原唱歌手嗓音却非常特别，其声音是一种"男女""混合式"音色。也就是说，听起来既像男声又像女声的那种混合声音。歌手关牧村的嗓音在20世纪80年代以来如此受到歌迷们的追捧，也是非常合情合理的事情。歌曲《军港之夜》，马金星词、刘诗召曲，创作于1979年。这首歌曲的情趣也是"混合"情趣，唱歌与"说歌"（朗诵）并用，超出了一般歌曲的概念。表演方式非常新鲜，这就是当时特色的文化现象。歌曲《驼铃》，王立平词曲，创作于1980年。歌词唱道：

送战友踏征程／默默无语两眼泪／耳边响起驼铃声／路漫漫雾茫茫／革命生涯常分手，一样分别两样情。②

　　歌声的演绎是过去革命年代对战友的关爱，亦反映出军旅生活的艰辛。歌曲《在那桃花盛开的地方》，邬大为、魏宝贵词，铁源曲，创作于1980年。原唱歌手蒋大为唱出了军民之间的情谊。歌曲《在希望的田野上》，晓光词、施光南曲，创作于1981年。原唱歌手彭丽媛唱出了此歌的"亲切感"。那是改革开放初期人们的喜悦心情。

　　诸如此类的歌曲，还有像《我爱你，塞北的雪》《妈妈留给我一首歌》等，都传递出中国特色社会主义初始阶段人们各种情趣的开放表达。值得一提的是《请到天涯海角来》这首歌曲，郑南词、徐东蔚曲，创作于1985年。中国改革开放进入20世纪80年代中期的时候，人们对社会的开放发展产生了越来越大的兴趣和信任。一些城市人为了自身的利益放弃原来的工作而"下海"去做生意了；一些农村人为了自身利益而承包土地了；还有一种称之为"农民工"的劳动者们去建设工地"打工"，得到报酬。中国地大物博，南方比北方相对富裕一点，东部比西部信息传播快一点，思想也变化快。因此改

①　蔡朝东：《20世纪群众喜爱的歌》，昆明，云南人民出版社，1999年，第364页。
②　蔡朝东：《20世纪群众喜爱的歌》，昆明，云南人民出版社，1999年，第687页。

革开放初期各个地方齐头并进是不现实的，只能采用一部分人和地方先富起来的办法，最后推广至全国各地共同富裕。歌曲《请到天涯海角来》，歌词唱道：

三月来了花正红／五月来了花正开／八月来了花正香／十月来了花不败。[1]

歌手沈小岑的嗓音，恰如其分地唱出了人们涌向"经济特区"通过努力获得经济回报的好心情。

20世纪80年代，中国特色社会主义道路走得绝不轻松。从歌曲创作的角度而言，出现了抒情歌曲风格。这种风格的背后，是人们对社会转变的察觉，是人民迎来了开放的时代。抒情歌曲风格包括三种：

第一种抒情风格，即激情与悲壮。例如歌曲《血染的风采》，陈哲词、苏越曲，创作于1984—1986年。歌词唱道：

也许我告别／将不再回来／你是否理解／你是否明白／也许我倒下／将不再起来／你是否还要永久地期待／如果是这样／你不要悲哀／共和国的旗帜上有我们血染的风采。[2]

歌词内容叙说的是军人的英雄故事。因为旋律趋向于悲情色彩。"军人"和"时代"放在一首歌曲里面，人们获得的意义就不一样了。既有生命的意义，又有人生的意义。与中国特色社会主义阶段人民的共同情感是吻合的。再加上男女声音的交替和融合，嗓音释放出使人奋进的悲情色彩。

第二种抒情风格，即乐观与奔放。例如歌曲《金梭和银梭》，李幼容词、金凤浩曲，创作于1981年。歌词唱道：

太阳像一把金梭／月亮像一把银梭／交给你也交给我／看谁织出最美的生活／啦！／金梭和银梭日夜在穿梭／时光如流水督促你和我／年轻人别消磨／珍惜今天好日月。[3]

歌词叙说的是"我和你"的关系，由于旋律的特点，转向了一种彼此"竞争"的关系以及奔放的、乐观的和积极向前的关系。

① 蔡朝东：《20世纪群众喜爱的歌》，昆明，云南人民出版社，1999年，第385页。
② 蔡朝东：《20世纪群众喜爱的歌》，昆明，云南人民出版社，1999年，第178页。
③ 蔡朝东：《20世纪群众喜爱的歌》，昆明，云南人民出版社，1999年，第387页。

第三种抒情风格，即宏伟与壮丽。例如歌曲《长江之歌》，胡宏伟词、王世光曲，创作于1984年。歌词唱道：

你从雪山走来 / 春潮是你的风采 / 你向东海奔去 / 惊涛是你的气概 / 你用甘甜的乳汁 / 哺育各族儿女 / 你用健美的臂膀 / 挽起高山大海 / 我们赞美长江 / 你是无穷的源泉 / 我们依恋长江 / 你有母亲的情怀。[1]

歌曲旋律抒发了人们对锦绣河山的无限深情。同时，歌声里充满着一种自信，一种中国人民对改革开放的自信。歌手季小琴的原唱中，"颤音"处理恰到好处，仿佛一个人的潜能正在自然地奔涌而出，如同社会在走向开放。

第二节　抒情歌曲《我爱你，中国》

歌曲《我爱你，中国》，这是中国人听得、唱得最多的歌曲之一。随着改革开放的深入，歌声的抒情性使中国在世界上的形象渐渐清晰起来——此时的中国以自信的姿态展示在世界舞台上。

歌曲《绒花》，刘国富、田农词，王酩曲，创作于1979年。它是电影《小花》的插曲。歌词唱道：

世上有朵美丽的花 / 那是青春吐芳华 / 铮铮硬骨绽花开 / 漓漓鲜血染红它。[2]

在女主角何翠姑坚强意志的背后，有着崇高理想和坚定信念。原唱歌手李谷一的歌唱音色与影片中的故事情节，意趣上是存在一种差距的，少了一点传统的歌唱音色，多了一点时代的元素，产生了现代意义上的演唱诠释。或者说，只有李谷一才有的特色嗓音，诠释了影片中《小花》的形象。歌手及其嗓音的背后，是世俗生活、个人价值观以及个人主义理想的表达方式，这是一种新的挑战。

再来说说李谷一原唱的《乡恋》这首歌曲。它原先是电视风光片《三峡

① 蔡朝东：《20世纪群众喜爱的歌》，昆明，云南人民出版社，1999年，第715页。
② 蔡朝东：《20世纪群众喜爱的歌》，昆明，云南人民出版社，1999年，第787页。

传说》的插曲，马靖华词、张丕基曲，创作于1979年。歌词唱道：

你的身影／你的歌声／永远印在我的心中／昨天虽已消逝／分别难相逢／怎能忘记／你的一片深情／我的情爱／我的美梦／永远留在你的怀中／明天就要来临／却难得和你相逢／只有风儿／送去我的深情。①

李谷一的原唱给人们留下了极深刻的印象：一是歌声以一种新的演唱方式，即柔声的线条，放大了摩擦的声音，仿佛原本的意趣获得了新的释放；二是被传统束缚已久的心扉，感觉到抒发自我的时代精神。

从音乐角度来讲，许多歌曲的创作也表达出民众的心情，例如1980年举办"群众喜爱的广播歌曲"活动中评选出15首歌曲，它们分别是：《我们的生活充满阳光》《泉水叮咚响》《边疆的泉水清又纯》《乡恋》《绒花》《洁白的羽毛寄深情》《大海啊故乡》《年轻的朋友来相会》《浪花里飞出欢乐的歌》《啊，故乡》《我们的明天比蜜甜》《太阳岛上》《心中的玫瑰》《浪花啊浪花》《大海一样的深情》。这些歌曲的歌名或者歌词都非常有文学性，同时非常时尚和浪漫，加上旋律的渲染，基本上是属于个性意义上的抒情风格，成为时代歌曲发展的主流。在通往中国特色社会主义的道路上，人们热爱生活，抒发自我，内心情感开始向外倾述，开始懂得用自己的方式去充实新的生活。

新生活有哪些特征呢？人们生活中的"大哥大"手机替代了座机电话；信息单边变为多边；圆桌会议比方桌会议更加流行，重视人的参与性和平等；产品不仅讲究数量、更讲究质量，内外统一；交通更加快捷和多样；人们热衷于电子产品；城市开始向高空发展，高楼、高架桥或立交桥是城市向现代化发展的一道风景线；向沿海发展，意味着文化开放、城市开放和心态开放；等等。经济特区的扩大，吸引着很多人离开家乡，带着希望和热情涌向那些地区。远走他乡和归心似箭，是当时的一个热门话题。表现在歌曲创作上，国家或者家乡的题材，被很多作曲家所看好，成为歌曲创作的选题之一。

抒情歌曲《我爱你，中国》就是一个范例。它原先是影片《海外赤子》插曲，瞿琮词、郑秋枫曲，创作于1979年，原唱叶佩英。歌词唱道：

① 蔡朝东：《20世纪群众喜爱的歌》，昆明，云南人民出版社，1999年，第812页。

百灵鸟从蓝天飞过／我爱你中国／我爱你中国／我爱你中国／我爱你春天蓬勃的秧苗／我爱你秋日金黄的硕果／我爱你青松气质／我爱你红梅品格／我爱你家乡的甜蔗／好像乳汁滋润着我的心窝／我爱你中国／我爱你中国／我要把最美的歌儿献给你／我的母亲我的祖国／我爱你中国／我爱你中国／我爱你碧波滚滚的南海／我爱你白雪飘飘的北国／我爱你森林无边／我爱你群山巍峨／我爱你淙淙的小河／荡着清波从我的梦中流过／我爱你中国／我爱你中国／我要把美好的青春献给你／我的母亲我的祖国。①

正像歌词中唱得最多的一句话"我爱你中国"那样，此歌抒发了海内外游子眷念祖国的无限深情，让中华儿女心中都荡漾着对祖国的深情。旋律是激越的、抒情的和豪迈的。这首歌的歌词与旋律各自是独立的。歌词读起来像一首诗歌，旋律听起来像一首乐曲，彼此结合而产生这样完美的歌曲是非常可贵的。这首歌曲自出现之后，一时间这样主题的音乐晚会、专题片、报告文学等纷纷出现。

第三节　社会发展中的矛盾和歌唱主旋律的意义

改革开放的初始阶段，社会生产的迅速发展为满足人民更高物质文化需要创造了物质条件和社会条件。然而，人是多重属性的人，人的全面发展是人的本质要求，所以新的矛盾、新的追问就会自然而然地出现。

这一时期创作的歌曲《敢问路在何方》由闫肃作词、许镜清作曲，创作于1986年，原唱张暴默。这是电视连续剧《西游记》主题歌之一。歌词唱道：

你挑着担／我牵着马／迎来日出送走晚霞／踏平坎坷成大道／斗罢艰险又出发／又出发／啦／一番番春秋冬夏／一场场酸甜苦辣／敢问路在何方／路在脚下。②

① 蔡朝东：《20世纪群众喜爱的歌》，昆明，云南人民出版社，1999年，第641页。
② 蔡朝东：《20世纪群众喜爱的歌》，昆明，云南人民出版社，1999年，第769页。

主旋律和歌词的结合，歌声里充满着豪情。只有懂得旅途艰辛的人，才知道英雄是什么，勇敢是什么。那就是坚定不移走下去的决心永远不变。《敢问路在何方》广为流传，唱遍全国。在1986年版《西游记》播出后，海内外的华人基本上都听过这首歌，并且还能哼唱。这首歌的民众参与度极高。

海峡两岸的歌曲创作和歌唱主旋律的意义。在内地（大陆）方面，歌曲《大海啊故乡》，王立平词曲，创作于1982年。歌词唱道：

小时候妈妈对我讲／大海就是我故乡／海边出生／海里成长／大海啊大海／是我生活的地方／海风吹海浪涌／随我漂流四方／大海呀大海／就像妈妈一样／走遍天涯海角／总在我的身旁。①

在港台方面，歌曲《橄榄树》，三毛词、李泰祥曲，创作于1973年，原唱齐豫。歌词唱道：

不要问我从哪里来／我的故乡在远方／为什么流浪／为了天空飞翔的小鸟／为了山间轻流的小溪／为了宽阔的草原／流浪远方流浪／还有还有／为了梦中的橄榄树……②

这是一首主旋律意义鲜明的歌曲。例如"我的故乡在远方"意思是"大陆出生地"；"为了天空飞翔的小鸟，为了山间轻流的小溪，为了宽阔的草原"强调回归故乡。

再如歌曲《我的中国心》，黄霑词、王福龄曲，创作于1983年，原唱张明敏。歌词唱道：

河山只在我梦萦／祖国已多年未亲近／可是不管怎样也改变不了我的中国心／洋装虽然穿在身／我心依然是中国心／我的祖先早已把我的一切／烙上中国印／长江长城黄山黄河／在我心中重千斤／无论何时无论何地／心中一样亲／流在心里的血／澎湃着中华的声音／就算身在他乡也改变不了我的中国心。③

这是一首爱国主义歌曲。它反映了香港人心存故乡，心系祖国。1982年，中国时任领导人邓小平与英国时任首相撒切尔夫人就香港回归问题开始谈判。

① 蔡朝东：《20世纪群众喜爱的歌》，昆明，云南人民出版社，1999年，第690页。
② 蔡朝东：《20世纪群众喜爱的歌》，昆明，云南人民出版社，1999年，第904页。
③ 蔡朝东：《20世纪群众喜爱的歌》，昆明，云南人民出版社，1999年，第906页。

在此背景下，唱片公司老板邓炳恒就请香港著名的词曲家黄霑为爱国与思乡写歌，要求是用普通话唱的歌曲。黄霑写下《我的中国心》，因为感受深切，创作时比较顺畅，没什么修改就写好了。王福玲作曲的时候，深受歌词的影响，把它谱成了爱国主义风格的歌曲。之后，歌手张明敏用浑厚和带有金属质感的嗓音演绎了这首歌。20世纪80年代内地刚刚开放，人们被这首歌曲征服了。人们认识到香港不只有"靡靡之音"，香港音乐人也能唱出中华儿女回归故乡的挚爱之情。张明敏的原唱令海内外中华儿女心潮澎湃。

歌曲《牡丹之歌》，乔羽词，唐河、吕远曲，创作于1980年，原唱蒋大为。歌词唱道：

啊牡丹／百花丛中最鲜艳／啊牡丹／众香国里最壮观／有人说你娇媚／娇媚的生命哪有这样丰满／有人说你富贵／哪知道你曾历尽贫寒。①

此歌采用的是一种"模糊色彩"的民间曲调，就是既像民歌音色，又像没听到过的新音色，总之，它的创新性正适合现代青年人的审美心理。例如《小草》这首歌曲，向彤、何兆华词，王祖皆、张卓娅曲，创作于1985年，原唱房新华。歌词唱道：

没有花香没有树高／我是一棵无人知道的小草／从不寂寞从不烦恼／你看我的伙伴遍及天涯海角／春风啊春风你把我吹绿／阳光啊阳光你把我照耀。②

此歌是说大家都像小草一样，感受着同样的阳光和春风。

《大海一样的深情》这首歌曲，刘苓词、刘文金曲，创作于1979年，原唱靳玉竹。歌词唱道：

月光洒在银色的沙滩上／海啊翻卷着层层波浪／海风拨动着琴弦哪／伴随着我把歌儿唱噢／啊！台湾／富饶而美丽的宝岛啊／我日夜把你来遥望／啊！我怀着大海一样的深情／把台湾同胞常挂在心上。③

此歌旋律吸取福建芗剧里的音调，与台湾乡土音调极为相近。歌唱的是两岸同胞血脉相连，心意相连。

① 蔡朝东：《20世纪群众喜爱的歌》，昆明，云南人民出版社，1999年，第697页。
② 蔡朝东：《20世纪群众喜爱的歌》，昆明，云南人民出版社，1999年，第757页。
③ 蔡朝东：《20世纪群众喜爱的歌》，昆明，云南人民出版社，1999年，第397页。

课后习题

问答题

1. 20世纪80年代初群众喜爱的广播歌曲有哪些？请列举至少15首歌。

思考题

1. 假如《我爱你，中国》改为《我爱你，祖国》，你认为如何？
2. 谈谈《我爱你，中国》及20世纪80年代的抒情歌曲风格。

第七章

流行歌曲的兴起（20世纪末）

第一节　歌曲《春天的故事》

　　歌曲《春天的故事》，蒋开儒、叶旭全词，王佑贵曲，创作于1992—1994年，原唱董文华。这首歌曲的创作与1992年邓小平南方谈话有关。

　　1992年1月18日—2月21日，邓小平视察武昌、深圳、珠海、上海等地，发表了重要谈话。这些谈话对中国20世纪90年代的经济改革和中国特色社会主义发展起到了关键的作用。邓小平谈道，"改革开放胆子要大一些，敢于试验，……大胆地闯。没有一点闯的精神，没有一点'冒'的精神，没有一股气呀、劲呀，就走不出一条好路，走不出一条新路，就干不出新的事业。"他又说，"改革开放迈不开步子，不敢闯，说来说去就是怕资本主义的东西多了，走了资本主义道路。要害是姓'资'还是姓'社'的问题。"邓小平明确指出，计划多一点还是市场多一点，不是社会主义与资本主义的本质区别。计划经济不等于社会主义，资本主义也有计划；市场经济不等于资本主义，社会主义也有市场，计划和市场都是经济手段。①

① 薛晓源：《邓小平时代》（下），北京，中央编译出版社，1998年。原题《在武昌、深圳、珠海、上海等地的谈话要点》，1992年1月18日—2月21日，第76页。

歌曲《春天的故事》，最初的版本创作于1992年，1994年再做修改，就是现在广为流传的版本。歌词唱道：

一九七九年／那是一个春天／有一位老人在中国的南海边画了一个圈／神话般地崛起座座城／奇迹般聚起座座金山／春雷啊唤醒了长城内外／春晖啊暖透了大江两岸／啊／中国／中国／你迈开了气壮山河的新步伐／你迈开了气壮山河的新步伐／走进万象更新的春天／一九九二年／又是一个春天／有一位老人在中国的南海边写下诗篇／天地间荡起滚滚春潮／征途上扬起浩浩风帆／春风啊吹绿了东方神州／春雨啊滋润了华夏故园／啊／中国／中国／你展开了一幅百年的新画卷／你展开了一幅百年的新画卷／捧出万紫千红的春天。①

歌词中涉及的内容，例如"是一个春天"是指什么？"有一位老人"是谁？怎么评价？"画了一个圈"是指什么？"在中国的南海边写下诗篇"是指什么？

是一个春天，是指1979年改革开放的春天；有一位老人，是指邓小平——改革开放的总设计师；画了一个圈，是指1979年将福建、广东两省划为经济特区；在中国的南海边写下诗篇，是指1992年邓小平南方谈话，为中国的市场经济发展模式奠定了基础。

在歌曲《春天的故事》出现前后，中国的改革开放在各个领域快速开展。歌曲《走进新时代》，蒋开儒词、印青曲。歌词唱道：

总想对你表白／我的心情是多么豪迈／总想对你倾诉／我对生活是多么热爱／勤劳勇敢的中国人／意气风发走进新时代／啊我们意气风发走进那新时代／我们唱着东方红／当家做主站起来／我们讲着春天的故事／改革开放富起来／继往开来的领路人／带领我们走进那新时代／高举旗帜开创未来。②

文化开放模式。例如歌曲《走四方》，李海鹰词曲，创作于1993年，原唱韩磊。歌词唱道：

走四方路迢迢水长长／迷迷茫茫一村又一庄／看斜阳落下去又回来／地不

① 蔡朝东：《20世纪群众喜爱的歌》，昆明，云南人民出版社，1999年，第320页。
② 蔡朝东：《20世纪群众喜爱的歌》，昆明，云南人民出版社，1999年，第316页。

老天不荒岁月长又长／走四方路迢迢水长长／迷迷茫茫一村又一庄／看斜阳落下去又回来／地不老天不荒岁月长又长／一路走一路望一路黄昏依然／一个人走在旷野上／默默地向远方／不知道走到哪里有我的梦想／一路摇一路唱／一路蒙蒙山冈／许多人走过这地方／止不住回头望／梦想可在远方／一路走一路望一路想／走四方路迢迢水长长／迷迷茫茫一村又一庄／看斜阳落下去又回来／地不老天不荒岁月长又长。①

歌手韩磊的嗓音很特别，有着沧桑的音色，他唱的《走四方》能够激励着人们坚持下去，看到希望。他的歌声符合时代大众的审美。又如歌曲《回到拉萨》，郑钧词曲，创作于1994年，原唱郑钧。歌词唱道：

回到拉萨／回到了布达拉／回到拉萨／回到了布达拉宫／在雅鲁藏布江把我的心洗清／在雪山之巅把我的魂唤醒／爬过了唐古拉山遇见了雪莲花／牵着我的手儿我们回到了她的家／你根本不用担心太多的问题／她会教你如何找到你自己／雪山青草美丽的喇嘛庙／没完没了的姑娘她没完没了地笑／雪山青草美丽的喇嘛庙／没完没了地唱我们没完没了地跳／拉呀咿呀萨／感觉是我的家／拉呀咿呀萨／我美丽的雪莲花／纯净的天空中有着一颗纯净的心／不必为明天愁也不必为今天忧／来吧来吧我们一起回拉萨／回到我们阔别已经很久的家／拉呀咿／来吧来吧来／来呀咿呀。②

郑钧的嗓音具有"悲"情的成分。在拉萨或故乡之外的世界里，郑钧的歌声充满着浓烈的情感，也从中折射出中国改革开放巨大的变化。

再如歌曲《我热恋的故乡》，广征词、徐沛东曲，创作于1987年，原唱范琳琳。歌词唱道：

我的故乡并不美／低矮的草房苦涩的井水／一条时常干涸的小河／依恋在小村的周围／一片贫瘠的土地上／收获着微薄的希望／住了一年又一年／生活了一辈又一辈／噢故乡故乡／亲不够的故乡土／恋不够的家乡水／我要用真情和汗水／把你变成地也肥呀水也美／地也肥呀水也美／地肥水美／忙不完的荒土地／

① 蔡朝东：《20世纪群众喜爱的歌》，昆明，云南人民出版社，1999年，第860页。
② 蔡朝东：《20世纪群众喜爱的歌》，昆明，云南人民出版社，1999年，第1022页。

喝不干的苦井水 / 男人为你累弯了腰 / 女人也为你锁愁眉 / 离不了的矮草房 / 养活了人的苦井水。①

歌手范琳琳的嗓音有着野性的音色。在《我热恋的故乡》里，她的歌声既是勇敢的，也是大胆开放的，符合时代的发展方向。此外，像《月亮走我也走》《天不下雨天不刮风天上有太阳》《九月九的酒》《烛光里的妈妈》《祖国，慈祥的母亲》《黄土高坡》《中国》，等等，都是文化开放的产物。

心态开放模式。这类歌曲的标题倾向于直率、直接体验的表达。例如歌曲《纤夫的爱》，崔志文词、万首曲，创作于1989年，原唱余凤兰、李天培。但是这首歌曲最出名的歌唱版本是1993年尹相杰和于文华的翻唱版本。歌词唱道：

（男）妹妹你坐船头 / 哥哥在岸上走 / 恩恩爱爱纤绳荡悠悠 /（女）小妹妹我坐船头 / 哥哥你在岸上走 / 我俩的情我俩的爱 / 在纤绳上荡悠悠荡悠悠 / 你一步一叩首啊 / 没有别的乞求 / 只盼拉着我妹妹的手哇 / 跟你并肩走（噢）/（男）妹妹你坐船头 / 哥哥在岸上走 / 恩恩爱爱纤绳荡悠悠 /（女）小妹妹我坐船头 / 哥哥你在岸上走 / 我俩的情我俩的爱 / 在纤绳上荡悠悠荡悠悠 / 你汗水洒一路哇 / 泪水在我心里流 / 只盼日头它落西山沟哇 / 让你亲个够（噢）。②

这首歌曲是男女对唱形式。就嗓音而言，男歌手的嗓音音色比较"土气"，女歌手的嗓音音色比较"洋气"，这两者形成最佳的对比，突出"个性"与"共性"的不同意趣，以及他们彼此不同的位置和不同的追求。

例如歌曲《你的柔情我永远不懂》，洛兵、丁原词，周迪、丁原曲，创作于1993年，原唱陈琳。歌词唱道：

我给你爱你总是说不 / 难道我让你真的痛苦 / 哪一种情用不着付出 / 如果你爱就爱得清楚 / 说过的话和走过的路 / 什么是爱又什么是苦 / 你的出现是美丽错误 / 我拥有你但却不是幸福 / 你的柔情我永远不懂 / 我无法把你看得清楚 / 你的柔情我永远不懂 / 感觉进入了层层迷雾 / 你的柔情我永远不懂 / 雾中的梦

① 耕耘：《中国通俗歌曲博览》，北京，人民音乐出版社，1995年，第154页。
② 蔡朝东：《20世纪群众喜爱的歌》，昆明，云南人民出版社，1999年，第1115页。

想不是归宿 / 你的柔情我永远不懂 / 我等待着那最后孤独 / 没有心思看你装糊涂 / 也没有机会向你倾诉 / 不想把爱变得太模糊 / 如果你爱就爱得清楚。①

关于爱情的表白问题。在传统背景中，可能是含蓄的、委婉的或者是保守的。但在改革开放背景中，这样的爱情话题，就变为直接的、开放的表白。就像歌词唱的那样："你的柔情我永远不懂，我等待着那最后孤独，没有心思看你装糊涂，也没有机会向你倾诉，不想把爱情变得太模糊，如果你爱就爱得清楚。"就是说，如果真懂得你的爱情了，也许我已经老了。歌曲的高潮部分正是在这个地方，给出了一个答案，即开放的爱情比含蓄的爱情更实际。社会背景不同，表述方式也不同。

例如歌曲《祝你平安》，由刘青词曲，创作于1994年，原唱孙悦。歌词唱道：

你的心情现在好吗 / 你的脸上还有微笑吗 / 人生自古就有许多愁和苦 / 请你多一些开心少一些烦恼 / 你的所得还那样少吗 / 你的付出还那样多吗 / 生活的路总有一些不平事 / 请你不必太在意 / 洒脱一些过得好 / 祝你平安祝你平安 / 让那快乐围绕在你身边 / 祝你平安祝你平安 / 你永远都幸福 / 是我最大的心愿。②

此歌向人们展示了20世纪90年代中国改革开放背景下人们的心态变化。当你走在勤劳致富的路上，被人问上一句"辛苦了"，你是什么滋味？这是最好的安慰。歌曲在"祝你平安"一句时推向了高潮。接着，歌词继续唱道："你永远都幸福，是我最大的心愿"，这是歌曲的小尾声部分。

再如歌曲《真的好想你》，由杨湘粤词、李汉颖曲，创作于1995年，原唱周冰倩。歌词唱道：

真的好想你 / 我在夜里呼唤黎明 / 追月的彩云哟也知道我的心 / 默默地为我送温馨 / 真的好想你 / 我在夜里呼唤黎明 / 天上的星星哟也了解我的心 / 我心中只有你 / 千山万水怎么能隔阻我对的爱 / 月亮下面轻轻地飘着我的一片片

① 蔡朝东：《20世纪群众喜爱的歌》，昆明，云南人民出版社，1999年，第1130页。
② 蔡朝东：《20世纪群众喜爱的歌》，昆明，云南人民出版社，1999年，第1120页。

情/真的好想你/你是我灿烂的黎明/寒冷的冬天哟也早已过去/愿春色铺满你的心/真的好想你/我在夜里呼唤黎明/天上的星星哟也了解我的心/我心中只有你/你的笑容就像一首歌/滋润着我的爱/你的身影就像一条河/滋润着我的情/真的好想你/你是我生命的黎明/寒冷的冬天哟也早已过去/但愿我留在你的心。[①]

关于"真的好想你"这个问题，其实是不太容易说得清楚的。是关于爱情的、儿女的，还是父母的？实际上，生活中的"真的好想你"是一个相当广义的概念。然而，歌手周冰倩之前是上海音乐学院演奏二胡专业，所以她唱歌时"音准"特别好。你听她唱《真的好想你》特别准确，符合一般人的听觉需要，也符合时代的心态。此外，像《爱不爱我》《牵挂你的人是我》《妈妈的吻》等，都归类于心态开放模式。

无论是文化开放还是心态开放，这两种模式的歌曲都唱出了人的内心变化。中国坚定不移地走中国特色社会主义道路，走自己的路，这才是希望，才是真正的发展。

第二节　台湾民谣风格兴起及其社会原因

20世纪80年代初，台湾社会的一系列政治变化，使得岛内民众在思想和生活上发生了变化。在歌曲方面其发展方向开始转向了民歌风格。

1975年，以杨弦、李双泽、胡德夫为首的音乐人发起了"唱自己的歌"的运动。它标志着台湾流行歌曲已经被贴上了民歌风格的标签而开始具有独特性。主要歌曲专辑，如杨弦的《中国现代民歌集》、齐豫的《橄榄树》、李建复的《龙的传人》、蔡琴的《出塞曲》和费玉清的《变色的长城》。

杨弦的《中国现代民歌集》，洪建全文教基金会于1975年发行。歌曲有：《民歌手》《白霏霏》《江湖上》《乡愁四韵》《回旋曲》《小小天问》《摇摇民谣》《乡愁》《民歌》。很显然，这像一幅幅传统画卷，散发出故乡的气息。歌

① 蔡朝东：《20世纪群众喜爱的歌》，昆明，云南人民出版社，1999年，第1126页。

曲范例《乡愁四韵》，余光中词、杨弦曲，创作于1975年，原唱杨弦。歌词唱道：

给我一瓢长江水啊长江水/酒一样的长江水/醉酒的滋味/是乡愁的滋味/给我一瓢长江水啊长江水/给我一张海棠红啊海棠红/血一样的海棠红/沸血的烧痛/是乡愁的烧痛/给我一张海棠红啊海棠红/给我一片雪花白啊雪花白/信一样的雪花白/家信的等待/是乡愁的等待/给我一片雪花白啊雪花白/给我一朵蜡梅香啊蜡梅香/母亲一样的蜡梅香/母亲的芬芳/是乡土的芬芳/给我一朵蜡梅香啊蜡梅香。[①]

歌曲《乡愁四韵》中的四个意象，即长江、海棠、雪花和蜡梅。这是中国古典诗歌里常见的景象。歌词作者将个人情趣投射到民族共同的文化背景中，一是进行了深情的表现，二是回应了民族的感情。《乡愁四韵》的最大意义是政治孤苦中再次掀起寻根文化的重要性。

齐豫的《橄榄树》，新格唱片公司于1979年发行。歌曲有：《橄榄树》《青梦湖》《爱之死》《答案》《我在梦中哭泣了》《摇篮曲》《欢颜》《走在雨中》《爱的世界》《预感》《追逐与重逢》《欢颜》。歌曲范例《橄榄树》，三毛词、李泰祥曲，创作于1973年。歌词唱道：

不要问我从哪里来/我的故乡在远方/为什么流浪/流浪远方/流浪/为了天空飞翔的小鸟/为了山间轻流的小溪/为了宽阔的草原/流浪远方/流浪/还有还有为了梦中的橄榄树橄榄树/不要问我从哪里来/我的故乡在远方/为什么流浪流浪远方/为了我梦中的橄榄树/不要问我从哪里来/我的故乡在远方/为什么流浪/流浪远方/流浪。[②]

此歌第一句"不要问我从哪里来"，直接让听歌者注意，放弃过去不愉快的争议，其潜台词是"我从台湾来"，但又去哪里呢？第二句"我的故乡在远方"就是说，大陆是我的故乡，漂泊在远方，此时有了要回去的决心。这是为什么？因为那里是我的故乡，还有飞翔的小鸟、山间的小溪和宽阔的草原。

① 王澄翔：《走过流行音乐的四分之一世纪》，上海，上海画报出版社，2004年，第6页。

② 蔡朝东：《20世纪群众喜爱的歌》，昆明，云南人民出版社，1999年，第904页。

《橄榄树》是齐豫的第一张个人专辑。这是音乐家李泰祥和作家三毛合作的歌曲。从歌曲的角度来讲，它在讲述两岸同种族、同国家的关系。在《橄榄树》之后，音乐家李泰祥的思想开始变了，开始从"学院派"音乐转向流行音乐，因为他觉得自己喜欢流行歌曲大于古典音乐。

李建复的《龙的传人》，新格唱片公司于1980年发行。歌曲有《龙的传人》《芦歌》《归去来兮》《旷野寄情》《忘川》《鸡园》《感恩》《网住一季秋》《残月》《匆匆》《踏在归乡的路上》。《踏在归乡的路上》，施碧梧词曲，创作于1980年，原唱李建复。歌词唱道：

快快赶路回去／回到我的乡里／那儿有我的回忆／写了满山地／抬起头向前望／遥望我的故乡／那儿有我的爹娘／是否别来无恙／路儿虽遥远／我却不疲倦／加快了我的马鞭／归心似箭／故乡已经在望／和梦里一样／多少年的期盼／终于回到它面前。[①]

此歌一开始就烙印着游子难舍的情结，只有归心似箭回到那片土地，才能明白，故乡尘封着儿时最真的记忆，故乡也是心中永远的天堂。

再如歌曲《龙的传人》，侯德健词曲，创作于1978年，原唱李建复。歌词唱道：

遥远的东方有一条江／它的名字就叫长江／遥远的东方有一条河／它的名字就叫黄河／古老的东方有一群人／他们全都是龙的传人／巨龙脚底下我成长／长成以后是龙的传人／黑眼睛黑头发黄皮肤／永永远远是龙的传人／百年前宁静的一个夜／巨变前夕的深夜里／虽不曾看见长江美／梦里常神游长江水／虽不曾听见黄河壮／澎湃汹涌在梦里／古老的东方有一条龙／它的名字就叫中国／枪炮声敲碎了宁静夜／四面楚歌是姑息的剑／多少年炮声仍隆隆／多少年又多少年／巨龙巨龙你擦亮眼／永永远远地擦亮眼。[②]

此歌唱出了20世纪80年代的台湾同胞对中国的思念之情。1978年，美国与台湾当局"断交"，在台湾政治大学读书的侯德健对此事情能够接

① 蔡朝东：《20世纪群众喜爱的歌》，昆明，云南人民出版社，1999年，第11页。
② 蔡朝东：《20世纪群众喜爱的歌》，昆明，云南人民出版社，1999年，第908页。

受，在他看来，1840年鸦片战争以来，中国人一直被西方列强所蹂躏和欺压，于是愤怒之下写下了《龙的传人》。因为海峡两岸的矛盾冲突是"兄弟之间"的纷争，容不得外国人在其中挑拨离间、渔翁得利。同年，台湾恰逢"民谣运动"的高潮时期，《龙的传人》由李建复演唱且迅速传开于台湾。不久之后，台湾《联合报》刊出歌词全文。《龙的传人》所呈现出身为"龙的传人"的民族感和自豪感，鼓舞了中华儿女的爱国热情。在经过中国香港歌手张明敏重新演绎之后，歌曲传遍内地。"龙的传人"也成为中国人的民族别称。2000年6月，歌手王力宏重新演绎此歌，接近嘻哈摇滚风格。

蔡琴的《出塞曲》，海山唱片公司于1980年发行。歌曲有：《出塞曲》《被遗忘的时光》《相思雨》《怎么能》《船》《抉择》《远扬的梦舟》《晨书》《送别》《庭院深深》。歌曲范例《出塞曲》，席慕蓉词、李南华曲，创作于1980年。歌词唱道：

请为我唱一首出塞曲/用那遗忘了的古老言语/请用美丽的颤音轻轻呼唤/我心中的大好河山/那只有长城外才有的清香/谁说出塞歌的调子太悲凉/如果你不爱听/那是因为歌中没有你的渴望/而我们总是要一唱再唱/想着草原千里闪着金光/想着风沙呼啸过大漠/想着黄河岸啊阴山旁/英雄骑马壮/骑马荣归故乡。①

她唱《出塞曲》，是一种悲伤、沧桑，但是淡淡的、不会流泪的感觉。1979年，蔡琴参加"海山唱片"所举办的"民谣风"歌唱比赛而一举进入了华语歌坛。她的嗓音仿佛生来就是诗人席慕蓉的代言人，音色仿佛表现出骏马奔驰的景象。

费玉清的《变色的长城》，王振敬唱片公司于1981年发行。歌曲有：《变色的长城》《又见柳叶青》《远行》《浮萍》《刮地风》《不能不看你》《船歌》《归帆》《春风》《太阳》《迎风独行》《永远只有你》。歌曲范例《变色的

① 王澄翔：《走过流行音乐的四分之一世纪》，上海，上海画报出版社，2004年，第15页。

长城》，小轩词、谭健常曲，创作于1981年，原唱费玉清。歌词唱道：

> 望尽千载春秋我看到你／穿山越岭横贯东西／听遍万里哭声我听到你／为着多少好汉哭泣／风沙滚滚荒野漫漫／那条蒙尘的巨龙／静卧苦难的国土上／诉不尽千古沉哀／啊！几时再有草长马壮的好风光／长城万里长城纵横青史／纵横太平与乱世／长城万里长城几时再有／草长马壮的好风光／风沙滚滚荒野漫漫／那条蒙尘的巨龙／静卧苦难的国土上／诉不尽千古沉哀。①

费玉清的嗓音非常特别，"沙音"和"鼻音"的混合音色，既符合"民谣风格"或"民歌风格"，又像时代的新潮风格。

第三节　跻身世界高水平的《阿姐鼓》

全球化是信息时代的产物。过去任何形态的文化都是区域性的，因地理障碍和交流障碍而形成。但是，在互联网环境下，地理障碍或交流障碍都已变得不再重要，人们可以通过互联网了解到世界各地的生活和文化情景。互联网改造了传统文化，也在为一切事情创造新的发展。它已经成为人们的生活必需品。

例如《阿姐鼓》，这是中国音乐家何训田和原唱歌手朱哲琴合作的流行歌曲专辑。其中包含歌曲：《没有阴影的家园》《阿姐鼓》《天唱》《笛威辛亢·纽威辛亢》《羚羊过山冈》《卓玛的卓玛》《转经》。

何训田，上海音乐学院作曲系原主任，《阿姐鼓》这张专辑是他从1991年开始制作至1993年结束。这两年来，何训田从学院派音乐跨至流行音乐，这是一个非常大的转变。技术层面这两者的转换没有障碍，甚至有利于多手段的运用。观念上这两者的转换就很难了，学院派相对比较清高，流行音乐比较接地气，大众参与人数多，标准模糊，难度也高。

歌曲范例《阿姐鼓》，何训友词、何训田曲，创作于1991—1993年，原唱朱哲琴。歌词唱道：

① 王澄翔：《走过流行音乐的四分之一世纪》，上海，上海画报出版社，2004年，第18页。

我的阿姐从小不会说话／在我记事的那年离开了家／从此我就天天天天地想／阿姐啊／一直想到阿姐那样大／我突然间懂得了她／从此我就天天天天地找阿姐啊／玛尼堆前坐着一位老人／反反复复念着一句话／唔唵嘛呢嘛呢嘛呢叭咪吽／天边传来阵阵鼓声／那是阿姐对我说话／唔唵嘛呢嘛呢嘛呢叭咪吽。[①]

歌手朱哲琴主唱的《阿姐鼓》，让人们听懂了"生命不断延续"的主题。为演唱好《阿姐鼓》，朱哲琴接连几个月在西藏地区体验生活。她唱歌中的东方民族风味格外令世界瞩目。这张唱片，堪称一张真正高标准的中国唱片，于1995年在全球56个国家同步出版发行，并且轰动全世界。在《阿姐鼓》专辑中的另外一首《羚羊过山冈》也很有代表性，由陆忆敏词，何训田曲，创作于1991—1993年，原唱朱哲琴。歌词大意是：亚克摇摇藏红花，羚羊过了那山冈。此景非常美丽。歌手的声音释放了"生命的意义"。确切地说，生命最有意义的是"行为"。"羚羊"是美的，更美的是"过山冈"的"行为"。可惜，羚羊走得太快，还来不及赞美又远去了。下一个地方又是什么地方呢？也许是"天那么低，草那么亮"的地方。中国西藏是美的，中国发展也是美的。《阿姐鼓》代表着中国流行歌曲已经跻身于世界高水平的音乐制作之中。

课后习题

选择题

1.下列歌曲哪些表现了文化开放，而哪些歌曲表现了心态开放？请选择：

《走四方》《月亮走我也走》《回到拉萨》《天不下雨天不刮风天上有太阳》《我热恋的故乡》《九月九的酒》《烛光里的妈妈》《祖国，慈祥的，母亲》《黄土高坡》《中国》《爱不爱我》《牵挂你的人是我》《真的好想你》《祝你平安》《你的柔情我永远不懂》《纤夫的爱》。

① 蔡朝东：《20世纪群众喜爱的歌》，昆明，云南人民出版社，1999年，第1128页。

思考题

1.谈谈传统文化与歌曲《龙的传人》。

2.比较《龙的传人》两个演唱版本（张明敏、王力宏），谈谈你的感想。

第八章

20世纪末港台歌曲的风格变化

第一节　港台歌曲发展线索与差异

第一次鸦片战争之后，香港受英国殖民统治，至1997年7月1日才回归中国。这段时期，香港歌曲发展主要归类为三个方面。

1. 上海时代曲在香港的发展。20世纪三四十年代，内地时局动荡，一些知识分子逃避战争，来到香港，上海时代曲同时也传入香港。此时香港人大多比较喜欢周璇、胡蝶、李香兰、吴莺音等歌星演唱的歌曲。例如《夜来香》《玫瑰玫瑰我爱你》《蔷薇处处开》《香格里拉》等。1949年中华人民共和国成立，内地一些词曲家和歌星从上海移居香港，如姚莉、姚敏、梁乐音、黄飞然、李厚襄、张伊文、张露、韩菁清等，到了五六十年代，香港乐坛影响较大的词曲家和歌星多来自上海，香港成了上海时代曲发展的又一个中心。

2. 粤语歌曲在香港的发展。粤语是香港的本土语言，20世纪五六十年代流行粤语歌曲，它的伴奏源自上海时代曲的民乐伴奏，主要乐器有二胡、三弦、扬琴、琵琶、箫、笛等，有些唱片公司称其为"粤语时代曲"。至70年代，它成了香港人心中的主流歌曲。当红歌手有白瑛、吕红、芳艳芬等。至80年代，谭咏麟、张国荣等把粤语歌曲推向了高潮。

3. 英文歌曲在香港的发展。英国在香港实行殖民统治期间，大多数香港人会说英语。50年代以来，香港人开始推崇英文流行歌曲。

香港是多元文化的交流中心。80年代流行的歌曲，例如《万水千山总是情》，邓伟雄词、顾嘉辉曲，创作于1982年，原唱汪明荃。歌词唱道：

莫说青山多障碍 / 风也急风也劲 / 白云过山峰也可传情 / 莫说水中多变幻 / 水也清水也静 / 柔情似水爱共永 / 未怕罡风吹散了热爱 / 万水千山总是情 / 聚散也有天注定 / 不怨天不怨命 / 但求有山水共做证。[①]

从"莫说水中多变幻"到"但求有山水共做证"，这里面既有外来文化的理念，又反映了香港自由打拼的文化现象。这个时期比较流行的歌曲，例如《上海滩》，黄霑词、顾嘉辉曲，创作于1980年，原唱叶丽仪。歌词大意是：有喜有愁，分不清是欢笑还是悲忧。

到了20世纪90年代，香港歌曲快速发展，例如《旧日的足迹》，叶世荣词、黄家驹曲，创作于1991年，原唱黄家驹。此歌唱的是对生活的怀旧之情。尤其1997年香港回归之前的一段日子里，香港人对香港回归这个问题的思考是比较多的，歌曲创作和传唱也反映了人们的思考和感怀。90年代流行的歌曲，例如《不再犹豫》，梁美薇词、黄家驹曲，创作于1991年，原唱黄家驹。歌词唱道：

无聊望见了犹豫 / 达到理想不太易 / 即使有信心斗志却抑止 / 谁人定我去或留 / 定我心中的宇宙 / 只想靠两手向理想挥手 / 问句天几高心中志比天更高 / 自信打不死的心态活到老 / 我有我心底故事 / 亲手写上每段得失乐与悲与梦儿 / 纵有创伤不退避 / 梦想有日达成找到心底梦想的世界 / 终可见。[②]

此歌唱出了香港一代年轻人有自己的判断。歌词"只想靠两手向理想挥手"，过去的理想过去了，敢于面对现实继续努力下去，歌词"自信打不死的心态活到老"即新的理想我们将要实现。

鸦片战争后，英国在香港实行殖民统治。民歌音调混杂多变甚至逐渐消

① 黄新华等：《中国歌星成名金曲》，南昌，百花洲文艺出版社，1999年，第186页。
② 刘传：《流行金曲大全》，海口，南海出版公司，2011年，第10页。

失。粤语歌曲一直是香港流行歌曲的源泉。普通话歌曲是由旧上海时代曲移植而来的，如《何日君再来》《夜来香》等。20世纪50年代以来，香港青年人热衷于模仿欧美流行歌，如爵士乐、乡村音乐以及摇滚乐等。那时，香港成为国际金融、信息中心，文化趋向于商业化、中西方文化混合、多种政治意识形态并存。上海时代曲在香港吸收了商业化的元素，歌曲风格出现了转型，有时代曲的委婉之风，又有淳朴的民歌元素，为港式歌曲风格的形成奠定了基础。至60年代，香港制造业成为经济主流，如纺织、塑料、电子等行业，开始出现迎合"工厂妹"口味的粤语歌曲，代表人如陈宝珠、肖芳芳等。与此同时，开始出现了琼瑶热，也掀起了柔情的歌曲风格。70年代初又出现港台合流风格趋势，代表歌手如静婷、叶枫等，歌曲如《荷塘月色》等。

20世纪70年代，香港经济腾飞，香港同胞的优越感越来越显著，开始认识到传统文化与西方文化的区别，也激发了音乐家用粤语创作歌曲的热情。粤语歌曲的传播，随着电视进入家庭，电视节目出现"音乐排行榜"栏目，尤其在年轻人当中被迅速传开。1977年，香港作曲家协会成立，比较旧式的粤语歌词，如"卿、哥、妹、郎"等字已经不太使用，取而代之的是现代化口语"你""我""他"之类的称呼。例如《啼笑因缘》，叶绍德词，黄霑曲，创作于70年代。《上海滩》，发行于1980年，顾嘉辉曲、黄霑词。很明显，歌词开始向"普通话"方面转变。20世纪70—80年代，粤语歌曲发展主要代表人物是许冠杰、顾嘉辉和黄霑。

许冠杰1948年出生于广州。香港实力派歌手，自70年代以来，他开始组建乐队，担任乐队主唱；1972年做过电视节目主持人；1974年导演电影《鬼马双星》以及担任主唱。许冠杰的第一张专辑《鬼马双星》，其音乐元素源自民族音乐曲调，1974年他因为同名歌曲开始走红。

顾嘉辉1933年出生于广东。他的代表歌曲《上海滩》和《万水千山总是情》等在人们心中留下了挥不去的记忆。这些歌曲呈现出香港社会、内地社会和西方社会的文化交融。在作曲风格上，顾嘉辉的歌曲倾向于西洋音乐和中国古典音乐相结合的风格。

黄霑原名黄湛森，出生于广东。他创作的歌词堪称"歌词宗匠"，例如

《上海滩》《沧海一笑》《狮子山下》《我的中国心》《黎明不要来》《倚天屠龙记》等，它们能触动聆听者的心灵。1980年，黄霑受邓丽君邀请，由邓丽君演唱由他作词、作曲的《忘记他》，并获得"最佳中文（流行）歌曲奖"。他代表着香港粤语流行歌曲的崛起与辉煌。

在许冠杰、顾嘉辉此后的10余年里，如卢国沾、郑国江、黄霑、邓伟雄、叶绍德、黎彼得、黎小田、林振强、林敏德、潘源良、潘伟源、向雪怀、卡龙、卢永强、林子强、陈百强、卢冠廷、蔡国权、伦永亮等一批词曲家开始登上了香港歌坛。歌唱方面如罗文、关正杰、汪明荃、叶丽仪、林子祥、叶振棠、郑少秋、陈百强、区瑞强、温拿乐队、谭咏麟、钟镇涛、张国荣、梅艳芳、陈慧娴等人成为声乐界的主要力量。

20世纪80年代中，香港娱乐圈开始步入工业化时代。歌星形象侧重包装和个性化的夸张；歌曲的创作迎合商业和娱乐性，并被纳入市场的整体策划，香港流行歌曲进入了一个繁荣时期。娱乐工业化歌手的特点，其一，演唱与演艺兼之，或者演唱与创作兼之；其二，歌曲、歌手及发行出版，均具有包装与夸张特点。香港流行歌曲虽然歌词保留粤语词，但歌词内容和旋律风格开始转向了流行歌曲的风格。例如谭咏麟、张国荣和梅艳芳等歌星，先后成为这个时期香港粤语流行歌曲的主要代表人物。

谭咏麟，20世纪50年代生于中国香港，70年代进入歌坛。至1988年共获得100多个奖项。代表歌曲《雾之恋》《爱的根源》《半梦半醒》《爱在深秋》等。歌曲《半梦半醒》，潘源良词，梁弘志曲，创作于1988年，编曲卢东尼，原唱谭咏麟。此歌里的爱情就像梦境一样的美好，但是，接受的方式是被一种精美的包装所感动的，而不是经过暴风雨之后的感动。它的风格符合娱乐工业化的特点。

张国荣，20世纪50年代生于中国香港。1977年他由 *American Pie* 获"亚洲歌唱大赛业余歌手"亚军进入歌坛，1983年推出专辑《风继续吹》大获成功。歌曲《风继续吹》，郑国江词，宇崎龙童曲，创作于1982年，编曲徐日勤，原唱张国荣。张国荣磁性的音色，加上粤语独特的发音呈现出凄美、忧伤和一点点温热的情感。它让你感觉到生活中一点夸张的东西，却又具有一

种完全可以接受的美。

这段时期，台湾歌曲与香港歌曲发展既有相同之处，又有不同的地方，台湾歌曲大致可以划为4类。

1. 台湾民谣。这是台湾地区特色的歌曲，流传于民间，如《天乌乌》《丢丢铜仔》等。20世纪三四十年代，民谣代表作有《桃花泣血记》《补破网》《望春风》《港边惜别》等。

2. 上海时代曲。国民党迁台之后，上海时代曲开始在社会中流行开来，如《恭喜恭喜》《夜来香》《南屏晚钟》《春风吻上我的脸》《情人的眼泪》《香格里拉》等。

3. 受日本歌曲影响的歌曲。20世纪三四十年代，台湾作曲家主要在日本学习音乐，当时台湾颇有影响的唱片公司"古伦美亚"由日本人创办。台湾早期的流行歌曲受到日本音乐的影响。如《东京夜曲》《意难忘》《爱人》《小村之恋》《让时光匆匆流去》等。

4. 本土歌手演唱的英文歌曲。20世纪50年代以来，美军进驻台湾地区，几家电台随之播放英文歌曲，且带动了本地歌手演唱英文歌曲的潮流。之后，"民歌运动"的流行歌手几乎都曾受到英文歌曲的影响，如齐豫、黄莺莺、苏芮最初是演唱英文歌曲为主的，罗大佑也曾受到鲍勃·迪伦和"披头士"的影响。

80—90年代末，台湾流行歌曲发展比较突出，歌曲涉及与大陆的关系、与时代的关系以及与传统文化的关系。例如《何日君再来》，这是20世纪三四十年代流行的歌曲，原唱周璇。它让人们想起"旧上海、有轨电车、留声机、外滩、电影、舞厅"等情景。半个世纪后，邓丽君翻唱此歌，这首歌恰在中国大陆那一代年轻人中流行开来。进入90年代初，歌曲《你看你看月亮的脸》，杨立德词、陈小霞曲，创作于1991年，原唱孟庭苇。歌词唱道：

圆圆的圆圆的月亮的脸 / 扁扁的扁扁的岁月的书签 / 甜甜的甜甜的你的笑颜 / 是不是到了分手的时间 / 不忍心让你看见我流泪的眼 / 只好对你说你看你看 / 月亮的脸偷偷地在改变。[1]

[1] 蔡朝东:《20世纪群众喜爱的歌》，昆明，云南人民出版社，1999年，第1074页。

歌词"扁扁的""分手的时间""流泪的眼"以及"偷偷地在改变",表达人们在时代潮流中的感伤。

在这之后,出现了张宇的《都是月亮惹的祸》(1998年),陶喆的《月亮代表谁的心》(2002年),张信哲的《白月光》(2004年)。

除了歌曲创作,台湾歌手以及市场营销也对歌曲发展影响很大。所谓市场营销主要包括:企划宣传、包装与唱片和歌星等项目。其目的是商业歌曲、歌词、曲调契合消费者口味。再加上MTV进入唱片界后,明显为流行歌曲发展起到了推动作用。20世纪80年代初台湾地区经济发展快速,成为亚洲四小龙之一。六七十年代留学归乡的青年,其新思想、新观念影响着本土青年的生活方式。自80年代初之后,唱片业的发展出现了繁荣景象,比如500多家音乐公司得到了注册;歌星方面,出现了如齐秦、罗大佑、苏芮、陈淑桦、张艾嘉、潘越云等;乐队方面,出现了如丘丘、红蚂蚁、印象等;音乐制作和编曲方面,出现了如梁弘志、小虫、李宗盛、童安格、小轩、陈志远、庾澄庆等。从70年代末开始到八九十年代,在歌手、歌曲和创作方面,香港、台湾地区出现了商业合流趋势,港台出现了公司与子公司的发展,如滚石公司与子公司"百代EMI"和"博德曼BMG"、新力与哥伦比亚唱片公司、蓝白唱片公司,为歌手和歌曲发展提供了更多机会和平台。香港、台湾地区与大陆合作的唱片公司,如"宝丽金"与广东"彩龄"合作,"滚石""飞碟"与上海音像合作。

商业模式下的歌手和成功人士。如李宗盛、陈大力、伍思凯、庾澄庆、张宇等,他们最后都成为既唱歌、写歌,同时又是出版流行歌曲的经纪人。编曲方面,在陈志远、庾澄庆之后,又出现涂惠源。录音方面设备升级,修正歌手音准技术有了进步,歌手的成长比较快。实力派歌星,如周华健等;少年偶像,如林志颖、伊能静等;成熟女歌手,如陈淑桦、潘越云等;英俊偶像,如张信哲、小刚等;"反偶像",如赵传、王杰等。

总体而言,在唱片运作与歌曲、歌手等方面,歌手成长期较短,功底不够深厚;新歌多,但感人歌曲较少;唱片或演唱会运作欠成熟;行业的垄断和唱片风格雷同。资金短缺与竞争无力;大陆市场很大,但人们对音乐与音

乐消费认识和理解不够；如何促进两岸流行歌曲发展需进一步探讨。

从80年代开始，台湾社会的变化反映在歌曲创作中，例如歌曲《鹿港小镇》，罗大佑词曲唱，创作于1982年。歌词唱道：

台北不是我的家 / 我的家乡没有霓虹灯 / 繁荣的都市过渡的小镇 / 徘徊在文明里的人们 / 听说他们挖走了家乡的红砖 / 砌上了水泥墙 / 家乡的人们得到他们想要的 / 却又失去他们拥有的 / 门上的一块斑驳的木板 / 刻着这么几句话 / 子子孙孙永宝用 / 世世代代传香火 / 啊！鹿港的小镇。[①]

台湾社会的变化也显现在如歌曲《光阴的故事》之中，此歌由罗大佑词曲，创作于1982年，原唱罗大佑。歌词唱道：

春天的花开秋天的风 / 以及冬天的落阳 / 忧郁的青春年少的我 / 曾经无知地这么想 / 风车在四季轮回的歌里 / 它天天的流转 / 风花雪月的诗句里 / 我在年年的成长 / 流水它带走光阴的故事 / 改变了一个人 / 就在那多愁善感而初次 / 等待的青春……[②]

第二节　20世纪末港台歌曲的风格变化

20世纪末，香港、台湾地区在流行歌曲方面出现了多元风格，例如张艾嘉的《童年》、苏芮的《一样的月亮》、罗大佑的《之乎者也》，以及黄家驹的《命运派对》等，他们创作和演唱的歌曲，各有各的风格，如此丰富和复杂的情况，确实值得深思。

从张艾嘉的歌曲专辑《童年》说起。张艾嘉是全能女艺人，20世纪50年代生于台湾地区。

歌曲专辑《童年》的制作人是罗大佑。该专辑把一首首歌曲"串成"一个人成长的故事唱给人们听。那时候，张艾嘉唱《童年》的时候深有体会，她觉得没有人能够将罗大佑的《童年》表达得比自己更好。事实确实如此，

① 王澄翔：《走过流行音乐四分之一世纪》，上海，上海画报出版社，2004年，第28页。

② 刘传：《流行金曲大全》，海口，南海出版社，2011年，第208页。

她是歌曲专辑《童年》的原唱者，也是最出色的演绎者。歌曲专辑包含：《大家一起来》《流水》《童年》《冬景》《小天使》《落叶纷纷》《是否》《四季》《光阴的故事》《希望像月亮》《春望》。

歌曲《童年》展现了一代人的成长过程，引起了人们的共鸣。此歌由罗大佑词曲，创作于1981年，原唱张艾嘉。歌词唱道：

池塘边的榕树上／知了在声声地叫着夏天／操场边的秋千上／只有蝴蝶儿停在上面／黑板上老师的粉笔／还在拼命叽叽喳喳写个不停／等待着下课／等待着放学／等待游戏的童年／福利社里面什么都有／就是口袋里没有半毛钱／诸葛四郎和魔鬼党／到底谁抢到那支宝剑／隔壁班的那个男孩／怎么还没经过我的窗前／嘴里的零食／手里的漫画／心里初恋的童年／总是要等到睡觉前／才知道功课只做了一点点／总是要等到考试以后／才知道该念的书还没有念／一寸光阴一寸金／老师说过寸金难买寸光阴／一天又一天一年又一年／迷迷糊糊的童年／没有人知道为什么／太阳总下到山的那一边／没有人能够告诉我／山里面有没有住着神仙／多少的日子里总是／一个人面对着天空发呆／就这么好奇／就这么幻想／这么孤单的童年／阳光下蜻蜓飞过来／一片片绿油油的稻田／水彩蜡笔和万花筒／画不出天边那一条彩虹／什么时候才能像高年级的同学／有张成熟与长大的脸／盼望着假期盼望着明天／盼望长大的童年／一天又一天一年又一年／盼望长大的童年。[①]

《童年》这首歌，主要唱出了20世纪五六十年代人的集体回忆。这两代人是80代台湾经济形势转变中感受最具体、最深刻的两代人。他们深感台湾社会的开放、变化和发展的重要性。

20世纪80年代初，台湾地区的经济发展取得了显著的成果，比较而言，当年台湾同胞生活水平远超过大陆人的生活水平。电视机已经走进百姓的家庭，收看电视节目也是人们生活的一个组成部分。1982年，台湾同胞最喜欢观看香港剧《楚留香》。古龙笔下的楚留香，接近神话传奇人物，类似于詹姆斯·邦德。他为人风流倜傥，足智多谋，观察入微，善良多情。尤其轻功高

① 蔡朝东：《20世纪群众喜爱的歌》，昆明，云南人民出版社，1999年，第909页。

绝，世上无人可及。观看电视剧《楚留香》的火爆程度，据《台北日报》报道：路上行人稀少，商店提前关门，出租车很少在路上跑。一时间，台湾社会到处都是留香、天花、蓉蓉等美名，出现于街头广告、商店名称中。1983年6月，日本电视剧《阿信的故事》在台湾地区播出。播出后，台湾女性由此重新审视自己、社会和生活等各方面的关系。该电视剧讲述了阿信历尽艰辛，7岁做女佣开始，面对超负荷的劳动、严厉的管家、家暴的父亲、大地震的袭击、丈夫事业的毁灭、婆婆的虐待、孩子的夭折。最后，阿信还是坚强地活了下来，实现了自己的愿望。电视文化的感人效应和跨空间的传递方式，引起了人们的关注和联想，生活的空间变大了。1984年，台湾地区开播综艺节目，主要播放青年人喜欢的流行歌曲，综艺节目歌曲排行榜栏目收视率最高。1988年，台湾地区各电视台全程转播1988年汉城奥运会，主题歌《手拉手》很快传唱于大街小巷。这些事情若在没有电视机的年代，确实无法想象。

苏芮的《搭错车》由飞碟唱片公司1983年发行。这是《童年》之后一张特别的歌曲专辑。它拓展了歌曲的一般概念，不只是为歌"情"而歌"情"，而是突出了文学、歌词以及其他信息，它把历史问题、社会现状、时代沧桑，都糅合在了一起。无论是唱者还是听者，感受到的不仅是悦耳，更让人深深思考。专辑《搭错车》又称《一样的月亮》，歌曲包括：《序曲》《一样的月亮》《是否》《把握》《新店溪畔》《请跟我来》《变》《情路》。

苏芮，20世纪50年代出生于台北的一个小康之家，祖籍山东，母亲是福建人。苏芮把黑人灵歌的演唱元素融入华语流行歌曲之中，称得上是独树一帜的风格。普通话专辑《搭错车》是她演唱生涯中的一次转折。她获得的奖项大大小小50多个，它们见证了苏芮的歌唱价值。

歌曲《是否》，由罗大佑词曲，创作于1983年，编曲陈志远，原唱苏芮。歌词唱道：

是否这次我将真的离开你 / 是否这次我将不再哭 / 是否这次我将一去不回头 / 走向那条漫漫永无止境的路 / 是否这次我已真的离开你 / 是否泪水已干不再流 / 是否应验了我曾说的那句话 / 情到深处人孤独 / 多少次的寂寞挣扎在心头 / 只为挽回我将离去的脚步 / 多少次我忍住胸口的泪水 / 只是为了告诉我自

己／我不在乎／是否这次我已真的离开你／是否泪水已干不再流／是否应验了我曾说的那句话／情到深处人孤独。[1]

"是否"通常的解释是"对不对"或"是不是"的意思。但是，"是否"一旦配上旋律时，在这首歌曲里意思就不一样了，再加上歌手独特的音色，歌词意思就广义多了。就是说，不是简单地指"离开你"对不对，"不再哭"对不对，"不回头"对不对，"永无止境的路"对不对，等等，而是更深层次地去想"情到深处"人为什么"孤独"的问题。歌词唱道："多少次的寂寞挣扎在心头，只为挽回我将离去的脚步；多少次我忍住胸口的泪水，只是为了告诉我自己，我不在乎。"意思似乎是说，不在乎走什么"路"，在乎的是"路"上顺利、快乐是否。

歌曲《请跟我来》，由梁弘志填词谱曲，钟兴民编曲，创作于1983年，原唱苏芮、虞戡平。歌词唱道：

（男）我踩着不变的步伐／是为了配合你到来／在慌张迟疑的时候／请跟我来／（女）别说什么／（男）别说什么／（女）那是你无法预知的世界／（男）世界／（女）别说你不用说／（男）别说你不用说／（女）你的眼睛已经告诉了我／（男）了我／啊啊啊／（女）我带着梦幻的期待／是无法按捺的情怀／在你不注意的时候／请跟我来／（合）当春雨飘呀飘地飘在／你滴也滴不完的发梢／戴着你的水晶珠链／请跟我来……[2]

此歌由男女对唱的形式展开的，曲调里充满着"悲"的成分而引起听者或者唱者的深度思考。人生有两条路，一条是至远方的路；另一条是回家的路。不管是什么"路"，只要"戴着你的水晶项链"，只要你有信仰，"路"上的任何艰难都可以克服。歌词最后一句，即"请跟我来"，就是有足够信心的意思。

歌曲《一样的月光》，由吴念真、罗大佑词，李寿全谱曲，陈志远编曲，创作于1983年，原唱苏芮。歌词唱道：

[1] 蔡朝东：《20世纪群众喜爱的歌》，昆明，云南人民出版社，1999年，第736页。
[2] 王澄翔：《走过流行音乐四分之一世纪》，上海，上海画报出版社，2004年，第40页。

什么时候儿时玩伴都离我远去／什么时候身旁的人已不再熟悉／人潮的拥挤拉开了我们的距离／沉寂的大地在静静的夜晚默默地哭泣／谁能告诉我／谁能告诉我／是我们改变了世界／还是世界改变了我和你／一样的月光／一样地照着新店溪／一样的冬天／一样地下着冰冷的雨／一样的尘埃／一样地在风中堆积／一样的笑容／一样的泪水／一样的日子／一样的我和你／什么时候蛙鸣蝉声都成了记忆／什么时候家乡变得如此的拥挤／高楼大厦到处耸立／七彩霓虹把夜空染得如此的俗气／谁能告诉我／谁能告诉我／是我们改变了世界／还是世界改变了我和你。①

接着，说说 Beyond 乐队，乐队名称在中文中是"超越"的意思。20世纪60年代以来，香港受西方摇滚乐影响，年轻人自组乐队模仿西方流行歌曲形式。80年代中后期，香港出现很多乐队，如：Beyond、太极、达明一派、风云、川鸣、边界、草蜢等。这些乐队多以原创为主，主要创作"非情歌主题"的歌曲。最早倡议"非情歌运动"是香港著名填词人卢国沾，80年代末得到许多乐队的响应，并且在创作上赋予实践，歌曲形成独特的风格。Beyond 乐队由黄家驹、黄家强、黄贯中和叶世荣四人组成。他们创作了大批非情歌题材的作品，如关于母亲的《真的爱你》，关于种族问题的《光辉岁月》，关于人类和平的 AMANI，关于理想的《海阔天空》《不再犹豫》等。

黄家驹，生于20世纪60年代，他是 Beyond 乐队的主创者，是主音歌手、作曲人、填词人，乐队大部分歌曲都是他创作的。他的特长是节奏吉他手，沙哑嗓音，歌曲尾音处理以巧妙见称。他是乐队的灵魂人物。1980年，他和叶世荣、邓炜谦及李荣潮一起组建乐队。1989年，关于歌颂母亲题材的《真的爱你》出版发行，开始走红。1990年，乐队发行歌曲《光辉岁月》，开始大红，由此影响着香港歌坛及娱乐圈的发展。1990—1992年，Beyond 在日本发展，形势大好。1993年由日本邀请，黄家驹等人于6月24日在日本富士电视台4号录音室拍摄《想做什么，就做什么》的游戏节目时，黄家驹不慎滑落

① 王澄翔：《走过流行音乐四分之一世纪》，上海，上海画报出版社，2004年，第41页。

2.7米高的舞台下，头部严重受伤，医治无效，于6月30日逝世。Beyond乐队于2005年宣布解散。

　　歌曲《光辉岁月》，黄家驹作词、作曲并主唱。收录在Beyond于1990年9月发行的粤语专辑《命运派对》中，是致敬南非黑人领袖曼德拉的一首歌曲。曼德拉的一生，全身心地献给了与种族主义隔离抗争的事业中，并且最终取得了全面胜利。在南非持续了几百年的种族隔离制度被终结，赢得了全世界的赞许，他也因此获得了1993年颁发的诺贝尔和平奖。歌词唱道：

　　钟声响起归家的讯号／在他生命里仿佛带点唏嘘／黑色剪给他的意义／是一生奉献肤色斗争中／年月把拥有变做失去／疲倦的双眼带着期望／今天只有残留的躯壳／迎接光辉岁月／风雨中抱紧自由／一生经过彷徨的挣扎／自信可改变未来／问谁又能做到／可否不分肤色的界线／愿这土地里／不分你我高低／缤纷色彩显出的美丽／是因它没有／分开每种色彩／年月把拥有变做失去／疲倦的双眼带着期望／今天只有残留的躯壳／迎接光辉岁月／风雨中抱紧自由／一生经过彷徨的挣扎／自信可改变未来／问谁又能做到。[①]

　　Beyond乐队在成立之初，始终坚持独立音乐，由于乐队生存环境的限制，他们早期的歌曲作品充满了愤怒和反抗。由于Beyond乐队的不懈努力，他们的音乐开始慢慢被世人所接受，他们也逐渐从边缘走上正统的歌坛。

　　黄家驹在去非洲的演出中，切实感受到了非洲人民由于连年的战争和自然灾害的频发，而遭受的苦难生活。回到香港后，他通过媒体再次了解到曼德拉身陷囹圄仍为广大黑人的解放事业而不懈奋斗的情况，他就有了强烈的创作欲望。也许曼德拉的抗争精神使他联想到了Beyond乐队成立之初以及苦苦拼搏的岁月，并产生了强烈的共鸣。他写下这首旋律流畅、曲调倾向摇滚的《光辉岁月》。这首歌曲一经推出，便受到了来自歌迷们的极力推崇，也成为Beyond乐队的经典曲目之一，传唱至今。黄家驹和Beyond乐队最大的贡献是为香港乐坛上增添了"非情歌"类型。

　　与Beyond不同，罗大佑的歌曲具有"商业行为与文化批判"相结合的特

① 刘传：《流行金曲大全》，海口，南海出版社，2011年，第12页。

点。罗大佑出生于20世纪50年代，是台湾地区苗栗县的客家人，祖籍广东省梅县，有"华语流行歌曲教父"之称。歌曲专辑《之乎者也》是罗大佑1982年4月推出的首张专辑。罗大佑的主要歌曲有《你的样子》《光阴的故事》《穿过你的黑发的我的手》《家》《野百合也有春天》《童年》《恋曲1990》《未来的主人翁》《鹿港小镇》《滚滚红尘》《闪亮的日子》，等等，都广为传唱。他的好歌众多，例如《穿过你的黑发的我的手》，歌词唱道：

穿过你的黑发的我的手／穿过你的心情的我的眼／如此这般的深情若飘逝转眼成云烟／搞不懂为什么沧海会变成桑田／牵着我无助的双手的你的手／照亮我灰暗的双眼的你的眼／如果我们生存的冰冷的世界依然难改变／至少我还拥有你化解冰雪的容颜／我再不需要他们说的诺言／我再不相信他们编的谎言／我再不介意人们要的流言／我知道我们不懂甜言蜜语。[1]

其中"我再不需要他们说的诺言，我再不相信他们编的谎言，我再不介意人们要的流言，我知道我们不懂甜言蜜语"这段歌词非常巧妙地对当时的商业化进行批判。这方面又如《未来的主人翁》，歌词唱道：

我们不要一个被科学游戏污染的天空／我们不要一个被现实生活超越的时空／我们不要一个越来越远模糊的水平线／我们不要一个一个越来越近沉默的春天／我们不要被你们发明变成电脑儿童／我们不要被你们忘怀变成钥匙儿童。[2]

对过度商业化进行反思是罗大佑的最大特点。再如歌曲《家》，歌词唱道：

每一首苍老的诗写在雨后的玻璃窗前／每一首孤独的歌为你唱着无心的诺言／每一次牵你的手总是不敢看你的双眼／转开我晕眩的头是张不能不潇洒的脸／给我个温暖的家庭给我个燃烧的爱情／让我这出门的背影有个回到了家的

① 王澄翔：《走过流行音乐四分之一世纪》，上海，上海画报出版社，2004年，第52页。

② 王澄翔：《走过流行音乐四分之一世纪》，上海，上海画报出版社，2004年，第42页。

心情。①

再来说说香港地区的歌曲发展。1992年，张国荣、梅艳芳和许冠杰先后告别歌坛。香港电台开始宣传新的歌手，把张学友、刘德华、黎明和郭富城四人称为"四大天王"，一时间出现了"四大天王"主宰乐坛的局面，随即成为继谭咏麟、张国荣之后，香港流行歌坛又一个"神话"。

张学友，20世纪60年代出生于中国香港。80年代成为香港歌坛的重要歌星之一。1991年，他推出专辑《情不禁》，其中单曲《每天爱你多一些》成为华语歌坛各大排行榜首；1993年，他推出歌曲专辑《吻别》，成为当时最有影响的华人歌手。其中歌曲《吻别》特别突出，何启宏词、殷文琦曲，创作于1988年，原唱张学友。歌词唱道：

前尘往事成云烟消散在彼此眼前／就连说过了再见也看不见你有些哀怨／给我的一切你不过是在敷衍／你笑得越无邪我就会爱你爱得更狂野／总在刹那间有一些了解／说过的话不可能会实现／就在一转眼发现你的脸／已经陌生不会再像从前／我的世界开始下雪／冷得让我无法多爱一天／冷得连隐藏的遗憾都那么地明显／我和你吻别在无人的街／让风痴笑我不能拒绝／我和你吻别在狂乱的夜／我的心等着迎接伤悲。②

该曲是情歌中的典范，旋律凄美，被张学友演绎得格外动容，将一种难舍的情怀表现得惟妙惟肖。

歌曲《情网》是张学友另一首代表作品，刘虞瑞词、伍思凯曲，创作于1993年。歌词唱道：

你再为我点上一盏烛光／因为我早已迷失了方向／我掩饰不住地慌张／在迫不及待地张望／生怕这一路是好梦一场／而你是一张无边无际的网／轻易就把我困在网中央／我越陷越深越迷惘／路越走越远越漫长／如何我才能锁住你眼光／情愿就这样守在你身旁／情愿就这样一辈子不忘／我打开爱情这扇窗／却

① 王澄翔：《走过流行音乐四分之一世纪》，上海，上海画报出版社，2004年，第52页。

② 刘传：《流行金曲大全》，海口，南海出版社，2011年，第436页。

看见长夜日凄凉／问你是否会舍得我心伤。①

黎明，20世纪60年代出生于北京，1973年移居香港。至90年代，一共推出歌曲专辑20多张。凭借歌曲专辑《今夜你会不会来》，他一跃成为香港"四大天王"之一。歌曲《今夜你会不会来》，由简宁、谢明训作词，林东松作曲，创作于1991年，编曲王豫民。全歌是用粤语唱，唯独"今夜你会不会来"一句是用普通话唱，这种处理方式显得这句歌词非常重要且具有传播度。

刘德华，20世纪60年代出生于中国香港。最初以影视演员进入演艺圈，80年代涉足歌坛。至1997年，一共推出20多张专辑。代表歌曲：《忘情水》《你是我的女人》《情未了》等。其中《你是我的女人》，李安修词、Kenny G. 曲，创作于1998年。歌词唱道：

一个女人究竟为了什么／会做如此牺牲／一个男人究竟犯了什么／会让你如此心疼／我在人群中四处不停狂奔／只为了找回那一份真／一份不可能的真／和一次不可能的吻／和一个不可能的人／留住你一吻一唇／在我心中你是我的女人／留住你深情眼神／我情愿换个方式／请你做我的女人。②

此歌一方面唱的是爱情故事，而且是"一份不可能的真"的爱情故事；另一方面唱的是"我在人群中四处不停狂奔"的求"真"之路。

歌曲《忘情水》同样是这个道理的延伸。此歌由陈耀川作词，李安修作曲，创作于1994年。歌词唱道：

就让我忘了这一切／啊给我一杯忘情水／换我一夜不流泪／所有真心真意／任它雨打风吹／付出的爱收不回／啊给我一杯忘情水／换我一生不伤悲／就算我会喝醉／就算我会心碎／不会看见我流泪。③

此歌进一步唱出了爱情的感伤。

香港出现了"四大天王"，同时出现了多位"天后"，她们是林忆莲、王菲、叶倩文、周慧敏、彭羚、郑秀文等。在"四大天王"主宰歌坛的90年代，女歌星的发展受到很大影响。

① 刘传：《流行金曲大全》，海口，南海出版社，2011年，第437页。
② 张前：《百名歌星成名曲》，郑州，河南文艺出版社，2000年，第451页。
③ 张前：《百名歌星成名曲》，郑州，河南文艺出版社，2000年，第454页。

林忆莲，20世纪60年代出生于中国香港，至1999年一共推出12张专辑。代表歌曲《爱上一个不回家的人》《至少还有你》等。歌曲《至少还有你》，林夕词、Davy Chan曲，创作于2000年。歌词唱道：

　　我怕来不及我要抱着你／直到感觉你的皱纹有了岁月的痕迹／直到肯定你是真的直到失去力气／为了你我愿意动也不能动也要看着你／直到感觉你的发线有了白雪的痕迹／直到视线变得模糊直到不能呼吸／让我们形影不离／如果全世界我也可以放弃／至少还有你值得我去珍惜／而你在这里就是生命的奇迹／也许全世界我也可以忘记／就是不愿意失去你的消息／你掌心的痣我总记得在哪里／我们好不容易我们身不由己／我怕时间太快不够将你看仔细／我怕时间太慢日夜担心失去你／恨不得一夜之间白头永不分离。[①]

　　此歌通过两个人的爱情故事，唱出了人生、信任、依恋以及生命律动。相比过去，当代爱情故事更加细致、立体和全面。

　　歌曲《爱上一个不回家的人》，丁晓雯词、陈志远作曲，创作于1990年。歌词唱道：

　　爱过就不要说抱歉／毕竟我们走过这一回／从来我就不曾后悔／初见那时美丽的相约／曾经以为我会是你／浪漫的爱情故事／唯一不变的永远／是我自己愿意承受／这样的输赢结果／依然无怨无悔／期待你的出现天色已黄昏／爱上一个不回家的人／等待一扇不开启的门／善变的眼神紧闭的双唇／何必再去苦苦强求苦苦追问。[②]

　　王菲，曾用名王靖雯，20世纪60年代出生于北京，1987年随家移居香港。90年代推出歌曲专辑 Everything 获得成功。至2000年一共推出歌曲专辑15张。代表歌曲《只爱陌生人》《你快乐所以我快乐》《当时的月亮》等。

　　歌曲《只爱陌生人》，林夕词、张亚东曲，编曲张亚东，创作于1999年，歌词唱道：

　　我爱上一道疤痕／我爱上一盏灯／我爱倾听转动的秒针／不爱其他传闻／我

① 刘传：《流行金曲大全》，海口，南海出版社，2011年，第182页。
② 黄新华等：《中国歌星成名金曲》，南昌，百花洲文艺出版社，1999年，第310页。

爱得比脸色还单纯／比宠物还天真／当我需要的只是一个吻／就给我一个吻／我只爱陌生人／给我爱上某一个人／爱某一种体温／喜欢看某一个眼神／不爱其他可能。①

此歌的创作颇有新意，与一般的歌曲概念不同，内容不同，结构也不同；其大胆的情感表达是一种突破和创新；歌手独特的音色形成了鲜明的个人风格。她成为"高冷""个性""自由"的代表。

歌曲《你快乐所以我快乐》，林夕词、张亚东曲，创作于1997年。歌词唱道：

你眉头开了／所以我笑了／你眼睛红了／我的天灰了／啊天晓得既然说／你快乐于是我快乐／玫瑰都开了／我还想怎么呢／求之不得求不得／天造地设一样的难得／喜怒和哀乐／有我来重蹈你覆辙／你头发湿了／所以我热了／你觉得累了／所以我睡了／天晓得既然说／你快乐于是我快乐／玫瑰都开了／我还想怎么呢／求之不得求不得／天造地设一样的难得／喜怒和哀乐／有我来重蹈你覆辙／不管为什么心安理得／天晓得既然说／你快乐于是我快乐／玫瑰都开了／我还想怎么呢／求之不得求不得／天造地设一样的难得／喜怒和哀乐／有我来重蹈你覆辙。②

演绎此歌，王菲的嗓音使听者有一种放松、慵懒感，并有"长而不长"的感觉。

叶倩文，20世纪60年代出生于台北，1984年凭着歌曲专辑《零时十分》开始走红。至1996年一共推出专辑14张。代表歌曲：《潇洒走一回》等。

歌曲《潇洒走一回》，陈乐融、王蕙玲词，陈大力、陈秀男曲，创作于1991年。歌词唱道：

天地悠悠过客匆匆潮起又潮落／恩恩怨怨生死白头几人能看透／红尘啊滚滚痴痴啊情深／聚散终有时／留一半清醒留一半醉／至少梦里有你追随／我拿青

① 天籁音乐工作室：《王菲歌曲精选》，天津，百花文艺出版社，2006年，第132页。

② 张前：《百名歌星成名曲》，郑州，河南文艺出版社，2000年，第484页。

春赌明天 / 你用真情换此生 / 岁月不知人间多少的忧伤 / 何不潇洒走一回。①

此歌融合了民族的、古典的和现代的元素歌名及歌词呈现一种朴素的人生哲理，与90年代经济浪潮中人们的观念变化是契合的，即坚持改变，化繁为简。

第三节　台湾流行歌曲风格的确立：一代歌星邓丽君

跨进20世纪80年代之后，台湾同胞的日常生活也在发生巨大变化。整个社会呈现着开放、多元和复杂的景象。

文章，本名黄文章，20世纪60年代出生于广东，20世纪80年代以来活跃于台湾歌坛。1984年在台湾发行歌曲专辑《三百六十五里路》。1985年，歌曲《三百六十五里路》在台湾获得金嗓子奖和最佳新人奖。此歌由小轩作词，谭健常作曲，创作于1984年。此歌描述了一个异乡游子风餐露宿的形象。从唱歌的角度而言，它包含着民族音调和乡土情结。此歌之所以能够取得成功，离不开时代环境下中国人普遍追求回归故乡的文化心理。歌曲《故乡的云》同样如此，小轩词、谭健常曲，创作于1984年。歌词唱道：

天边飘过故乡的云 / 它不停地向我召唤 / 当身边的微风轻轻吹起 / 有个声音在对我呼唤 / 归来吧归来哟 / 浪迹天涯的游子 / 归来吧归来哟 / 别再四处漂泊。②

费玉清原名张彦亭，有"金嗓歌王"之称，20世纪50年代出生于台北，台湾地区男歌手、主持人。他与歌手文章都有"回归中国"题材的歌曲。所不同的是：一个从共同认识的角度歌唱中国，另一个从历史的角度歌唱中国。歌曲专辑《梦驼铃》于1984年3月发行，其中歌曲《梦驼铃》，小轩词、谭健常曲，编曲陈志远，创作于1984年。歌词唱道：

……攀登高峰望故乡 / 黄沙万里长 / 何处传来驼铃声 / 声声敲心坎 / 盼望踏

① 张前：《百名歌星成名曲》，郑州，河南文艺出版社，2000年，第582页。
② 蔡朝东：《20世纪群众喜爱的歌》，昆明，云南人民出版社，1999年，第894页。

上思念路／飞纵千里山／天边归雁披残霞／乡关在何方……风沙挥不去印在／历史的血痕／风沙飞不去苍白／海棠血泪／黄沙吹老了岁月／吹不老我的思念／曾经多少个今夜／梦回秦关。①

此歌中的"秦关"一词，源自唐代诗人王昌龄的《出塞二首》中第一首诗的第一句"秦时明月汉时关"。歌词反映了行走在古代丝绸之路上的驼队商人对家国的思念，字里行间流露出强烈的历史沧桑感。

费玉清的音色非常特别，有一种"远不远、近不近"感光，他唱《梦驼铃》比任何歌手都合适。再如歌曲《谁的倩影》，也只有他的演绎才契合。《谁的倩影》，庄奴词、陈怡曲，创作于1986年。此歌在费玉清演绎之后变成一首朦胧诗。

黄莺莺，20世纪50年代出生于台湾地区，祖籍广东，80年代台湾最知名的女歌手之一。80年代的港台，传统文化延续发展，经济发展促进了人们生活水平的提高。黄莺莺的歌声出现在既探索又迷茫的时代之中。她的代表歌曲如《迷惘》，吕钦若词、陈扬作曲。歌词唱道：

惆怅却在沉沙中迷蒙／迷惘迷惘／相见难开口／迷惘在心头／迷惘／再迷惘／我迷惘。②

此歌加深了听者对迷惘的认识。黄莺莺的嗓音很美，很纯情。又如歌曲《梦了无痕》，吕钦若词、陈扬曲。歌词唱道：

看不见踪影听不见足音／却悄悄地闯入我的心中／看不见踪影听不见足音／却深深地记在我的心里／如果说这是梦却为何藏在心／如果说这是梦又为何萦绕耳旁／如果说这是梦为何要闯入我心中／向我诉说向我诉说情衷。③

黄莺莺的代表歌曲还有《忆的长廊》，李沛词、罗萍曲、陈扬编曲；《只有分离》，曹俊鸿词曲，创作于1982年；《天使之恋》，Candy词、喜多郎曲，

① 曹成长：《中国歌曲创作集》（下），石家庄，花山文艺出版社，1998年，第1113页。
② 王澄翔：《走过流行音乐四分之一世纪》，上海，上海画报出版社，2004年，第57页。
③ 王澄翔：《走过流行音乐四分之一世纪》，上海，上海画报出版社，2004年，第57—58页。

创作于1983年。

邓丽君，20世纪50年代出生于台湾地区。她的父亲邓枢早年毕业于黄埔军校第14期，母亲是山东东平人。邓丽君原名邓丽筠，这个"筠"字，意思是"美丽的竹子"。后来有些人把"筠"字误读成"君"，这就是后来"邓丽君"艺名的由来。

有中国人的地方，就有邓丽君的歌声。邓丽君的演唱生涯是从1967年推出首张个人专辑《邓丽君之歌——凤阳花鼓》开始的。1974年，邓丽君赴日本发展，以歌曲《空港》获得日本音乐祭"银赏"。1976年3月，她在香港地区举办个人演唱会；7月，在日本新宿举行个人演唱会；11月，赴马来西亚巡回演出。1979年4月，邓丽君在洛杉矶、旧金山、温哥华、多伦多等北美城市举行个人演唱会。1980年5月，邓丽君在美国纽约林肯中心举办演唱会，获纽约市长授予的"金苹果"胸针；7月巡演于洛杉矶、旧金山等地。这是邓丽君确立自己歌唱风格的阶段。从更广泛的意义来说，也是奠定台湾流行歌曲风格的重要阶段。

1984年1月，邓丽君在台北市立体育馆举办两场"拾亿个掌声——邓丽君15周年巡回演唱会"。需要说明一点，这"拾亿个掌声"演唱会实际情况是没有达到这个数字的。邓丽君原本的想法是在中国大陆再举办演唱会的，最后没有实现。邓丽君演唱的歌曲《赎罪》，1984年在日本位居卡拉OK歌曲点唱总量第一位；1984年5月20日—8月9日期间，邓丽君日文单曲《爱人》获得日本有线点播榜冠军。1986年年初，她推出歌曲《我只在乎你》，在日本居有线点播榜第一名。

1986年，邓丽君被美国《时代杂志》评选为世界七大女歌星。2008年11月，她入选中国《南方都市报》举办的"改革开放30年30位风云人物"评选活动。2008年12月，由《新周刊》协同网络、电视、报刊等媒体举办的"骄子"活动，邓丽君当选"30年十大中国骄子"。2008年，她的《但愿人长久》伴随神舟七号飞上太空。2009年，中国网举办"新中国60年最有影响力文化人物网络评选"活动，邓丽君位居榜首。2010年8月，邓丽君被美国CNN评选为过去50年里全球最知名的20位音乐家之一。2011年3月，邓丽君在台湾

地区"辛亥百年最受尊敬女性"评选中获奖。

邓丽君的歌唱风格甜美、温柔、真挚、大方，演唱形象活泼多姿，这是自80年代以来港台流行歌曲风格的基本面貌。这种歌唱风格的形成与邓丽君的爱情生活存在着千丝万缕的联系。早在70年代末，在新加坡举办演唱会的时候，邓丽君结识了林振发。那个时候，邓丽君并不出名，来看邓丽君演唱会的歌迷并不算多。林振发，新加坡商人，将场子的前三排包了45天，把票免费送人，结果来了很多人。与此同时，他们相爱了。之后，在参加一次日本歌赛时，邓丽君正在发愁参赛唱什么歌的问题，林振发建议邓丽君选唱能够表示他们正在恋爱的歌。就这样，邓丽君选唱了《丝丝的小雨》，旋即荣获1977年日本"何处是故乡"歌唱大赛冠军。《丝丝的小雨》里的情景就像她与林振发的爱情——声音细腻、清晰和真诚。之后，两人的感情因林振发的心脏病猝死而告终。1982年，她认识了马来西亚实业家郭孔丞，他们订婚并去了泰国清迈旅游。这个阶段，邓丽君唱了《甜蜜蜜》《千言万语》等歌曲。之后，郭家长辈们对他们婚事的态度是唱歌不嫁人，嫁人不唱歌。这段感情因邓丽君选择前者而告终。

到了1989年，邓丽君去法国戛纳旅游时与比她小几岁的保罗一见如故，彼此相爱。这一阶段，她的代表作是《我只在乎你》。歌词唱道：

如果没有遇见你/我将会是在哪里/日子过得怎么样/人生是否要珍惜/也许认识某一人/过着平凡的日子/不知道会不会/也有爱情甜如蜜/任时光匆匆流去/我只在乎你/心甘情愿感染你的气息/人生几何能够得到知己/失去生命的力量也不可惜/所以我求求你/别让我离开你/除了你我不能感到/一丝丝情意。①

这时期的邓丽君还喜欢读唱《小城故事》这首歌：

小城故事多/充满喜和乐/若是你到小城来/收获特别多/看似一幅画/听像一首歌/人生境界真善美/这里已包括/唱一唱说一说/小城故事真不错/亲

① 刘传：《流行金曲大全》，海口，南海出版社，2011年，第76页。

密的朋友一起来／小城来做客。①

1995年，邓丽君哮喘和心脏病突发，逝世于泰国清迈。

邓丽君从1969年在新加坡演唱会演唱《一见你就笑》一举成名，至1987年淡出歌坛，她歌唱生涯背后的社会状况是"冷战"中全世界对缓和之声的渴望。

《月亮代表我的心》是邓丽君精选歌曲之一。它创作于1973年，孙仪词、翁清溪曲。最早演唱这首歌的歌手是陈芬兰和刘冠霖。但他们的演绎并没给人留下深刻的印象。1977年，邓丽君翻唱之后，才在人们心目中留下了深刻的印象。至今，成了华人世界无人不知的一首歌。歌词唱道：

你问我爱你有多深／我爱你有几分／我的情也真（不移）／我的爱也真（不变）／月亮代表我的心／轻轻的一个吻／已经打动我的心／深深的一段情／叫我思念到如今／你问我爱你有多深／我爱你有几分／你去想一想／你去看一看／月亮代表我的心。②

此歌演绎堪称一绝。邓丽君的歌声释放了五个信息："真挚""甜美""信任""明晰""开放"。

课后习题

选择题

1.下列歌曲你比较喜爱哪首？为什么？

邓丽君《月亮代表我的心》

苏芮《一样的月亮》

孟庭苇《你看你看月亮的脸》

梅艳芳《床前明月光》

张宇《都是月亮惹的祸》

① 蔡朝东：《20世纪群众喜爱的歌》，昆明，云南人民出版社，1999年，第916页。
② 蔡朝东：《20世纪群众喜爱的歌》，昆明，云南人民出版社，1999年，第913页。

王菲《当时的月亮》

陶喆《月亮代表谁的心》

杨坤《月亮可以代表我的心》

张信哲《白月光》

思考题

1.谈谈20世纪末香港地区、台湾地区流行歌曲的差异。

2.联系"冷战"时期人们渴望听到什么，谈谈你对邓丽君歌声的理解。

第九章

中国特色社会主义时期的流行歌曲（20—21世纪之交）

第一节 歌曲风格的历史性转变

20世纪80年代的中国特色社会主义歌曲风格又是如何呢？歌曲《年轻的朋友来相会》，张枚同词、谷建芬曲，创作于1980年，原唱任雁。歌词唱道：

年轻的朋友们今天来相会／荡起小船儿暖风轻轻吹／花儿香鸟儿鸣春光惹人醉／欢歌笑语绕着彩云飞／啊亲爱的朋友们／美妙的春光属于谁／属于我属于你属于我们八十年代的新一辈／再过二十年我们重相会／伟大的祖国该有多么美／天也新地也新春光更明媚／城市乡村处处增光辉／啊亲爱的朋友们／创造的奇迹要靠谁／要靠我要靠你要靠我们八十年代的新一辈。①

80年代，正值中国改革开放初期，青年人朝气蓬勃的精神风貌与时代发展迸发出的热情十分吻合。《多情的土地》，任志萍词、施光南曲，佟铁鑫原唱，创作于1982年。歌词唱道：

我深深地爱着你／这片多情的土地／我踏过的路径上阵阵花香鸟语／我耕耘过的田野上一层层金黄翠绿／我怎能离开这河叉山脊／这河叉山脊／啊／我拥

① 蔡朝东：《20世纪群众喜爱的歌》，昆明，云南人民出版社，1999年，第384页。

抱村口的百岁洋槐／仿佛拥抱妈妈的身躯。①

此歌的旋律，使人联想到美丽的故乡和祖国母亲，营造一种既沉思又深情的感觉。

说到这一时期歌曲风格的转变，《乡恋》是一个极好的范例。《乡恋》，马靖华词、张丕基曲，创作于1980年，原唱李谷一。歌词唱道：

你的身影你的歌声／永远印在我的心中／昨天虽已消逝分别难相逢／怎能忘记你的一片深情／我的情爱我的美梦／永远留在你的怀中／明天就要来临却难得和你相逢／只有风儿送去我的一片深情。②

李谷一独特的嗓音充分体现了"传承与开放"的时代气息。群众点名要听这首歌。1983年中央电视台直播第一届春节联欢晚会，李谷一在全国人民面前演唱这首《乡恋》，引起轰动，它也成为内地流行歌曲的开山之作。

李谷一，20世纪40年代出生于云南。国家一级演员，代表歌曲除了《乡恋》之外，还有《妹妹找哥泪花流》《难忘今宵》《知音》《边疆泉水清又纯》《绒花》《洁白羽毛寄深情》《心中的玫瑰》，等等。《难忘今宵》歌词唱道：

难忘今宵难忘今宵／无论天涯与海角／神州万里同怀抱／共祝愿祖国好／告别今宵告别今宵／不论新友与故交／明年春来再相邀／青山在人未老／共祝愿祖国好。③

此歌自从1983年"春晚"唱响以来，始终伴随着中国百姓。40多年后当2024年"春晚"上再唱起这首歌时，人们眼光里——更加美好的中国已经成为事实。

郑绪岚，20世纪50年代出生于北京，东方歌舞团歌唱演员，代表歌曲《牧羊曲》《太阳岛上》《妈妈留给我一首歌》《鼓浪屿之波》，等等。歌曲《太阳岛上》，由邢籁、秀田、王立平词，王立平曲，创作于1981年。歌词唱道：

① 刘习良：《歌声中的20世纪》，北京，中国国际广播出版社，1999年，第575页。
② 蔡朝东：《20世纪群众喜爱的歌》，昆明，云南人民出版社，1999年，第812页。
③ 蔡朝东：《20世纪群众喜爱的歌》，昆明，云南人民出版社，1999年，第429页。

明媚的夏日里天空多么晴朗 / 美丽的太阳岛多么令人神往 / 带着真挚的爱情 / 带着美好的理想 / 我们来到了太阳岛上 / 幸福的生活靠劳动创造 / 幸福的花儿靠汗水浇 / 朋友们献出你智慧和力量 / 明天会更美好。①

此歌唱出了人们对美好生活的渴望。实现这样的生活靠的是什么？要靠辛勤劳动、汗水、泪水和智慧去创造。

程琳，20 世纪 60 年代出生于洛阳。她原先是海政歌舞团的二胡演奏员，后改为歌唱演员。她唱歌时有一个特点，即音准相当正确，并且音色丰富。她唱的歌曲《小螺号》传遍祖国大江南北，尤其对 80 年代出生的人影响极大，他们的童年就是在聆听这样的歌声中长大的。歌曲《小螺号》，由付林词曲，创作于 1982 年。歌词唱道：

小螺号嘀嘀嘀吹 / 海鸥听了展翅飞 / 小螺号嘀嘀嘀吹 / 浪花听了笑微微 / 小螺号嘀嘀嘀吹 / 声声唤船归啰 / 小螺号嘀嘀嘀吹 / 阿爸听了快快回啰 / 茫茫的海滩 / 蓝蓝的海水 / 吹起了螺号 / 心里美吧。②

此歌展示出一种"快乐的、开朗的"生活态度，中国特色社会主义使中国更加强大了，百姓更幸福了。

歌曲《信天游》，刘志文词、解承强曲，创作于 1987 年，编曲周晓敏。歌词唱道：

我低头向山沟 / 追逐流逝的岁月 / 风沙茫茫满山谷 / 不见我的童年 / 我抬头向青天 / 搜寻远去的从前 / 白云悠悠尽情地游 / 什么都没改变 / 大雁听过我的歌 / 小河亲过我的脸 / 山丹丹花开花又落 / 一遍又一遍 / 大地留下我的梦 / 信天游带走我的情 / 天上星星一点点 / 思念到永远。③

"信天游"又称"顺天游"，它属于陕北民歌一类，一般两句一段，用同一曲调反复演唱。

作曲家谷建芬，20 世纪 30 年代出生于山东威海。1950 年于旅大文工团担任钢琴伴奏，1952 年考入沈阳音乐学院作曲系。之后，在中国歌舞团音乐创

① 耕耘：《中国通俗歌曲博览》（上），上海，人民音乐出版社，1995 年，第 19 页。
② 耕耘：《中国通俗歌曲博览》（上），上海，人民音乐出版社，1995 年，第 16 页。
③ 耕耘：《中国通俗歌曲博览》（上），上海，人民音乐出版社，1995 年，第 129 页。

作室工作。歌曲作品《年轻的朋友来相会》《妈妈的吻》《采蘑菇的小姑娘》《清晨，我们踏上小道》《烛光里的妈妈》《今天是你的生日，中国》《滚滚长江东逝水》《绿叶对根的情意》《那就是我》等脍炙人口。为什么谷建芬创作的歌曲成功的或者流行的特别多呢？除了作曲家的天赋之外，还有一个原因就是，那个年代的人经历了新旧社会、"大跃进"、"文革"、改革开放。所以，他们创作的东西比较生动，创作的素材及"矿藏"资源比较丰富。

歌曲《绿叶对根的情意》，王健词、谷建芬曲，创作于1986年，原唱刘欢。歌词唱道：

不要问我到哪里去 / 我的心依着你 / 不要问我到哪里去 / 我的情牵着你 / 我是你的一片绿叶 / 我的根在你的土地 / 春风中告别了你 / 今天这方明天那里 / 不要问我到哪里去 / 我的心依着你 / 不要问我到哪里去 / 我的情牵着你 / 无论我在哪片云彩 / 我的眼总是投向你 / 如果我在风中歌唱 / 那歌声也是为着你 / 喔，不要问我到哪里去 / 我是你的一片绿叶 / 我的路上充满回忆 / 你也祝福我 / 我也祝福你 / 这是绿叶对根的情意。①

这首歌1987年在北京举办的谷建芬作品音乐会上由刘欢首唱。同年12月，毛阿敏翻唱这首歌。毛阿敏的演唱版本参加了第四届南斯拉夫贝尔格莱德国际流行音乐节歌曲比赛，并获得了演唱、观众和作曲三个奖项，成为我国首个在流行音乐的国际大赛中获得创作与演唱奖的作品。

王酩，20世纪30年代出生于上海。他和歌唱家李谷一合作了50多首作品，主要原因就是李谷一的歌声非常有特色，具有画面感。代表歌曲《边疆的泉水清又纯》《难忘今宵》《可爱的杜鹃花》《绒花》《妹妹找哥泪花流》等。歌曲《边疆的泉水清又纯》，王凯传词、王酩曲，创作于1989年。歌词唱道：

边疆的泉水清又纯 / 边疆的歌儿暖人心 / 清清泉水流不尽 / 声声赞歌唱亲人 / 唱亲人边防军 / 军民鱼水情意深。②

歌词的叙述方式很有新意，加上王酩的作曲，歌词里的柔情变得"敢

① 耕耘：《中国通俗歌曲博览》（上），北京，人民音乐出版社，1995年，第146页。
② 蔡朝东：《20世纪群众喜爱的歌》，昆明，云南人民出版社，1999年，第688页。

说""敢为"，相对传统文化的"婉转""含蓄"体现出"开放"的特色。配合李谷一的演绎，整个歌曲呈现出一种新颖的风格。

施光南，20世纪40年代出生于重庆。代表歌曲《祝酒歌》《打起手鼓唱起歌》《吐鲁番的葡萄熟了》《在希望的田野上》等。歌曲《吐鲁番的葡萄熟了》，瞿琮词、施光南曲，创作于1978年，原唱罗天婵。歌词唱道：

克里木参军去到边哨／临行时种下了一棵葡萄／果园的姑娘（哦）阿娜尔罕啊／精心培育这绿色的小苗／啊！引来了雪水把它浇灌／搭起藤架让阳光照耀／葡萄根儿扎根在沃土／长长蔓儿在心头缠绕。[1]

此歌为什么会有这么多的歌迷喜欢呢？原因之一就是歌手的嗓音。创作此歌的时候，作曲家施光南最先的"内心听觉"是混合歌声，所以，当他听到关牧村的演唱版本时特别高兴。知音的故事知音听。用现在的话说，关牧村的嗓音有点"女汉子"的味道，时尚、流行、广受欢迎。她的翻唱版本表达出的大胆奔放的情感，与时代潮流是吻合的，也是这首歌成为通俗歌曲的原因之一。

王立平，20世纪40年代生人，吉林满洲人。他的作品与施光南、谷建芬等作曲家的歌曲风格有相似之处。代表作《牧羊曲》，王立平词曲，创作于1981年，原唱郑绪岚。歌词唱道：

日出嵩山坳／晨钟惊飞鸟／林间小溪水潺潺／坡上青青草／野果香山花俏／狗儿跳羊儿跑／举起鞭儿轻轻摇／小曲满山飘／满山飘……[2]

这首歌是为电影《少林寺》创作的主题曲，是一首洋溢着似水柔情的女生独唱。歌词优美动人，有古典诗词的精妙，又具有质朴的美感。

① 蔡朝东：《20世纪群众喜爱的歌》，昆明，云南人民出版社，1999年，第364页。
② 蔡朝东：《20世纪群众喜爱的歌》，昆明，云南人民出版社，1999年，第725页。

第二节　中国摇滚乐之路

摇滚乐，源于英文Rock and Roll。1951年，美国NBC广播公司的克利夫兰电台首次播放这类音乐时，为了提高收听率和吸引听众，节目主持人艾·弗里德从一首节奏布鲁斯歌曲《我们要去摇，我们要去滚》中得到启发，在介绍时，他把这种音乐命名为"摇滚乐"。摇滚乐就此诞生。1955年，一位名叫布哈利的歌星录制了一张《整日摇滚》的唱片，它是当时最畅销的唱片。摇滚乐，可谓当今世界流行音乐的鼻祖，因为节奏强烈、歌词新鲜和演奏自由，备受美国年轻人热爱，这种音乐类型从20世纪70年代起开始风靡全世界。

西方摇滚乐于20世纪50年代初诞生于美国和英国。它是"冷战"时期生长出的一棵橄榄树：人们借此感受自由与和平的阳光。在中国，摇滚乐兴起的时间并不长，但生长速度很快。在1979—2000年比较兴盛，1987—1995年是中国摇滚乐的黄金时代。2000年之后，慢慢成为小众音乐。

1979年冬天，中国第一支摇滚乐队"万李马王"在北京第二外国语学院成立，他们以翻唱"披头士"和"保罗·西蒙"的歌曲为主。这支乐队的成员是：万星、李世超、马晓艺和王昕波。"万李马王"这个名称是由他们的姓氏组合而成的，这样的名称本身就是对摇滚乐的一种解释，它释放出一种集体无意识信号。代表一种隐匿的身份，也是一种直白的表达。

20世纪八九十年代，中国的摇滚乐队百花齐放，他们给自己乐队所取的名字大多有两种倾向：一是折射中国特色社会主义初期的文化现象，其名称既是原始的、陌生的、无意识的，又是不可预测的，例如"七合板""蝮吸""大陆""音乐部落""楼兰""穿山甲"等；二是当中国特色社会主义发展模式已经初显成效，摇滚乐队的名称也从模糊渐渐变得清晰起来，例如"唐朝""指南针""红色部队""鲍家街43号""现代人""黄种人""二手玫瑰"等。①

① 李宏杰：《中国摇滚手册》，重庆，重庆出版社，2006年。

中国摇滚乐队常用乐器有：主音吉他，担任歌曲主旋律的演奏，它和乐队主唱合为一体，是乐队的核心力量；节奏（贝斯）吉他，演奏和弦的"根音"声部，与主音吉他相配合；贝斯吉他，演奏低音，架子鼓，负责歌曲演唱的节奏部分，具有音色节奏和花样节奏两个特点；键盘，亦称MIDI键盘，等同于乐队编制，它为歌曲演唱提供最理想的音乐环境；人声，乐队中的主唱，具有偶像或英雄的特点；民族乐器或萨克斯乐器，为歌曲演唱取得理想的音色效果。除此之外，还可加进其他乐器。

中国摇滚乐歌曲中，几乎没有哪首比《一无所有》影响力更大。它的产生和传播反映出两个问题：一个是西方摇滚乐的广泛影响；另一个是中国社会的巨大改变。

进入20世纪80年代，西方摇滚乐在中国的传播越来越广，同时中国人尤其是年轻人对西方的了解也越来越全面。下列的摇滚乐队和歌曲在中国的影响非常大。

猫王，美国20世纪50年代最著名的摇滚歌星，人称"摇滚乐之王"。他的摇滚歌曲唱出了"冷战"中最符合年轻人心里需求的东西。节奏布鲁斯，源于美国南北战争前后南方黑人的田间劳动歌曲。Blues表示"抑郁、沮丧"。演唱布鲁斯，即寻求慰藉，渴望摆脱痛苦等。甲壳虫乐队，英文The Beatles，亦称"披头士"乐队，他们的歌唱风格，亦受节奏布鲁斯影响，属于艺术摇滚（Art Pock）风格。1960—1970年，他们的歌曲深受不同年龄、种族、文化背景、社会阶层的人们的好感。他们引导了音乐发展的现代方向，改变了20世纪下半叶世界青年人的精神面貌。中国人对艺术摇滚的认识，很大程度上是通过对主唱列侬的认识而获得的。现在人们一边弹奏乐器一边歌唱的形式大多是从列侬那里模仿来的。流行摇滚（Pop Rock）具有强烈的节奏，20世纪七八十年代盛行于美国，迈克尔·杰克逊、麦当娜等歌星都是这方面的代表人物。这样的音乐曾经引领世界流行音乐朝着多元文化的方向发展。在摇滚乐传入中国之后，年轻人比较热衷于这方面的歌曲。

滚石乐队（Rolling Stones），主要受黑人布鲁斯音乐以及黑人街头演艺的影响，他们常用"半阴半阳、尖声尖气的唱腔"唱歌，针对中产阶级的虚

伪进行严厉的批判。从囤积情绪到感情释放，他们表现出对人情疏离的抗拒。

中国摇滚乐除了受以上外来摇滚乐的影响，还有自身产生的根源。一是"文革"结束，人们有着感情释放的需求；二是改革开放后，多元文化冲击着每个人的生活和思想，尤其是年轻人的生活充满着挑战、机遇，等等。就这样，潜藏在人们内心世界的情感，在20世纪80年代末到90年代中期，从享受摇滚乐中得到满足。中国在20世纪末的20年里，诞生了上百支摇滚乐队。

崔健，20世纪60年代出生于北京。中国摇滚乐歌手、词曲家。1984年，崔健与刘元等6人组成"七合板"乐队，这是继"万李马王"乐队以来又一支摇滚乐队。1986年崔健出现在北京为纪念国际和平年举行的音乐会上，他一身军装演唱一曲《一无所有》震撼了全场，观众鼓掌时间长达数分钟，由此人们将1986年作为中国摇滚元年。歌曲《一无所有》歌词唱道：

我曾经问个不休你何时跟我走／可你却总是笑我一无所有／我要给你我的追求还有我的自由／可你却总是笑我一无所有／噢！你何时跟我走／噢！你何时跟我走／脚下的地在走身边的水在流／可你却总是笑我一无所有／为何你总笑个没够为何我总要追求／难道在你面前我永远是一无所有／噢！你何时跟我走／噢！你何时跟我走／脚下的地在走／身边的水在流／告诉你我等了很久／告诉你我最后的要求／我要抓起你的双手／你这就跟我走／这时你的手在颤抖／这时你的泪在流／莫非你是正在告诉我／你爱我一无所有／噢！你这就跟我走／噢！你这就跟我走。①

此歌唤起了人们对社会生活、情感关系的重新认识，使听众既惊喜又惊讶。再加上歌手独特音色唱出的"一无所有"，使听众被深深的吸引，它仿佛解答了人们多年以来寻找的答案。它让社会转型中迷惘的人们找到了自我。

黑豹乐队，1987年成立。这个乐队阵容庞大，乐队成员流动频繁，先后经历了王文杰、丁武、李彤、郭传林、窦唯、赵明义、栾树、栾树伟、秦齐、马克塔勒、荣荣、秦勇、张克梵、张淇、项亚蕃、惠鹏等是国内最早获得商业成功的摇滚乐队。主唱窦唯在该乐队的时候，黑豹乐队有着旺盛的创造力。

① 蔡朝东：《20世纪群众喜爱的歌》，昆明，云南人民出版社，1999年，第947页。

代表歌曲《无地自容》，这首歌的歌词和曲调很容易被中国人所接受，主唱加上吉他的变音色彩伴奏，情感表达非常个性、热情、独立，饱含勇气和思考。放大一些来看，它和改革开放初期人们的普遍心态一样，敢于面对现实、敢于解放自、我敢于改变一切。就像歌词中唱的，"终究有一天你会明白我"。

在蒸蒸日上的社会环境和经济状况下，中国进入了1989年。这一年是北京摇滚乐最热闹的一年，"面孔""唐朝""眼镜蛇""青铜器""现代人""1989"等摇滚乐队都在这一年组建。

唐朝乐队是其中的佼佼者，1989年成立，由主唱丁武，鼓手赵年，吉他手大龙、经纬，贝斯手顾忠组成。它是中国第一支重金属风格摇滚乐队，其歌曲《梦回唐朝》《飞翔鸟》《太阳》，还有新翻唱的《国际歌》，为乐队赢得了良好的声誉。《国际歌》由欧仁·鲍狄填词、皮埃尔·狄盖特曲，出版于1888年，它是世界劳苦大众的战歌。20世纪初，这首歌曾经跨越国界、跨越种族，传遍全世界。20世纪末中国走向富强靠的不是剥削制度，而是像《国际歌》中所唱："从来就没有什么救世主，也不靠神仙皇帝，要创造人类的幸福，全靠我们自己"①。没错，全靠我们自己。此时，唐朝乐队翻唱的《国际歌》意味深长地从历史的角度去理解中国——富强靠的是人民的共同劳动。

在唐朝等乐队出现之后，中国摇滚乐队进入了快速发展的阶段，这与社会开放的程度分不开。同时大学生组建的乐队也层出不穷，他们的出现给90年代初的中国音乐带来了一道风景线，摇滚乐已经不是洪水猛兽，而是青春、智慧和自由的象征。接着，中国摇滚乐坛又出现了几支摇滚乐的新生代力量，它们分别是"指南针""超载""轮回""鲍家街43号""丁薇""金武林"等。这一代摇滚乐队与上一代有着明显的不同，其成员大多是来自专业音乐院校的乐手歌手，有较娴熟的技巧。例如"轮回"乐队，主唱吴彤、吉他手赵卫和贝斯手周旭分别来自中央音乐学院民乐系和管乐系，吉他手李强毕业于解放军艺术学院，鼓手尚巍毕业于上海音乐学院打击乐专业。"鲍家街43号"

① 蔡朝东：《20世纪群众喜爱的歌》，昆明，云南人民出版社，1999年，第3页。

既是乐队名，也是中央音乐学院所在地址，这支乐队有着深厚的古典音乐修养，主唱汪峰等成员都来自中央音乐学院。丁薇毕业于上海音乐学院作曲系，1995年发行《断翅的蝴蝶》，为她赢得了"蓝调女孩"的称号。金武林就读于上海音乐学院钢琴系和指挥系双专业，1995年出版个人专辑《失乐园》。这些乐队的专业背景，再加上对商业利益的扩大追求，使得摇滚音乐制作趋于精细，注重市场营销，不足之处是弱化了摇滚乐的思想性、批判性。20世纪末，中国摇滚乐不再追求张扬、宣泄和深思，转而追求健康、热情、简单、积极的情绪表达。他们的摇滚乐理念是青春、活力和追求快乐。

"二手玫瑰"乐队，1999年组建。乐队成员：主唱和吉他梁龙、吉他王珏琪、贝斯陈劲、鼓手张越、民乐演奏吴泽琨、贝斯蒋宁湛。他们是20—21世纪之交崛起的摇滚乐队中最浓艳的一支。他们用东北二人转的戏曲元素结合现代摇滚乐元素，开创了新的摇滚乐风格，给观众的视听带来了震撼。代表歌曲《火车快开》，由梁龙词曲，创作于2003年。他们夸张、搞笑、调侃、反省，把社会问题、人性问题变为大众所关心的通俗问题，统统纳入流行的、轻松的音乐语境之中。在这里特别要提到的是王玉琪的吉他，旋律和音色充满着"魔幻"力量，增加了此歌的想象力——最终达到批判现实的目的。

九连真人乐队，2018年组建。乐队成员：主唱和吉他阿龙、副主唱和小号兼键盘阿麦、贝斯手万里、鼓手吹米。这个乐队一开始就以客家方言演唱，以一首《莫欺少年穷》震撼了2019年的夏天，展示了"平等"和"追求"的人生诉求。很多老资格的乐队和乐迷们也被九连真人的出色摇滚乐征服了。他们的代表作《莫欺少年穷》，由阿龙、阿麦作词，阿龙作曲，创作于2018年。歌词传递出来的信息是新时代客家人向往自由竞争和平等。九连真人找到了适合自己的道路，也找到了客家方言与摇滚乐的结合方式，正在从小众走向流行。

第三节　20世纪末的中国流行歌曲

港台流行歌曲发展与20世纪70年代形成的中产群体有关。香港地区曾是一个贫穷的渔港，70年代末，香港经济步入黄金时代，中产群体的价值观渐渐成为主流：包括追求经济利益、尊重专业人才、崇尚个人主义，等等。20世纪80年代初，台湾经济发展取得了令人瞩目的成就，人民生活水平迅速提高。在社会新兴工业化进程中，中产群体成为经济社会的支柱。

港台流行歌曲发展与中产群体的崛起有着密切的关系。例如创作于1985年的《忙与盲》，李宗盛词曲，陈志远编曲，张艾嘉原唱。表现了中产群体奋斗过程中忙碌工作的状况。再如歌曲《我很丑，可是我很温柔》，李格弟词，黄韵玲曲，创作于1988年，原唱赵传。此歌是大都市小人物奔向中产过程中的真情流露，或者说，这是中产群体"自尊"的发现。又如歌曲《让我一次爱个够》，陈家丽词、庾澄庆曲，编曲洪敬尧，创作于1989年，原唱庾澄庆。歌词唱道：

除非是你的温柔 / 不做别的追求 / 除非是你跟我走 / 没有别的等候 / 我的黑夜比白天多 / 不要太早离开我 / 世界已经太寂寞 / 我不要这样过 / 让我一次爱个够 / 给你我所有 / 让我一次爱个够 / 现在和以后 / 我的爱不再沉默 / 听见你呼唤我 / 我的心起起落落 / 像在跳动的火。①

再如歌曲《心的方向》，徐爱维词，陈扬曲，创作于1987年，原唱周华健。歌词大意是：追逐自己心中的理想，开启人生新的篇章。新篇章对那时从台湾乡村到城市打拼的人最有吸引力，歌手郑智化就是很好的例子。

郑智化，20世纪60年代生人，词曲创作者、歌手，小时候患上小儿麻痹症且不良于行。他对苦难、快乐和人性有着深刻的体会。《水手》这首歌没有谁唱得比他更精彩，他唱出了自己的经历和心声，引起了听众的共鸣，从而产生人生觉悟。《水手》由郑智化词、唱，创作于1992年，陈志远编曲。郑智化的歌声给失意的个体以奋起抗争的力量。

① 黄新华等：《中国歌星成名金曲》，南昌，百花洲文艺出版社，1999年，第310页。

七八十年代出生的人大多早已为人父母，但多数人仍记得当年的小虎队。他们外表阳光帅气，唱歌时整齐一致的舞蹈和活泼感人的歌声，在90年代初掀起了一阵狂潮，甚至席卷了亚洲乐坛，给人们带来了许多美好的回忆。小虎队成立于1988年，三位成员都有自己的绰号，吴奇隆是霹雳虎、陈志朋是小帅虎、苏有朋是乖乖虎。他们的代表歌曲有《青苹果乐园》《逍遥游》《红蜻蜓》《唱我最爱的歌给你听》《星星的约会》等。《唱我最爱的歌给你听》由丁晓雯词，陈秀男曲，创作于1990年，原唱陈志朋。此歌唱出了青春年少时对恋情的渴望与迷茫。

　　继小虎队之后，台湾少数民族歌手郭英男、张惠妹等将台湾流行歌曲再一次推向了国际。20世纪90年代，台湾地区经济发展快速，文化呈现百花齐放的态势。

　　郭英男，成长于台湾地区阿美人马兰社部落，为了让阿美人的歌声流传下去，他和妻子郭秀珠（歌手），还有其他亲戚一起组建了马兰吟唱队。1988年赴法国、1999年赴日本演出，引起轰动。郭英男经常演唱的《老人饮酒歌》在1993年被Enigma乐团引用，创作了Return to Lnnocence。1996年此歌又被选为亚特兰大奥运会的宣传片主题曲，使得台湾少数民族的音乐吸引了海内外的目光，唱片销量惊人。《老人饮酒歌》是一首流传已久的民谣歌曲，又称为《老人相聚歌》或《老人长歌》。这对于郭英男来说，唱歌就像喝酒一样，是生活中的一部分。阿美人唱歌采取复音唱法，即单声部与其他声部结合，或两个声部、三个声部结合。纵向看是和声概念，横向看是复音概念。复音概念即各声部之间复制，因为节奏前后不一致，有一种进行追逐的效果，结束于主音。

　　歌手张惠妹的出现不是偶然的，她也是阿美人，不一样的是郭英男组合唱的是原生态的民谣，而张惠妹唱的是现代通俗歌曲。张惠妹，20世纪70年代出生。她的代表作如《听海》，林秋离词、涂惠源曲，创作于1997年。歌词唱道：

　　写信告诉我今天海是什么颜色 / 夜夜陪着你的海心情又如何 / 灰色是不想说蓝色是忧郁 / 而漂泊的你狂浪的心停在哪里 / 写信告诉我今夜你想要梦什么 /

梦里外的我是否都让你无从选择／我揪着一颗心整夜都闭不了眼睛／为何你明明动了情却又不靠近／听海哭的声音／叹息着谁又被伤了心／却还不清醒／一定不是我至少我很冷静／可是泪水也都不相信／听海哭的声音／这片海未免也太多情／悲泣到天明／写封信给我／就当最后的约定／说你在离开我的时候是怎样的心情。①

　　此歌被张惠妹演绎得荡气回肠，一边是借海拟人，"灰色""蓝色"都是比喻心情：灰色是不想说，蓝色是忧郁，另一边是自我矛盾式的辩解，有不满、有担心、有期待、有冷静、有纠结、有质问，也有思索，等等。短短一首歌，容量之丰富、笔触之细腻，堪称佳作。

　　听到大海的波涛，也听到大海的沉思。"大海的那边"是什么地方？是大陆。20世纪末，大陆歌曲发展也进入了商业化时代。

　　20世纪80年代初，音乐商业化发展迅速。80年代初，广州等地成为流行歌曲发展的主要地区。1979年，第一家唱片出版社发行机构"广州太平洋影音出版公司"在广州成立。

　　音像业发展为歌曲创作与音乐制作提供了平台。20世纪80年代初，为迎合市场，内地（大陆）歌曲专辑制作主要模仿港台地区歌曲专辑的制作方式。很多歌手以翻唱歌曲出名，如朱明瑛翻唱邓丽君的《回娘家》，牟玄甫翻唱日本歌曲《北国之春》，李方方翻唱美国歌星卡朋特的《什锦菜》。同时，也有为迎合市场创作的通俗歌曲，如《军港之夜》《请到天涯海角来》《小螺号》等。东方歌舞团的成方圆演以唱英文歌曲而出名，海政歌舞团的程琳尝试了流行唱法，中国电影乐团的王洁实、谢莉斯翻唱了台湾校园歌曲。为了进一步认识"流行唱法"与"通俗唱法"的不同概念，业界在1984年和1985年进行过两次讨论。1986年4月6日，由中央电视台举办的第二届"全国青年歌手电视大奖赛"，通过电视传播之后，电视观众的意见基本上达成一致：通俗唱法，即歌词是中文的，旋律也是"中音"的，其唱法是在中文范围流行的；流行唱法，即歌词是中文的，旋律也是"中音"的，其唱法是在世界范围内

①　蔡朝东：《20世纪群众喜爱的歌》，昆明，云南人民出版社，1999年，第1092页。

流行的。

80年代，"西北风"歌曲的豪放与改革开放的精神不谋而合，特别是西北民歌里的切分节奏与通俗歌曲的节奏类型也不谋而合。20世纪初的西北民歌，如《听见妹妹亲声声》《五哥放羊》《兰花花》《走西口》《打酸枣》《绣荷包》《三十里铺》等，都是以切分节奏展开的。这种情况延续至三四十年代，歌曲更加接近于现在歌曲的特点，如《刘志丹》《山丹丹开花红艳艳》《太阳一出满山红》《横山里下来些游击队》《咱们的领袖毛泽东》等。它们继续保持西北民歌的切分节奏特点，再运用四度跳进的特点，表现西北地区特有的粗犷情感。20世纪末，《黄土高坡》《妹妹你大胆的往前走》等，在原来的歌曲素材上运用同音反复，强调力度和旋律的豪迈。"西北风"歌曲的兴起，其社会背景是改革开放政策影响到西北部地区，并且逐步取得了成就。

80年代中期的歌曲风格除了向商业化发展之外，也在向国际化发展。1985年，为非洲饥民捐款，美国45位歌星联合举行了一场名为"我们就是世界"（*We Are The World*）的大型赈灾义演，通过卫星向全世界160个国家进行实况转播，这一行为也在中国激动了万众的心。1986年，台湾音乐人罗大佑、李寿全等人深受"我们就是世界"义演的启发，召集60多位歌星，组织了一台以"献给世界和平年"为标题的大型演唱会。其主题歌《明天会更好》迅速在中国大陆流行，罗大佑、张大春等词，罗大佑曲，陈志远编曲，创作于1986年，群星合唱。歌词唱道：

轻轻敲醒沉睡的心灵／慢慢张开你的眼睛／看看忙碌的世界／是否依然孤独地转个不停／春风不解风情／吹动少年的心／让昨日脸上的泪痕／随记忆风干了／抬头寻找天空的翅膀／候鸟出现它的影迹／带来远处的饥荒／无情的战火依然存在的消息／玉山白雪飘零／燃烧少年的心／使真情溶化成音符／倾诉遥远的祝福／唱出你的热情／伸出你的双手／让我拥抱着你的梦／让我拥有你真心的面孔／让我们的笑容／充满着青春的骄傲／为明天献出虔诚的祈祷。[①]

这两场演唱会，使中国大陆音乐人受到极大鼓舞。1986年5月9日，在

① 蔡朝东：《20世纪群众喜爱的歌》，昆明，云南人民出版社，1999年，第928页。

北京工人体育馆举办了百名歌星演唱会。主要歌星有成方圆、孙国庆、毛阿敏、付笛声、屠洪刚、韦唯等，主题歌《让世界充满爱》迅速传遍全国。这首歌曲是中国大陆流行歌曲发展的一次飞跃。它对80年代人们认识改革开放起到了更加积极的作用，改变了人们对流行歌曲"不正"的观念。《让世界充满爱》的前期录音，得到了中国录音录像出版总社和东方歌舞团的鼎力支持。这首歌由陈哲、小林词，郭峰曲。歌曲由三部分组成，其中第二部分在社会上广泛传唱。歌词唱道：

轻轻地捧着你的脸 / 为你把眼泪擦干 / 这颗心永远属于你 / 告诉我不再孤单 / 深深地凝望你的眼 / 不需要更多的语言 / 紧紧地握住你的手 / 这温暖依旧未改变 / 我们同欢乐 / 我们同忍受 / 我们怀着同样的期待 / 我们共风雨 / 我们共追求 / 我们珍存同一样的爱 / 无论你我可曾相识 / 无论在眼前在天边 / 真心地为你祝愿 / 祝愿你幸福平安。①

演唱会当天，北京工人体育馆座无虚席，在这种氛围中，《让世界充满爱》的前奏音乐响了起来。韦唯、程琳、杭天琪、付笛声、蔡国庆、崔健、孙国庆、常宽等当时最出名的百余名歌星从两侧登上舞台，他们手拉手、肩并肩，既是爱的呼唤，也是一种向往自由的表达方式，演唱会震撼人心。

这一时期，校园歌曲的发展和变化同样令人刮目相看。所谓校园歌曲，唱的就是校园里发生的故事，最爱听的人自然也是在校读书的和刚毕业的学生，以及同龄人。因此，歌曲风格具有青春、浪漫和理想化的特点。

20世纪70年代，一些台湾学生去美国留学，把美国民谣文化带回了台湾地区。与此同时，"唱自己的歌"运动也在一部分青年人心中生根发芽。1975年6月6日，台湾大学生杨弦发起了"现代民谣创作演唱会"，其中杨弦根据台湾诗人余光中的诗歌谱曲的《乡愁四韵》是这场演唱会的主打歌，此歌描述了台湾同胞对中华文化的思念。

《张三的歌》由张子石曲、李寿全原唱，讲述的是父亲带孩子流浪他乡生活的故事。此歌在大学里非常流行，原因是歌曲里的孩子们"去飞翔""去观

① 蔡朝东：《20世纪群众喜爱的歌》，昆明，云南人民出版社，1999年，第928页。

赏""去流浪""去远方"等情景，与离开父母来到大学生活的学生们的经历是相仿的。

《外婆的澎湖湾》根据台湾歌手潘安邦童年在澎湖与外婆祖孙情深的故事改编。与外公外婆或爷爷奶奶生活在一起的孩子，心里留着老人的许多美好记忆，即使过去了多年，他们对这样的爱还是记忆犹新的。此歌由叶佳修词曲，创作于1979年，原唱潘安邦。歌词唱道：

晚风轻拂澎湖湾 / 白浪逐沙滩 / 没有椰林缀斜阳 / 只是一片海蓝蓝 / 坐在门前的矮墙上 / 一遍遍幻想 / 也是黄昏的沙滩上 / 有着脚印两对半 / 那是外婆拄着杖 / 将我手轻轻挽 / 踩着薄暮走向余晖 / 暖暖的澎湖湾 / 一个脚印是笑语一串 / 消磨许多时光 / 直到夜色吞没我俩 / 在回家的路上。①

潘安邦的嗓音好似乡村的景色那样朴实，外婆坐在门槛上等待老船长回来，此时的情景可称"永久之恋"。

与此相似的歌曲还有《捉泥鳅》，侯德健词曲，原唱包美圣。歌词"田边的稀泥里到处是泥鳅，你我一起捉泥鳅。"充满着童趣色彩。

《恰似你的温柔》翻开了校园之恋的新篇章。梁宏志作词、作曲，创作于1980年，原唱蔡琴。蔡琴的演绎风靡台湾校园，她的歌声既浪漫又忧伤，像无法言说的"恋情"一样萦绕在大学生的心里。

《童年》是罗大佑在医科大读书时创作的一首歌，原唱张艾嘉。歌词唱道：

池塘边的榕树上 / 知了在声声地叫着夏天 / 操场边的秋千上 / 只有蝴蝶儿停在上面 / 黑板上老师的粉笔 / 还在拼命叽叽喳喳写个不停 / 等待着下课 / 等待着放学 / 等待游戏的童年。②

这是一首经典的台湾校园歌曲。经济快速发展和社会更加开放的背景下，青春期少年的迷惘被罗大佑演绎得深入人心。他的创作代表着台湾地区校园歌曲风格向社会化风格的转变，一直持续至90年代。

① 蔡朝东：《20世纪群众喜爱的歌》，昆明，云南人民出版社，1999年，第922页。
② 蔡朝东：《20世纪群众喜爱的歌》，昆明，云南人民出版社，1999年，第909页。

台湾校园歌曲进入90年代，歌曲《向前走》在校园里产生了一定影响，此歌由林强词、曲、唱。描写的是生长在乡下的年轻人，为了讨生活而离开故乡，前往城市追求理想。这样的故事情景往往需要很高的作曲水平才能写好。然而此歌的旋律虽然有意向摇滚乐风格靠拢，但并不彻底，只是停留在歌曲的素材上，旋律相对缺乏提炼。

在陈小霞、齐秦、苏芮等歌手陆续推出唱片之后，伍佰（吴俊霖）等歌手也跟随其后，这一股本土新民谣风一直持续至20世纪末。

大陆校园歌曲的历史可以追述至20世纪初，那个时候校园歌曲是指校园里教唱的歌曲，这种情况一直延续至20世纪中叶。改革开放后，开始出现了由学生们自己创作的歌曲——实际上，真正意义上的校园歌曲是指这个阶段出现的原创歌曲。

改革开放之初，校园里掀起唱台湾校园歌曲的热潮，传唱度高的有《外婆的澎湖湾》《童年》《龙的传人》《踏浪》《雨中即景》等，海峡两岸由此也增进了相互理解与认同。

进入80年代，一方面，主流歌曲包括《妈妈教我一支歌》《祖国像妈妈一样》《理想之歌》《青年之歌》《校园的早晨》等，继续为年轻人树立革命理想；另一方面，体现改革开放新风的歌曲，例如《妈妈的吻》《小雨中回忆》《幸福在哪里》《风！告诉我》《美的歌》《我是女生》等开始出现。

改革开放初期的校园歌曲主要分为三个阶段：

第一阶段，20世纪80—90年代中期。流行的校园歌曲有《老屋》《露天电影院》《同桌的你》《青春无悔》《冬季校园》等，代表人物包括郁冬、老狼、高晓松、叶蓓、小柯等。

郁冬，20世纪70年代生人，1988年考入清华大学工程系，后退学，在音乐方面发展，能够代表他个人风格的歌曲有《老屋》《露天电影院》等。《露天电影院》创作于1995年。此歌用口琴声开场，再加上郁冬嘶吼的嗓音，令人耳目一新。口琴声音把人们带入那个年代校园里"温和""害羞""真诚"的氛围，在90年代中期的社会环境下，形成了一道独特的风景线。

老狼，本名王阳，20世纪60年代生人。1991年毕业于北京联合大学。翌

年，加入中国大学生摇滚乐队"青铜器"并担任主唱，在北京各种地下摇滚音乐会与崔健、唐朝乐队、黑豹乐队等同台演出。1994年，他演唱的《同桌的你》获得好评。这首歌曲的创作者是高晓松。

高晓松，20世纪60年代生人。1988年考入清华大学电子工程系，后进入北京电影学院导演系研究生预备班学习，目的是在电影方面有所发展。1990年，他用了大半年的时间创作了一些歌曲，包括《麦克》《白衣飘飘的年代》《同桌的你》《青春无悔》。这是高晓松音乐路上最出彩的一个阶段。歌曲《同桌的你》，在曲调上采用了外来音乐元素，作曲技法均与他的其他歌曲差异较大。此歌短小精悍，旋律感和音程感强，是划时代的歌曲。歌词唱道：

明天你是否想起昨天你写的日记／明天你是否还惦记曾经最爱哭的你／老师们都已想不起猜不出问题的你／我也是偶然翻相片才想起同桌的你／谁娶了多愁善感的你谁看了你的日记／谁把你的长发盘起谁给你做的嫁衣／你从前总是很小心问我借半块橡皮／你也曾无意中说起喜欢跟我在一起／那时候天总是很蓝日子总过得太慢／你总说毕业遥遥无期转眼就各奔东西／谁遇到多愁善感的你谁安慰爱哭的你／谁看了我给你写的信谁把它丢在风里。①

叶蓓，20世纪70年代生人。1997年毕业于中国音乐学院，翌年，签约"麦田音乐"，成为旗下第一位女歌手，并且参与高晓松个人作品集《青春无悔》录制。

小柯，本名柯肇雷，20世纪70年代生人。他在音乐方面比较全面，包括作词、作曲、编曲，以及演奏乐器。在与高晓松的组合里他是出色的编曲者。

第二阶段，20世纪90年代末。流行的校园歌曲有《白桦林》《那些花儿》《在别处》等，主要代表人物包括朴树、许巍。

朴树，本名濮树，20世纪70年代生人。歌曲《白桦林》由朴树词曲唱，创作于1999年。如果去掉歌词，旋律部分既不是时代的产物，也不是本民族的产物，而是苏联卫国战争时期的曲调。很难说这是原创性作品，称作是"选曲填词"比较合适。相比而言，《那些花儿》原创性稍好些。这是一首忧

① 蔡朝东：《20世纪群众喜爱的歌》，昆明，云南人民出版社，1999年，第1002页。

伤、朴素和温暖的作品，创作于1999年。此歌有很好的歌词，但旋律有所欠缺。之后很多出名的歌手翻唱此歌，但都不如原唱真实感人。

许巍，20世纪60年代生人。1993年组成"飞"乐队，并在西安外语学院举行演唱会。之后推出了两首歌，许巍的名字也开始走红。一首《青鸟》，由许巍作词、作曲，创作于1997年。此歌的歌词写得很不错，许巍朴素、伤感和真诚的嗓音，一时间在校园里非常流行。另一首《两天》，词、曲、唱许巍，创作于2001年。"爱情想飞，但是飞不起来"的歌词写得更加精彩，"飞"的意趣分明，爱的内容清晰。

第三阶段，20世纪90年代末和21世纪初。流行的校园歌曲如《蝴蝶花》《青春正传》《十年》《爱了散了》《别来无恙》等，主要代表人物包括水木年华、极光组合、大地乐团等。

这个阶段的校园歌曲质量再创新高。"水木年华"，2001年由卢庚戌和李健二人组建。卢庚戌和李健都是70年代生人，他们童年时代生活丰富、学习负担较重、爱好广泛。所以，他们这一代人到了大学以后，就显示出多方面能力。卢庚戌考上清华大学之后，就有能力在读书之余学习其他文艺，包括唱歌、演奏和作曲。李健本身就喜欢唱歌，嗓子也好，在大学期间除了工科课以外，业余时间继续练声，嗓音十分有魅力。

歌曲《蝴蝶花》，卢庚戌词曲，创作于2001年，编曲苏沐，原唱水木年华。此歌里的爱情故事"初恋的誓言飘忽不定"是朦胧的、清纯的，又不愿意言说的。不久，歌曲《青春正传》在校园里也传开了，由卢庚戌作词，李健作曲，创作于2002年，原唱水木年华。此歌充分体现了两人在音乐上的能力和实力，是真正的校园歌曲。在过去，校园歌曲的概念一直是模棱两可的，模仿的痕迹很多。《青春正传》的出现证实了什么是真正的校园歌曲，它反映的是学生的感受和经历，具有一定的艺术质量。这首歌曲在作曲技法方面完成得相当出色，称它是大学校园歌曲的典范都不为过。不久，李健退出组合单飞，随后缪杰、姚勇加入，水木年华成为三人组合。2003年姚勇离队，2021年陈秋桦加入水木年华，乐队又回到三人组合的形式。

极光组合是由田华和杜磊组建于1999年的乐队。他们来自河南省直电大。

歌曲《十年》，由田华、杜磊作词、作曲，创作于2002年。此歌融合了"民谣""摇滚""流行"等多种歌唱风格，拼贴的成分较多，曲风稍显摇摆。他们天真、淳朴、时尚、年轻，还有发展空间。

大地乐团是由两个人于2000年组建的乐队。陈刚和小宁，一个负责创作，一个负责演唱，是一支带有浓重校园风格的全新组合。歌曲《爱了，散了》《别来无恙》是其不错的作品。

2000年以来，校园歌曲出现了新的情况。

第一，校园生活开始网络化、社会化。学生们精力充沛、朝气蓬勃，他们的学习和生活与此前完全不一样了，网络时时刻刻为学习、生活提供方便，校内校外都与网络相联。所有的一切因为网络而改变。同时，这样的情景，也被一首名为《2002年的第一场雪》的歌曲捕捉了。唱歌的人叫刀郎，他在成都、西安、广州等地演唱。歌手刀郎把"第一场雪"之后的情景，即空空地、白白地表达了出来。校园层面上"第一场雪"之后留下的是静静的、空空的状况，对于每一个学生来说，这样的环境都会使人产生本能的冲动。冬天过去了，春天还会远吗？

歌曲《两只蝴蝶》，由牛朝阳作词、作曲，创作于2004年，编曲制作周亚平，原唱庞龙。歌词大意是：大学后的恋爱更加真实。这首歌在大学校园里非常流行，在刚毕业的人群中也很受欢迎，传唱率非常高。网络时代，学生们借助这样的歌曲对校园社会化表达一种认同。简言之，歌曲背后的社会变化才是它广为传唱的原因。

接着，歌曲《老鼠爱大米》（又名《这样爱你》）风靡全国。此歌曲杨臣刚词曲唱，创作于2004年。网络时代的到来，将一切变得"平面化"。社会上流行的东西，校园里也会流行，社会底层的需求得到重视。《老鼠爱大米》更多是一个社会现象。

第二，学生注意力被网络吸引了。在这个前提下，校园里的学习跟网络有关。那么，校园里流行的歌曲自然就是网络歌曲，如《东北人都是活雷锋》《猪之歌》《你是我的玫瑰》《大学生自习室》《窗外》《一千年以后》《当我在爱你的时候》等。

歌曲《东北人都是活雷锋》，雪村词曲唱，创作于2001年。歌词大意是：开车去东北，遇见了"撞车""流氓""医院""高丽参""活雷锋"等。其特点一，讲故事，叙事中的一切可以是平视的；特点二，内容简单，信息社会人人都是"忙人"，这是一种新的生活方式。

第三，"超女"出现与网络平台。2005年电视节目《快乐大本营》《娱乐无极限》等爆火，节目打造的"超女""快男"，再一次证明网络平台的精彩纷呈。校园歌曲门坎低了，"平庸"的歌曲多了，娱乐性越来越强了。

第四，造星运动与商业炒作。社会文化促进校园生活多元化。学生关心的事情不局限于校园之内，想法多了，思想也丰富了。中央电视台的《梦想剧场》和《幸运52》意图"打造平民偶像"。

第五，市场经济的繁荣，特色的混搭，网络和手机不离手、不离眼……校园歌曲的生存空间又在哪里呢？歌手李健的歌，让人们再次想起了"大学""校园"这样美妙的名词。现在的校园歌曲与过去不一样，对作曲技术的要求提高了，反而面临学生能不能胜任创作的问题，校园歌曲就此消失也是有可能的。水木年华、极光组合、李健等，这些乐队组合或个人演唱者，他们代表的校园歌曲时代已经结束了。无论谁是下一个校园歌手、乐队，校园歌曲——唱我们自己的歌就好了。一首首校园歌曲，致青春永远的美好！

课后习题

选择题

1.李谷一演唱的下列哪首歌的风格是最有争议的？请选择：

《乡恋》《妹妹找哥泪花流》《知音》《边疆的泉水清又纯》《绒花》《洁白的羽毛寄深情》《心中的玫瑰》《难忘今宵》。

2.歌曲《一无所有》的词曲作者是？请选择：

万李马王、崔健、黑豹、唐朝、七合板、鲍家街43号、指南针、轮回、超载、二手玫瑰。

3.1996年亚特兰大奥运会宣传片主题曲是什么？请选择：

《盲与忙》《老人饮酒歌》《反朴归真》《唱我最爱的歌给你听》《我很丑，可是我很温柔》《让我一次爱个够》《心的方向》。

思考题

1.浅析2000年后校园歌曲"迷失"的原因。

结束语

20世纪，中国的歌曲发展从民歌转向了爱国主义风格。民歌是每个民族劳动人民的传统歌曲。"五四运动"以后，随着人民革命运动的迅速发展，中国民歌进入了新的发展时期，反帝反封建的战斗便成为爱国主义新的历史使命。歌曲从学堂乐歌转向了中国式的歌曲发展。20世纪初期，中国各地新式学校开设的音乐课上教授一些新式歌曲。这些歌曲多为选曲填词，以简谱记谱，曲调来自日本以及欧美，由中国人以中文重新填词。学堂乐歌的代表人物有沈心工、李叔同等人，代表歌曲有《送别》《春游》等。

百年来，中国歌曲发展从文言转向了白话。汉语自古以来，就有文言文和白话文之分，文言文是官方语言，是公卿文人的文字语言，白话文则是平民百姓会话所用的语言。经过"五四运动"，经过歌唱《工农兵联合起来》《歌唱祖国》等歌曲，文言文和传统白话文转向了现代白话文，就是我们讲的现代汉语。少数人认识的国家的概念上升至人人认识的概念，则与爱国主义的进步理念是分不开的。

中国从封闭转向了开放，并进入世界先进的行列。我们曾在相对封闭的环境中艰辛探索社会主义建设之路，坚持自力更生，在一穷二白基础上建立起独立的比较完整的工业体系和国民经济体系，为当代中国发展进步奠定了坚实基础。《我爱你，中国》等歌曲证明，独立自主不是闭关自守，自力更生不是盲目排外。一个国家、一个民族要振兴，就必须在历史前进的逻辑中前

进，在时代发展的潮流中发展。我们既在迈向全世界的进程中发展自己，也造福人类。

20世纪末的中国被世人瞩目，中国歌曲以独特的艺术形式和内涵让世界——正在聆听。